KT-229-364

'The aerial photographs show us links and connections that we have simply never made before. That is because of our habit of looking straight ahead of us.'

High over Holland

Photography by Karel Tomeï

Text by Han van der Horst

Karel Tomeï (Rotterdam 1941) is a specialist in aerial photography. Based at Eindhoven Airport, he carries out a wide variety of assignments both in the Netherlands and abroad. He has won several international prizes for his work, including the Kodak Commercial and Industrial Award (1988, Houston, USA) and the prestigious ABC Annual Award for art photography (1997).

Han van der Horst (Schiedam, 1949) is a historian. His publications include *The Low Sky, Understanding the Dutch and Nederland: De vaderlandse geschiedenis van de prehistorie tot nu*, a national history of the Netherlands. Van der Horst works as a communicator for Nuffic, the Netherlands Organisation for International Cooperation in Higher Education in The Hague.

When you feel at home somewhere, you rarely look up. Only tourists admire eaves and rooftops. When you are new to a place, you choose the big picture. But locals don't need to. They've seen it all before. They know their surroundings like the back of their hand. But what they know so well is all at street level. They scarcely pay attention to what is above and beyond that – unless it is a particularly interesting shop window. It is only when they themselves go somewhere else, where the signs are in a different language, where they do not know what lies around the corner, that they too choose to see the big picture. But that is only temporary. Sooner or later, you find yourself once again before your own front door, where everything is predictable and no longer needs to be observed in detail. You can almost forget that you live in a three – and not a two – dimensional universe.

The way your own street, neighbourhood or town looks from up in the air is almost impossible to imagine. It is easy enough to form a rough idea in your head, but if you try to identify the details, you soon find it too much for your imaginative capacities. It is also remarkable how few plane passengers look out of the windows during their flight. This cannot be purely a matter of vertigo. People prefer to look straight ahead.

And that is what makes this book unique. It consists mainly of images. But the observer sees everything not ahead but below. The pictures show how Holland looks from the air.

The effect is surprising. And alarming. It breaks through everything that we have spent our whole lives becoming accustomed to. At first glance, it looks like a completely strange world. What we see is so different from our own view of reality that, at first, we don't recognise it. Only when we take a second look do we realise that what we are seeing is Holland, or at least parts of it. But even then, we are not aware of how it all fits together. That is because of our habit of looking straight ahead of us. The aerial photographs show us links and connections that we have simply never made before.

And yet, this feeling of unfamiliarity with the familiar is not purely a result of our normal field of vision, the fact that we have two eyes next to each other on the front of our head. That is too narrow a base for such a broad conclusion. It is also related to the way in which the Dutch – like the people of most Western countries – see themselves in relation to the world around them. They place themselves at the centre. They consider themselves free individuals. Around the 'I' are the others. There is a highly individual personal world and a world outside. You enter into various kinds of relationships – some of them very intimate – with others. You can become very

familiar with parts of the world outside. But you remain above all yourself. Your 'I' is the origin of your being. That is by no means self-evident. In many parts of the world, these relationships are quite different. Even here in Europe, this type of individualism is a fairly recent phenomenon, in historical terms. Only a few centuries ago, our forefathers did not place the individual at the centre of the universe. In the first instance, there was an environment of which they were an inseparable part. This environment had tangible and intangible elements. God and all the saints were as much a part of this integrated whole as the trees, the fields and other people. Your place in life determined who you were. Your 'I' was part of the larger whole, which determined your role and your existence: peasant or knight, priest or craftsman. Perhaps, from such a perspective, it is a little easier to imagine how the world might look from the air. After all, you are not accustomed to looking around you. You don't see yourself as surrounded by others, and by an outside world. You are more aware of how *you* look from an external viewpoint. And how you fit into the organic whole. And that means at all levels: from the village to the empire.

Fifteen hundred years ago, the Byzantines had a clear picture of their place in the whole. Their empire was an earthly reflection of heaven, with the emperor in Constantinople in the role of Christ. They believed that, since this mirror image had been created by man, it was imperfect. They could imagine how God looked down from on high on the fields, on the towns and on the gilded domes of the churches. The Byzantines held varying opinions concerning what God might think about what he saw, what was good in his eyes and what was evil. They argued a great deal about theological issues. Even though the mirror image of heaven could never be perfect, they had to do their best to make it as accurate as possible. Consequently, these disagreements often became very heated, sometimes even leading to civil war, in which no quarter was given or taken. They had no choice, because if the wrong opinion triumphed, the empire would be based on evil. It would then no longer be a human reflection of heaven on earth. The notion that religious questions are matters for the conscience and are therefore the concern of the individual, is completely incomprehensible in the context of such a world view.

We see our society as the sum of our individual efforts. We have been prepared to restrict our personal freedom in many areas, so that we would not work against each other, with the result that in the end no one achieved their own personal ambitions. These restrictions are related to deeds, and not to deeds and words. There are almost no restrictions at all on the development of individual attitudes and opinions. This is the

only option in a society in which each person sees their 'I' as confronted with others and the outside world. Everyone is entitled to their own views and ideas. We have now reached the point at which every political ideology in the Western world claims to strive towards a society in which each person can optimise their own individuality, in which the personal development of the individual is a central value. Opinions differ only on the best way to organise such a society. This, too, has led to cold wars and bloody conflicts in recent years. But violence has become rare in the West: people have learned to be civilised about differing opinions, and minorities bow to the will of the majority. Because people develop and change their opinions, the composition of these majorities changes. Everyone gets their own way from time to time, and each individual can dream of his or her own personal heaven on earth. With luck and willpower, you might even achieve it. The ideal society is a combination of all the private heavens on earth. It is a heaven with many faces, inhabited by pretentious saints, because the Byzantine belief that all that is made by man must be imperfect is no longer widely accepted. Anyone who places themselves at the centre of the universe will be less likely to see restrictions on their behaviour than those who are aware of the existence of a greater whole and nothing else. These days, God has been pushed far enough into the background to no longer play a significant role as the yardstick of all things.

If you place aerial photos next to each other, you are also confronted with a greater whole. In effect, what you are seeing is the Byzantine view of people and their works. The links that become apparent from such a great height are clearer than the individual components. Once you look at the world from high up in the air, you see that there is more unity in all that thrashing around to create our own individual heavens than you thought. And then you think about all those ideologies with the same aim: to provide individual development opportunities for everyone. Perhaps they require more cooperation than prevailing principles might lead us to believe. Who knows, perhaps everything is a little more holistic than it first appears. These photos, you might find yourself thinking, are worth looking at for more than just aesthetic reasons. They are more than works of art. Separately and together, they tell a story. A story about the quality of our society. And about the way in which it has evolved. Because, through our view of the greater whole, we see traces of the past, traces of how it has grown. It is good to learn how to look down from heaven. Even if it is only to see whether we have a better set of fundamental principles than the Byzantines. And whether they lead to a better, more heavenly world.

The Dutch word *'huiselijk'* has a very positive sound to it. But like the related term *'gezellig'*, it is impossible to translate. The best you can do its describe it. *Huiselijk* encompasses peace, harmony and security. It is best expressed in terms of the family altogether, while the rain clatters against the window. And if there is a good strong wind blowing, all the better. The weather might be awful, but people who love each other are together, they have nothing to fear from all the dangers outside. And if the atmosphere is really *huiselijk*, the television will also be on. There will no talk of politics or how to right all the wrongs in the world. The chitchat will be about timeless topics, mostly of little import. Anything too profound would disturb the *huiselijkheid*.

Huiselijk is often translated as 'homely', but this does not reflect the full depth of its meaning. But as the word suggests, the home plays a central role in generating this cosy atmosphere. It is not just a place where you live, it is where you come from, to where you return time and again to feel love and a sense of safety. For the Dutch, the word home invokes similar feelings to those between a child and its mother. They can be wonderful, but if there is friction, it can hurt you deep in your soul. You might feel stifled in the arms of an overpowering mother. You might even reject the love. But it's not that easy to turn your back on your mother ...

Surveys have shown that Dutch people tend to agree about what constitutes the ideal home. In the 1930s, popular singer Bob Scholten expressed this in one of the greatest tearjerkers of all time, *Ik heb een huis met een tuintje gehuurd*. The chorus says it all:

> *Ik heb een huis met een tuintje gehuurd*
> *Gelegen in een gezellige buurt*
> *En als ik zo naar mijn bloemetjes kijk*
> *Voel ik me net als een koning zo rijk*

> I've rented a house with a garden
> In a pleasant and respectable neighbourhood
> And when I look at my flowers
> I feel as rich as a king

It is not much to wish for, but in a densely populated country like Holland, it does not come true so easily. Land is expensive. Construction costs are high because the soft ground in most of the country demands that houses be built on solid foundations or on piles driven deep below the surface. That forces architects and town planners to seek other solutions for those who cannot afford to realise their dream. Yet the illusion of a garden remains, as strong as ever. Perhaps that is why modern high-rise flats only became common in Holland after the

Second World War. Not because people liked them so much, but because a poor country suffering the ravages of recent war had to find the cheapest possible accommodation for its people. And even then, the blocks of flats were not built right next to each other, but were surrounded by parks with playgrounds for the children. You might live in a massive shoebox, with a flight of stairs right outside the door, but you had access to a gigantic garden, maintained by the municipality and open to all. The years following the liberation were a heyday for all kinds of idealistic theories about the planned economy and an obedient populace who devoted themselves to the common interest. The flats, with their enforced neighbourliness, and the large collective gardens fitted in well with these worldviews. This style of building therefore dominated right up to the end of the 1960s, when the cultural revolution among the young generated new ideas. The wild years of the sixties had two aspects: one the one hand, a new generation which had grown up in prosperity demanded the right to individual choices and individual pleasures. On the other hand, a variety of utopian ideologies emerged centring on a radical democratic society, in which people were no longer selfish and worked together towards a peaceful world and a pleasant living environment for everyone. The straight lines of the high-rise blocks, the gigantic shoeboxes, no longer fitted in with this new view of the world. Uniformity had after all become the norm. The radical break with the past that had produced these modern neighbourhoods had cut all ties with an imagined past of harmonious village communities and small towns, where everyone knew each other and helped each other in times of need. And it was from this that the revolutionaries of the 1960s drew their inspiration. Throughout the country they protested against plans to radically modernise old town and city centres, proposing instead programmes of restoration and renovation. They called not only for a return to the old, but also to the simple and the familiar. What they were calling for in essence was very recognisable: a new variant on the house with a garden.

This was also expressed in the building of new homes and estates. The Bijlmermeer in Amsterdam was the last large-scale high-rise neighbourhood. The new estates of the 1970s consisted mostly of more traditional low-rise houses with pointed roofs, set in a maze of winding streets and little open squares. Within ten years of the return of this traditional style of building, it was denounced as 'neo-prudery', but the basic principle has remained the cornerstone of home-building right up to the present. Housing complexes may be a little more modern, a little grander and with more straight lines, but the high-rise estates of the post-war period were an exception. After that, normality returned.

Why is that? The Dutch have never made room for real metropolises. Compared with other European countries, towns and cities have certainly had a much greater influence on the nation's ups and downs. Local regent families, for example, set the cultural tone more than the court of the House of Orange, but it was the tone of small, neatly planned towns. The country has never had a supreme ruler to build magnificent palaces and unite everything of importance in a single capital city. And that is still the case. Amsterdam is the capital of the Netherlands, but The Hague is the seat of government and the electronic media are clustered around Hilversum. And Amsterdam is by no means the automatic choice of location for large multinational companies. Holland has never had one central spot that can be seen as the symbol of the entire nation. It has never known a Paris, not even on a less grand scale. The urban elite have always seen such manifestations as delusions of grandeur and a waste of money rather than expressions of imagination and daring.

You can see that in the layout of towns and villages. Until late in the nineteenth century, the medieval church – which had usually taken more than a hundred years to build and to which each generation had made its contribution – was by far the largest building. It completely overshadowed the nearby town hall, where the regent families could conduct the affairs of the municipality in dignified surroundings. The rest of the town consisted of buildings where the people lived and worked, mostly on the same premises. The economy of these towns was based on traditional craft production, trade and, often, fishing. Most people had a workshop or office at home.

In such a society, you would rather give an impression of reliability than one of elegance, pomp and circumstance. Your criteria for daily life are simple. Your house is a testimony to prosperity, but no more. Behind the front door are practical and comfortable rooms where a family can feel at home. Behind the house is a garden where the family can relax in the same practical and unpretentious surroundings. That is enough: you have no need of parks or hunting grounds. Parks were laid out in Holland from the eighteenth century on, but they were for communal use. They entailed fencing off a piece of land and laying footpaths between neatly pruned trees and across well-manicured lawns. These days, such areas of tamed nature are known as 'green spaces'.

House, garden, pleasant neighbourhood. And everything neatly arranged, so that you don't feel intimidated. That will only make you feel uncomfortable. The Dutch don't need much to make them feel like kings. As long as it is all nice and neat: *huiselijk*, *gezellig* and cosy.

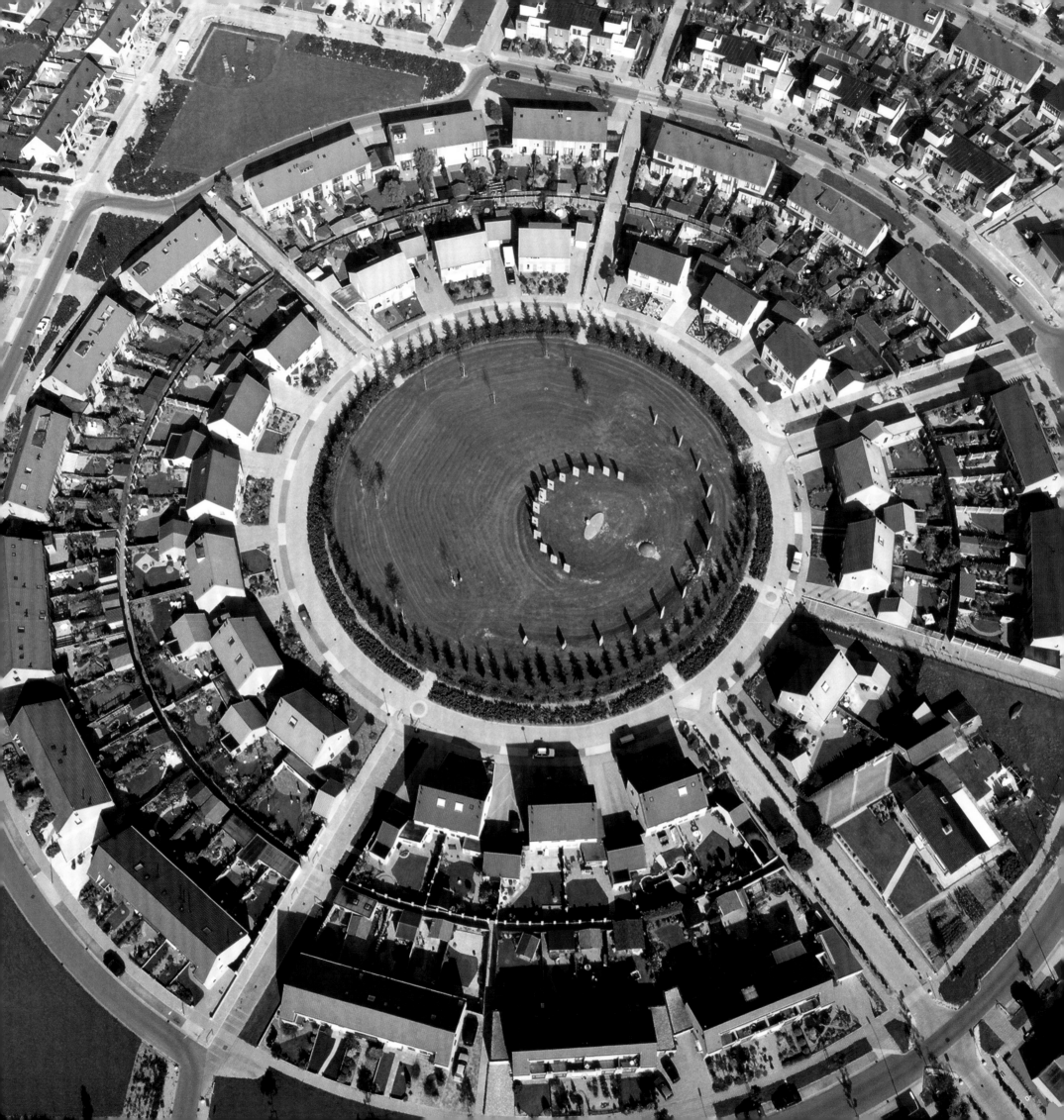

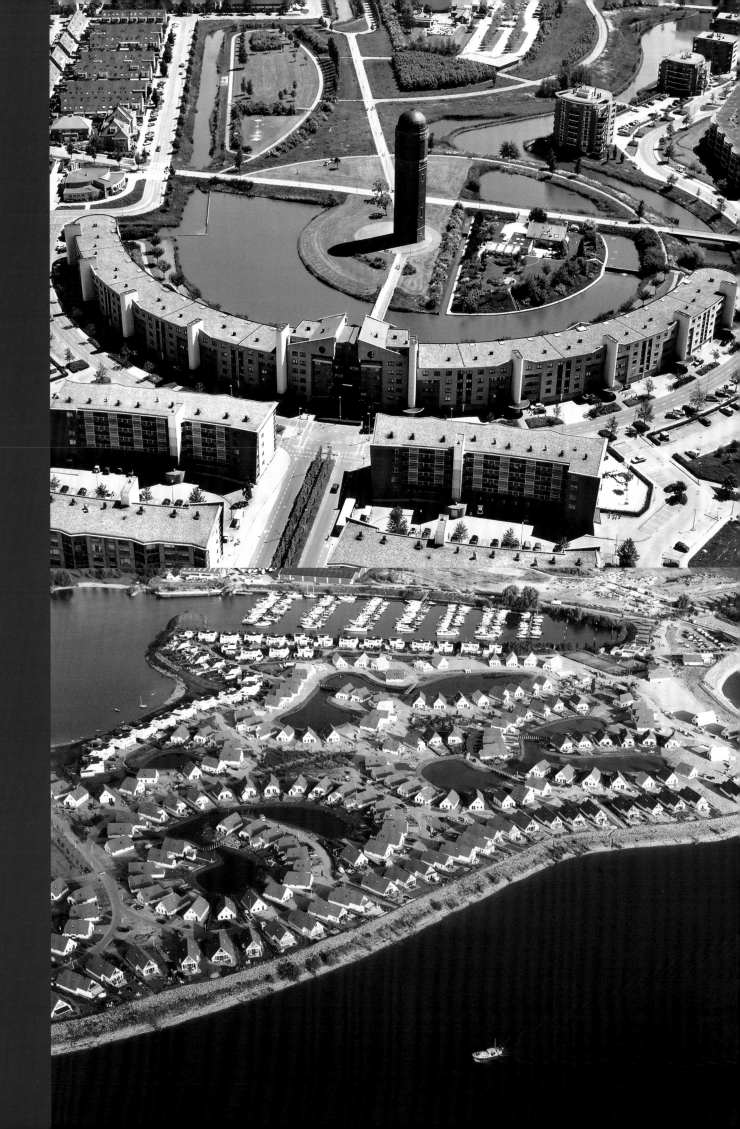

'House, garden, pleasant neighbour-hood. The Dutch don't need much to make them feel like kings.'

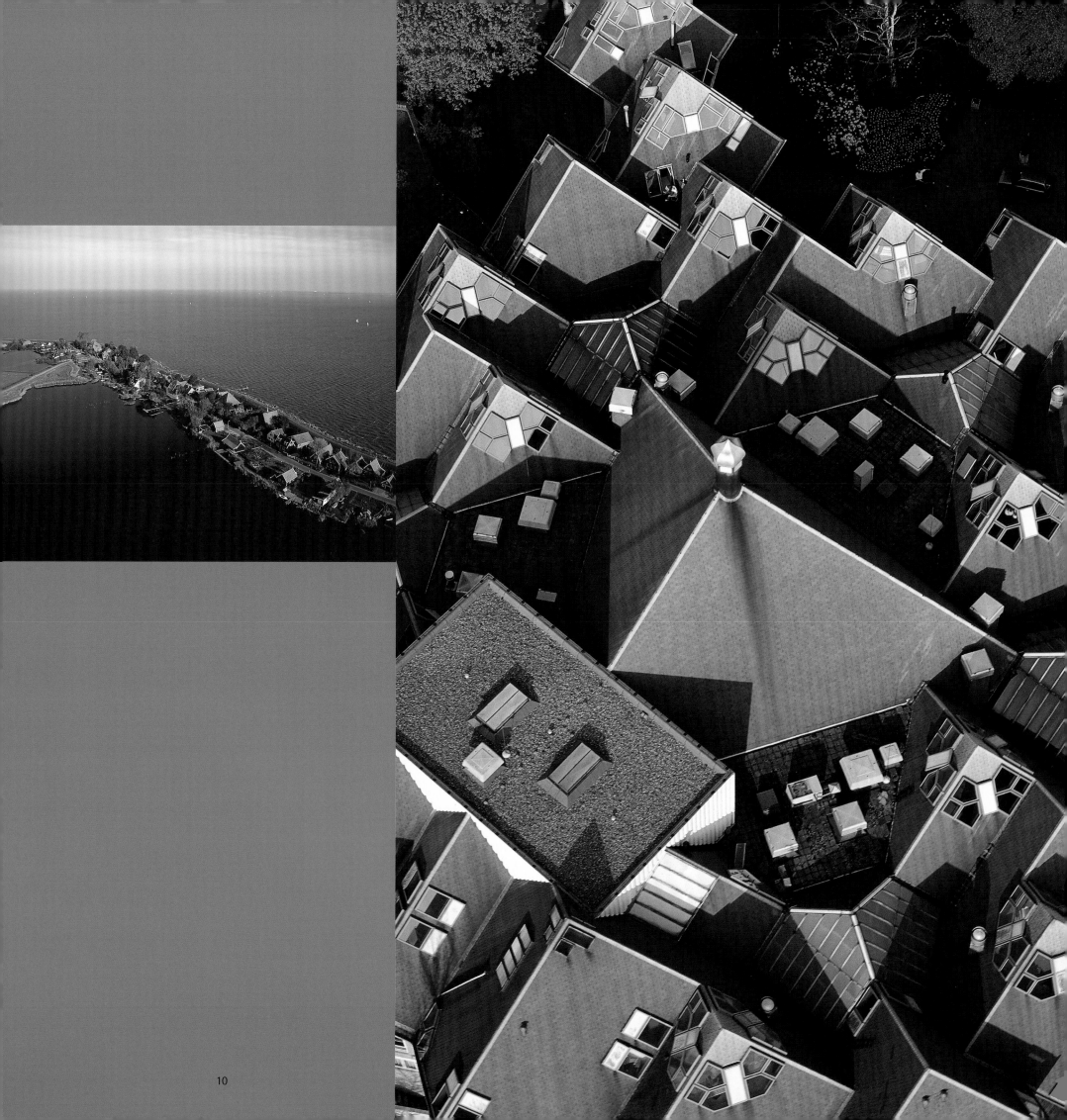

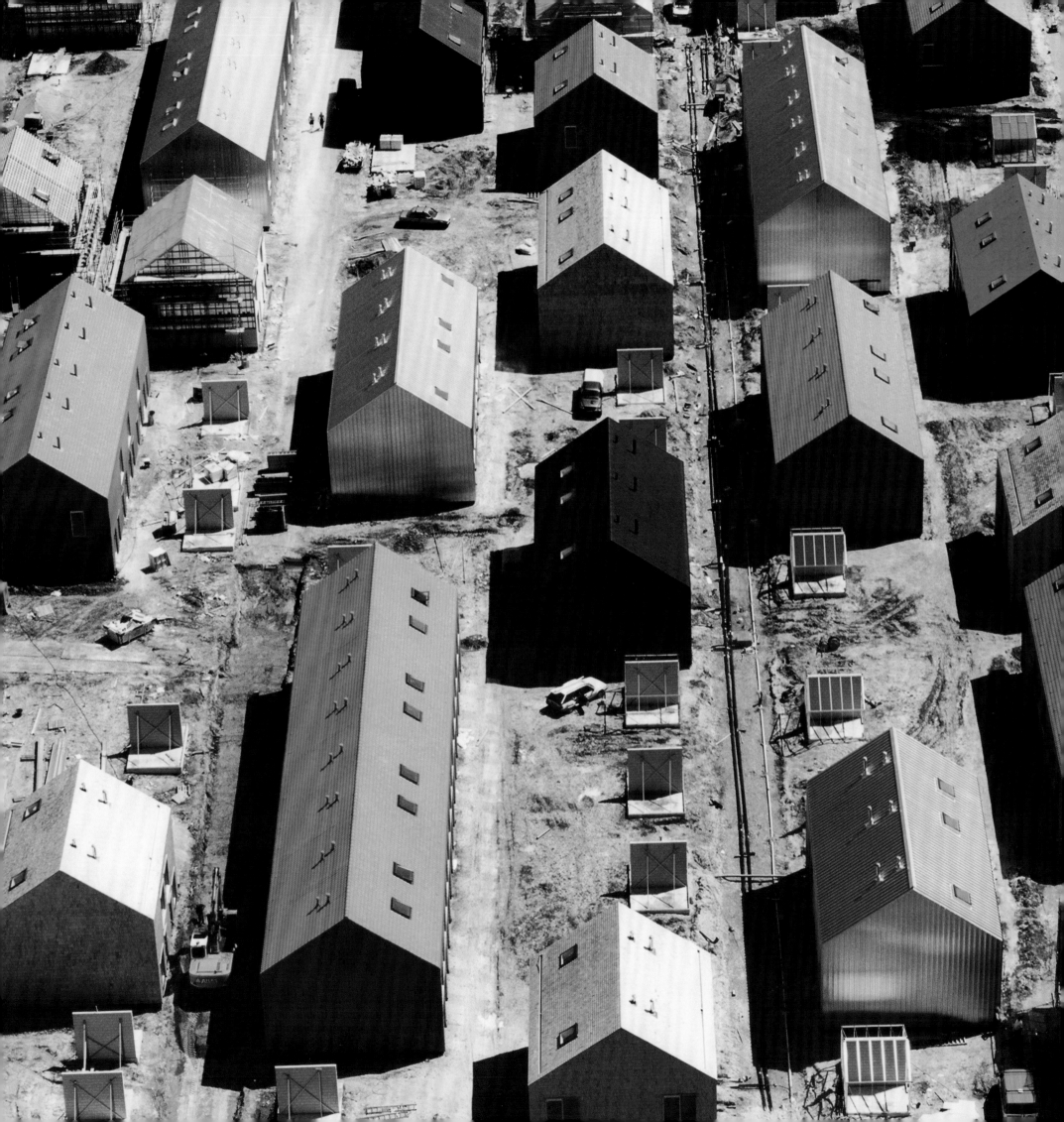

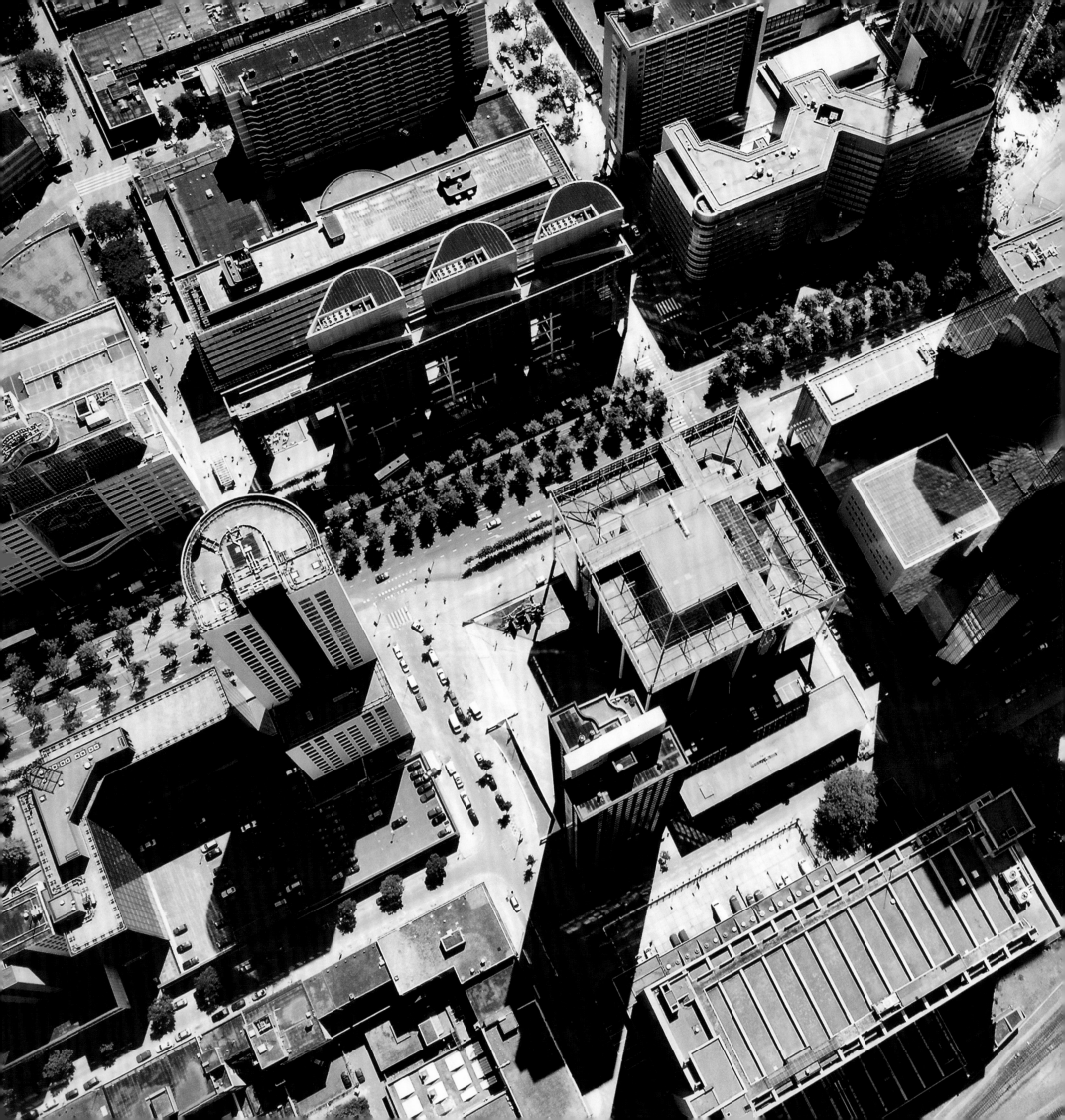

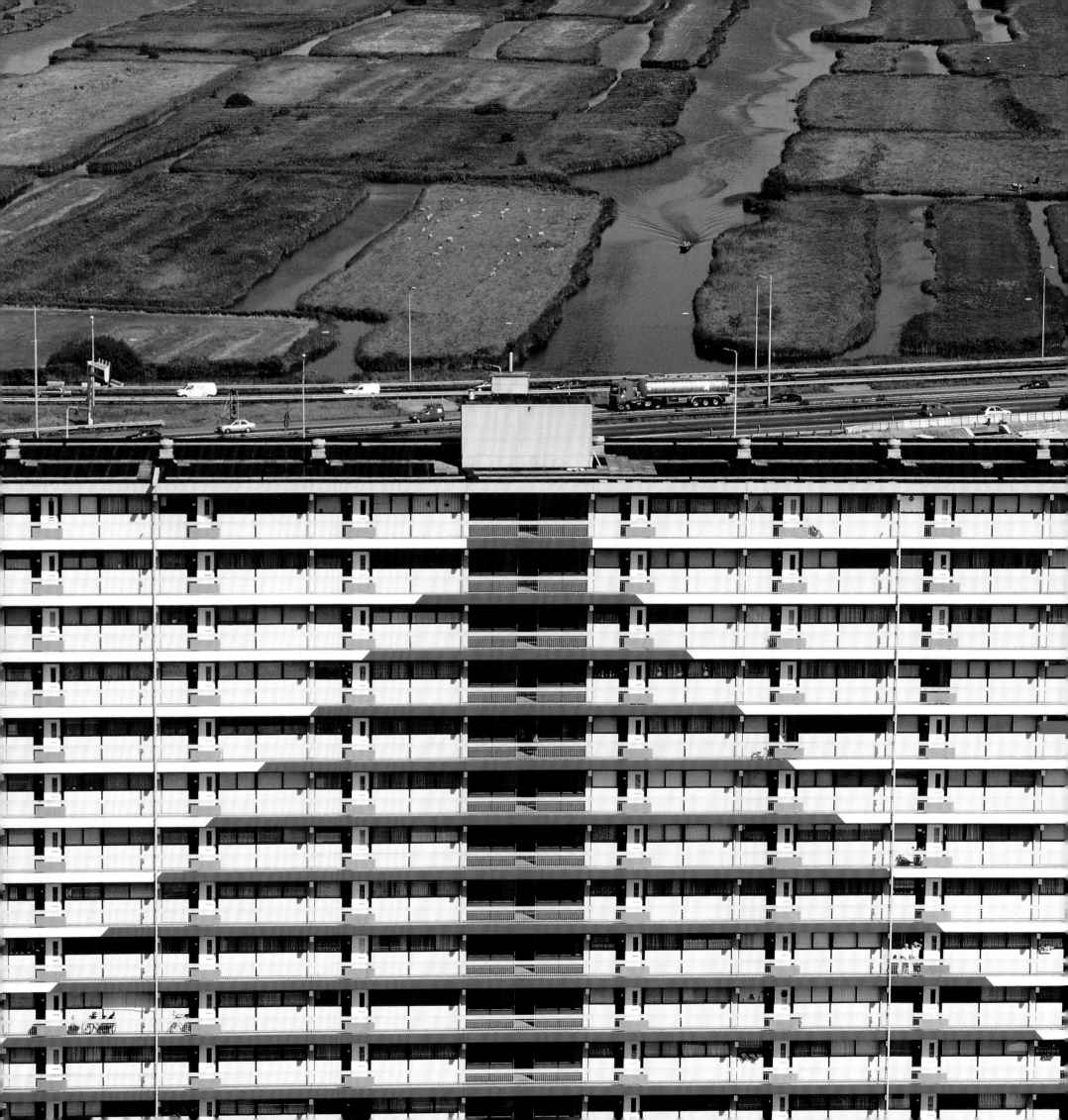

indust
and
enviro

Once, three hundred years ago, Holland – at least the western part of it – was the most mechanised region in the world. This was due to the windmills, whose sails could be seen everywhere sticking out above the rooftops. Wind power drove the pumps that made sure that the farmers out in the polders kept their feet dry. And most villages had at least one mill to grind corn for the local bakers.

Many towns would be surrounded by a whole ring of windmills. They were used for a wide range of activities, including wood sawing, copper beating and oil pressing. This was particularly the case in the Zaanstreek, where the mills completely dominated the skyline. At the time, the area was the world centre for the wood-sawing industry and the shipbuilding associated with it. It would be an exaggeration to say that Zaandam and the surrounding villages were the world's first industrial area, but it wasn't far off.

An alternative to wind energy did not present itself until the end of the eighteenth century. Steven Hoogendijk, a prosperous instrument maker from Rotterdam and a practitioner of the natural sciences, ordered two steam engines from England. He used them to pump the water out of the Blommensteinse Polder. Everyone was very impressed by this curiosity and even Stadholder Willem V and his entourage paid an official visit. But the trusty mills still did the job well and, as many of Hoogendijk's thrifty contemporaries remarked, they were driven by the wind – which was free – rather than the more expensive coal. It was well into the nineteenth century before the steam engine was able to offer any real competition to the traditional windmill. But by then the days of the mills were well and truly numbered. The poet Isaac Da Costa, a friend of the orthodox church and of traditional values (including the slave trade in the colonies) might have complained about the smoke that coloured all the walls black, but now the smokestacks of the factories were seen as a sign of progress and prosperity. They were towers reaching high above the paradise that was home to an industrious people.

Paradise? Around a century and a half ago, the diet of the average Dutch family consisted largely of potatoes with vinegar and a little lard. Bread was too expensive and meat a luxury. In a population of three million, some hundred thousand wealthy men had the vote. They could afford to eat the way most Dutch people eat today. The rest of the population had to make do with much less and the average life expectancy was around 37.

These days you have a good chance of reaching 80. When the wind starts to howl around your house, when the temperature falls below freezing, inside every room is warm and cosy. You don't all have to huddle around the stove to try and absorb a little warmth from the peat or – if you have been very careful with your sparse financial resources – a little coal.

Compared with the olden days, the Netherlands is now experiencing a period of unprecedented prosperity. And it is shared not by three million, but by 17 million people. It takes a gigantic supply of energy to keep up. More than the windmills can cope with. Most of them disappeared a century ago, and those that remain are listed historical buildings. They are preserved by organisations and individuals who love them not for their economic value but for their beauty, a love that is driven by nostalgia for the good old days, although not for the potatoes and vinegar.

Such nostalgia is also often driven by a fear of the future. Because the machines and the factories destroy the paradise that they at first seemed to create. The smoke from the stacks pollutes the atmosphere. And there is ample evidence that the emissions of carbon dioxide that are closely related to the generation of energy are helping to bring about changes in the climate: the world is getting warmer. The polar caps are melting. The sea level is rising and posing a threat to the Netherlands, with its dykes and polders. The current generation asks itself: were the founders of these industries, the builders of the machines, not sorcerer's apprentices who can no longer control their own magic?

And now they're building new windmills. Across the country, new windmill parks are appearing. The new mills don't look like those from past centuries. They are long poles with two sails on the top, and something like a dynamo on the back. And that's what they are. The new windmills generate electricity. Today's environmentally aware consumer can choose a 'green' energy supply.

But even in the Netherlands the wind doesn't blow hard enough to proved enough energy to assure a minimum of prosperity for all. Not even if you were to fill every field and meadow, every piece of spare land, with the new wind turbines.

Yet there are still modern-day Da Costas who object to the smoke that may not colour the walls black anymore but which affects the quality of the atmosphere in other ways. That has led to a completely new sector of business: the environment. Laws, inspections and a sense of responsibility now oblige companies to collect their waste, before it can pollute the air or the water. New technologies have been developed to achieve this and they are widely applied.

But in most cases, these efforts are not 100% successful. And what do we do with all the waste? Can it be rendered harmless? And who has to bear the costs?

It is not cheap to keep an industrial paradise and all its products up and running. This is clear to anyone who buys a refrigerator, a television or any kind of appliance. They have to pay a special tax to cover the costs of disposing of their new purchase when it is worn out.

Are all these measures sufficient? On cloudless nights, the heavens give us a clear warning, especially in urban areas. The moon still shines brightly, but the fundament full of stars is a thing of the past. Only the brightest manage to penetrate the curtain of dust that hangs above our cities. And often even their rays are weakened by the unimaginable power of the artificial light without which modern man is unable to survive.

The radiant paradise seems to have reached its limits.

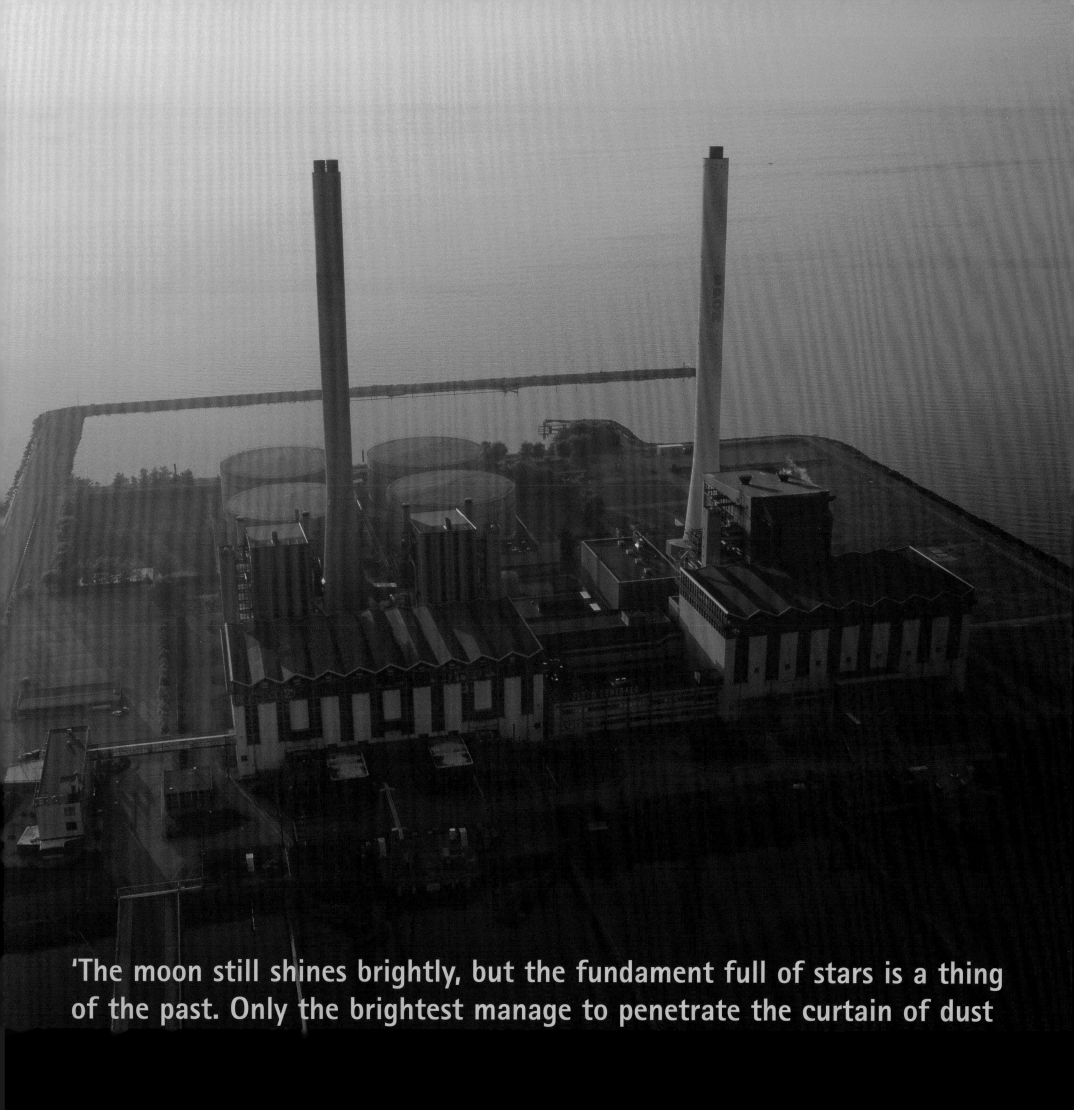

'The moon still shines brightly, but the fundament full of stars is a thing of the past. Only the brightest manage to penetrate the curtain of dust

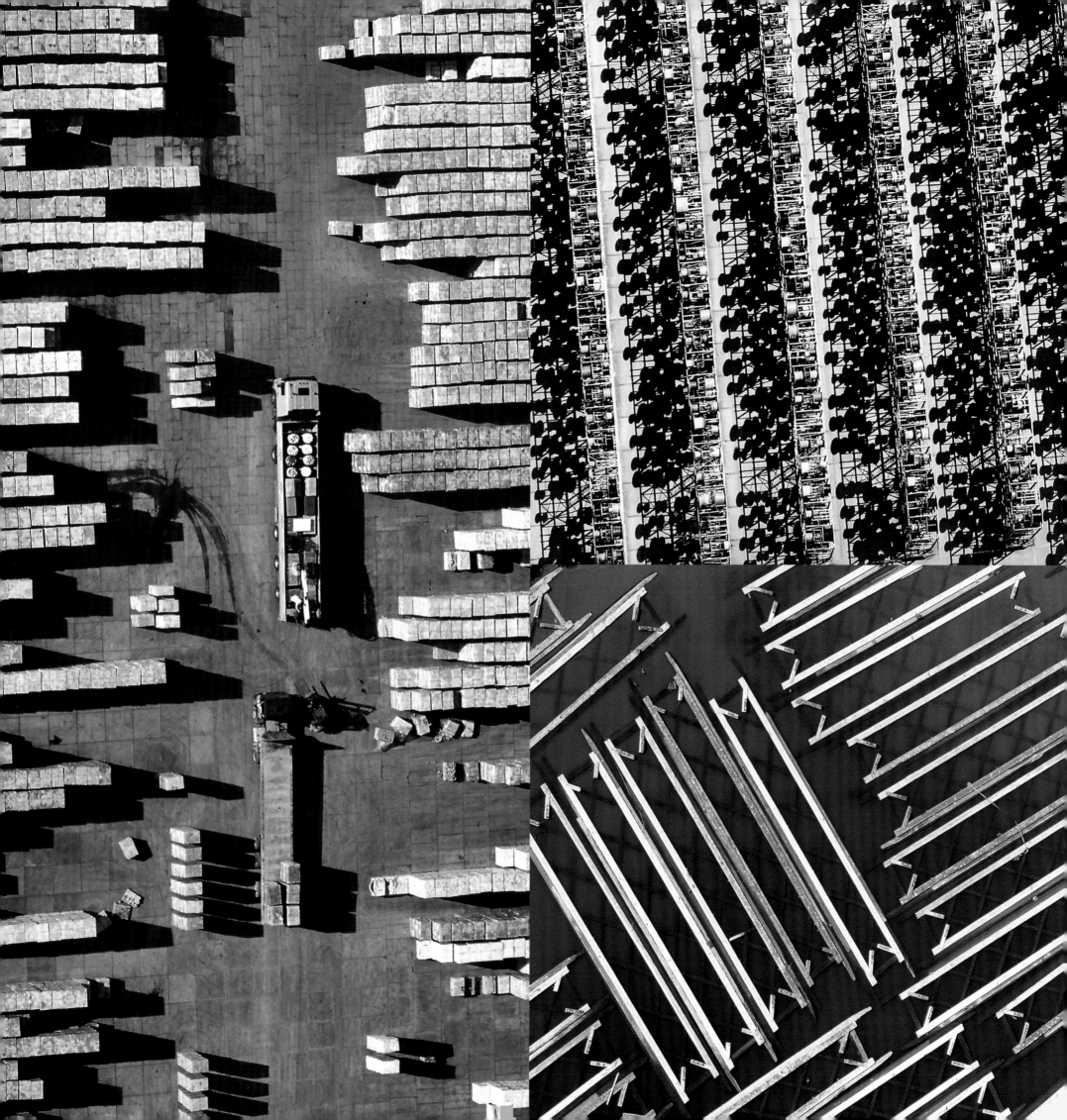

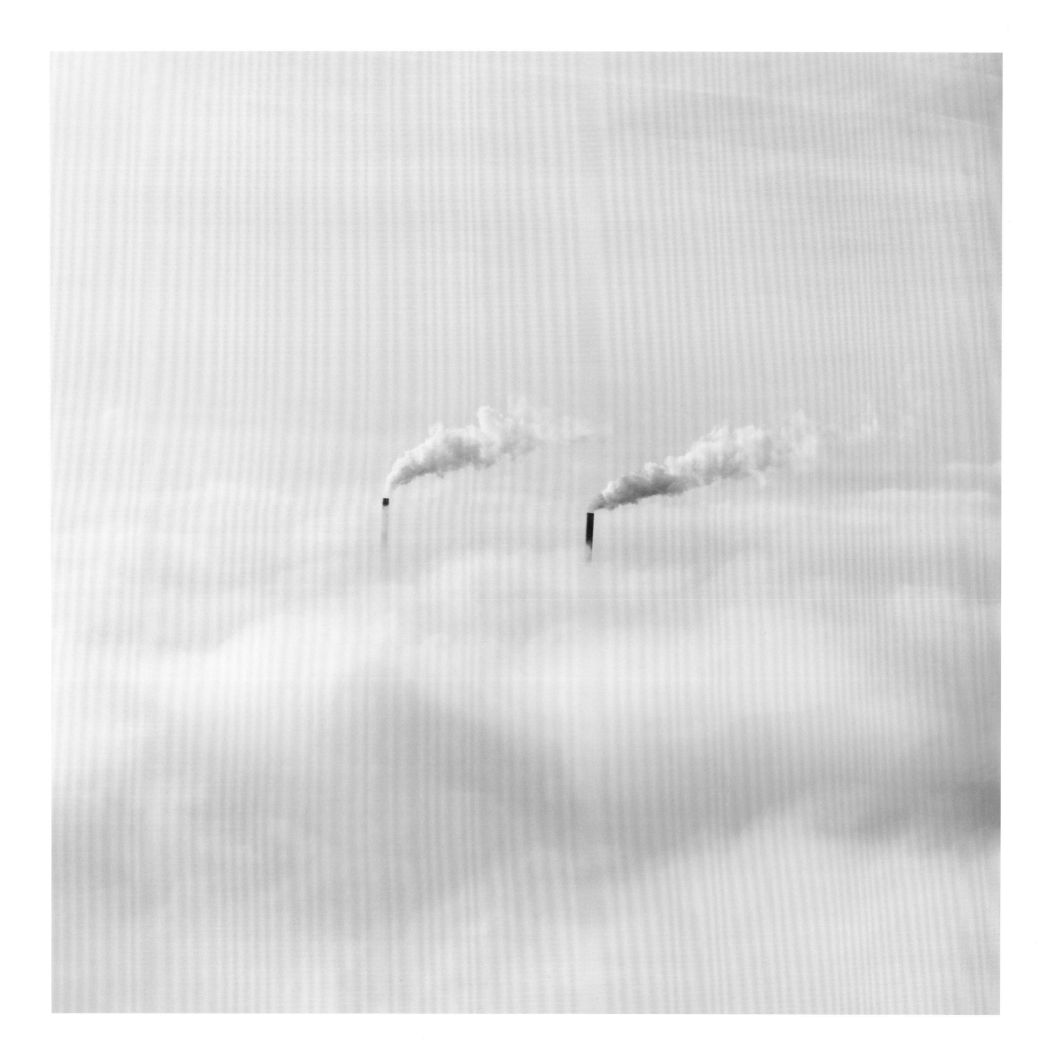

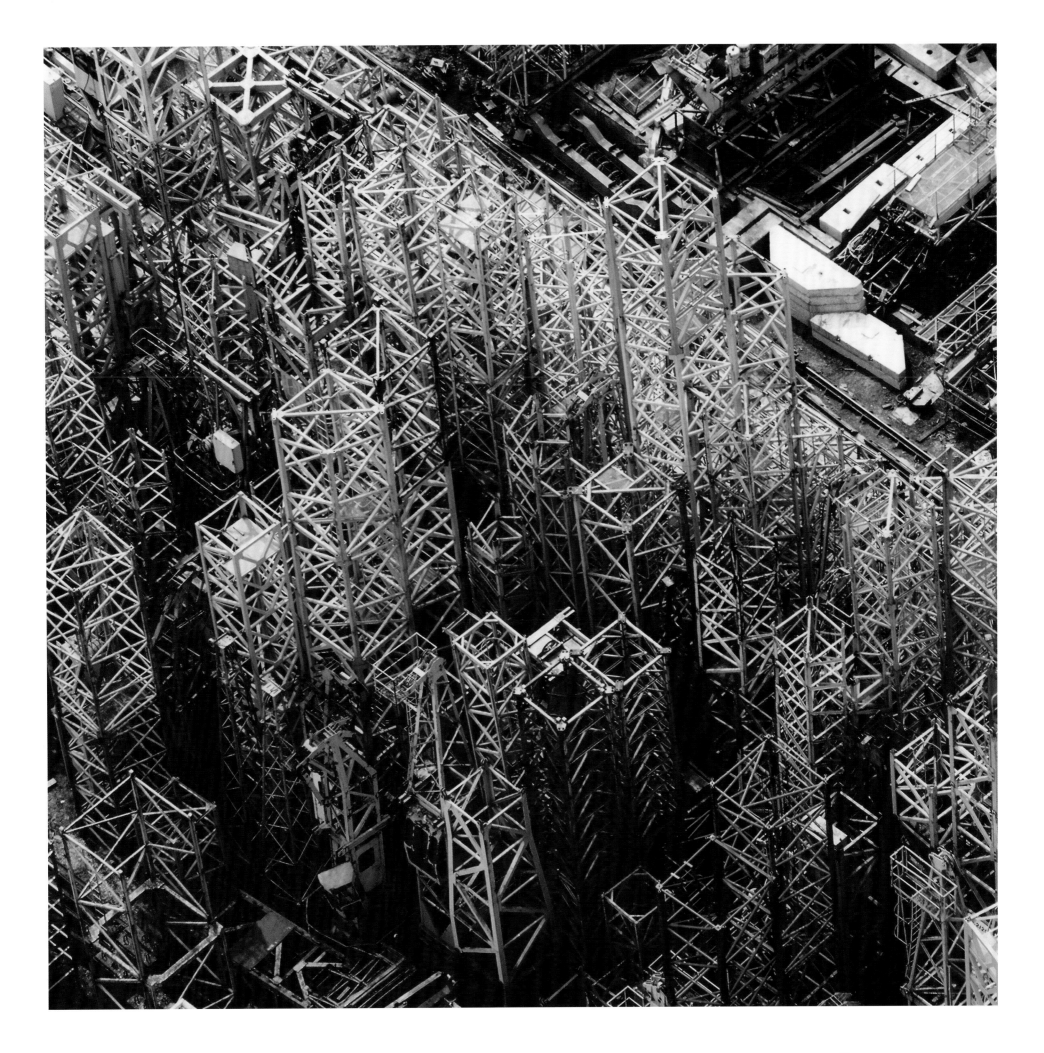

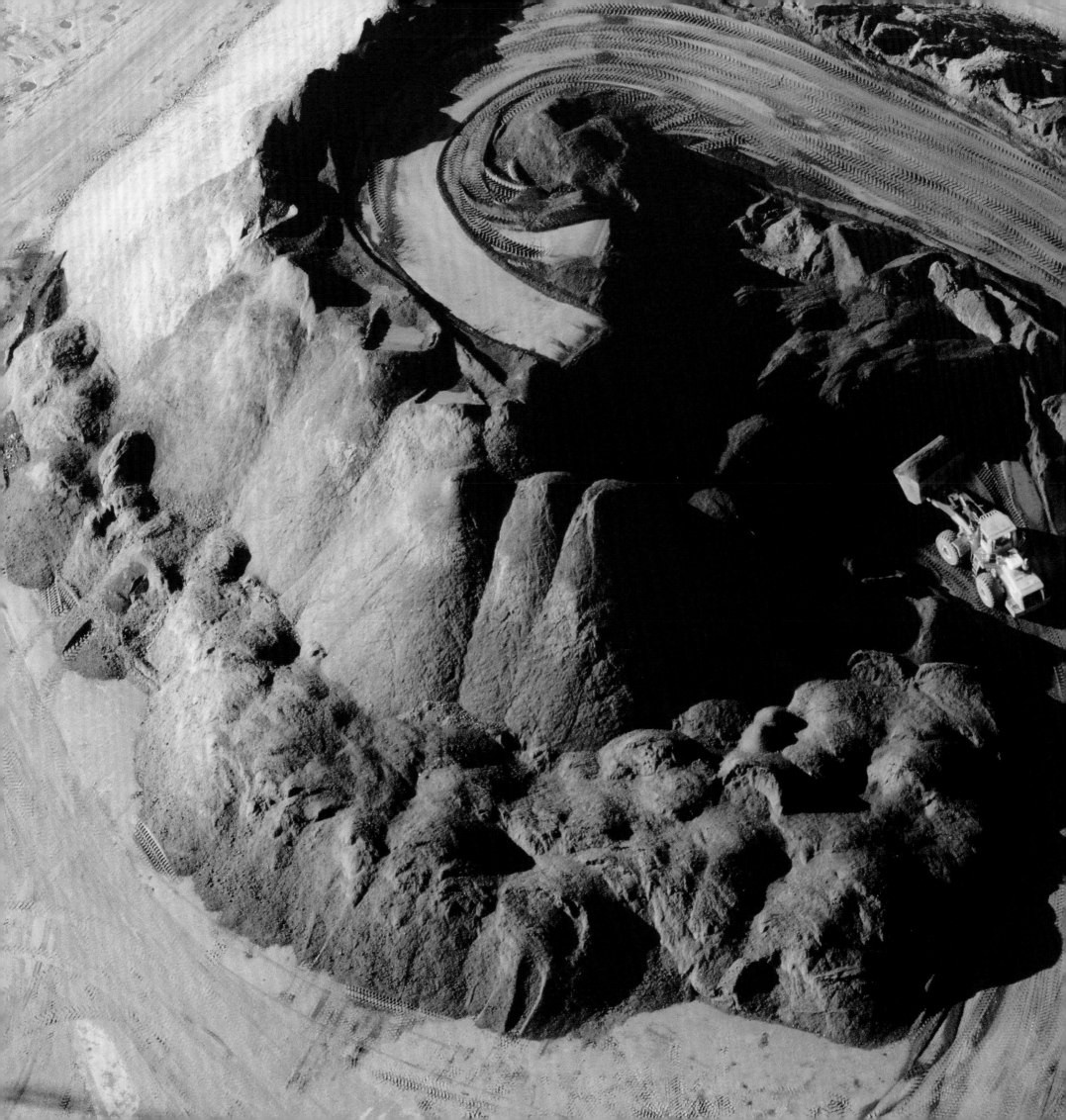

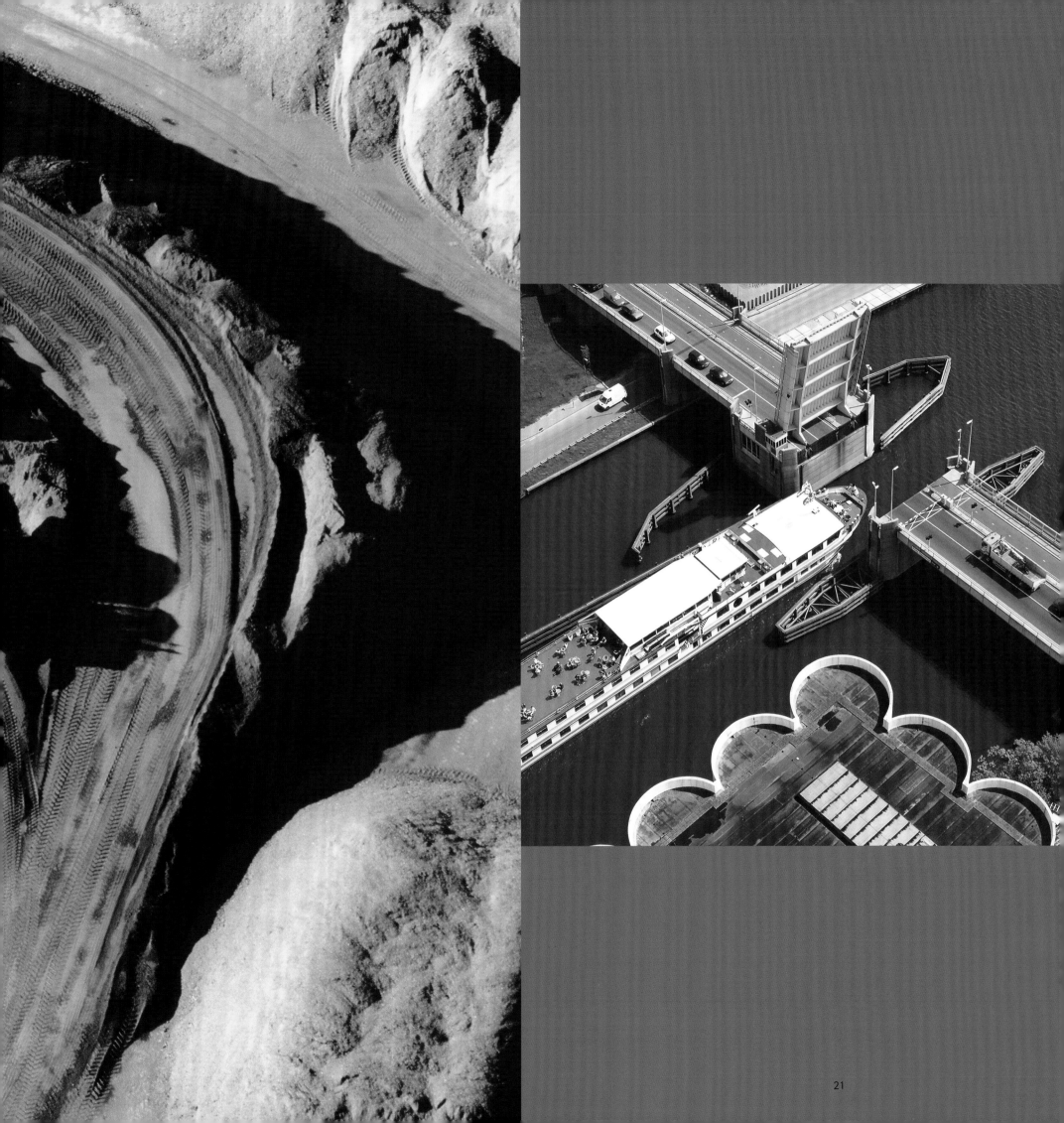

recre

'Cursed is the ground for thy sake; in sorrow shalt thou eat of it all the days of thy life. Thorns and thistles shall it bring forth to thee; and thou shalt eat the herb of the field. In the sweat of thy face shalt thou eat bread.' These were the words of God as he drove Adam and Eve from paradise. It was quite a good description of the way people had to live to survive. At least, where life was not based on hunting and gathering, but on farming. Only in modern society has man finally released himself from endless and often futile toil. At the start of the 21st century the official working week in the Netherlands is 38 hours. A little over a century ago, it was nearly double, at around 72, and much higher in exceptional cases.

This needs to be qualified. Modern Dutch people make a clear distinction between their work and their spare time. In the days of small-scale craft industry – which often took place in the home – this difference was not so well-defined. Accurate clocks had not yet been perfected. In the evening, the darkness was broken only by a candle or an oil lamp. Working hours were restricted to daylight. People worked for themselves and could determine the pace themselves. Industrialisation put an end to all that. In the new, large factories everyone had to start exactly on time, when the machines that now set the pace were switched on. And everything came to a halt when they were switched off again. The reduction of the working week to 38 hours was made possible by increases in productivity. But you have to work hard in those 38 hours. And that requires dedication. Which makes it even more important to be able to address your mind to something else after the working day is over. Modern Dutch workers have an enormous amount of time for that. Their forefathers went to bed early, because there was not much to do in the darkness. These days, electric lights drive out the night. People only go to bed now when they are overcome by the need to sleep. And that is more often than not around midnight. These non-working hours – around 130 a week – are known as 'spare time'. You fill them up any way you like.

The amazing thing is that this mostly leads to a frenzy of activity. People rarely just sit down and do nothing. Recreation and relaxation have become serious activities and the areas specially designated for them account for a growing proportion of the land in the country.

The scale that recreation has taken on gives the impression that the average Dutch person doesn't consider the modern welfare society as natural. Of course you can just go and sit in front of the television or prop up a bar somewhere. But this leads to pangs of conscience. The media and opinion-leaders observe such behaviour with concern. The national and local legislation governing bars and restaurants testifies to a certain mistrust of this branch of commercial activity. It is subject to strict rules and regulations, in which closing times generally play a prominent role. The food and drink they sell are heavily taxed. And if the situation gets out of hand, it leads to a lot of fuss in the media and critical questions in parliament. And too much television is also frowned upon. As the lay preachers of each successive generation discover, it stupefies and deadens the senses.

Real recreation means activity. You should have a hobby, often one that harks back to the crafts of old. You should make something. Or one that is a reminder of the traditional farm: a vegetable garden in an allotment. More and more people have a boat, in which they cruise the rivers and canals for pleasure. That too is a revival of an old tradition. Right up to the 20th century, most transport was by water and many earned a living by fishing. Holland had a large merchant fleet and, unlike now, being a sailor was quite a common occupation.

But now, you go sailing or fishing, or do woodwork or gardening as a form of recreation. Or you practise a sport of some kind. To build up your physical strength – also no longer necessary to survive.

In this way, the people of the Netherlands reach back into their past because it is familiar and makes them feel comfortable. And often they are right to establish that link. Today, yachts are moored in lines in the harbours of old fishing and trading ports. In the shed is father's well-equipped workshop, where he can pursue his hobby in his own time and at his own pace and with the precision of a traditional craftsman.

If anyone asks what the point is of all this activity, they often get the answer: 'It makes me feel like myself again'. This is a very meaningful response: it means that people's sense of self-identity comes from what they do in their spare time rather than what they earn with the sweat of their faces.

You see this too in the case of those who prefer 'passive' recreation. Be warned: the word 'passive' has a negative connotation in Dutch. Fans who would rather watch football matches than play in a team themselves identify much more with 'their' club than the players themselves, who are always ready to be sold to the highest bidder. Lifestyles and subcultures – especially among the young – are nearly always closely related to the way in which their devotees spend their spare time. This is what determines their identity. And perhaps the identity of the Dutch is ultimately determined by the way in which they too spend their free time. Especially now that it is no longer necessary to spend so much time earning their daily bread with the sweat of their faces.

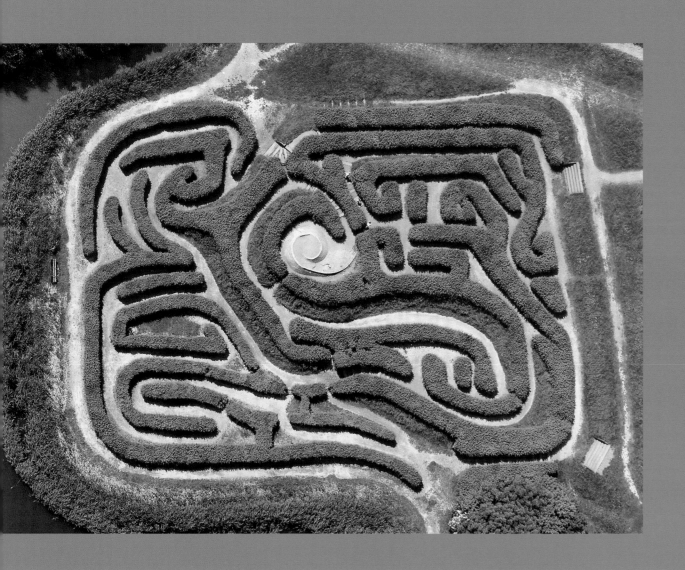

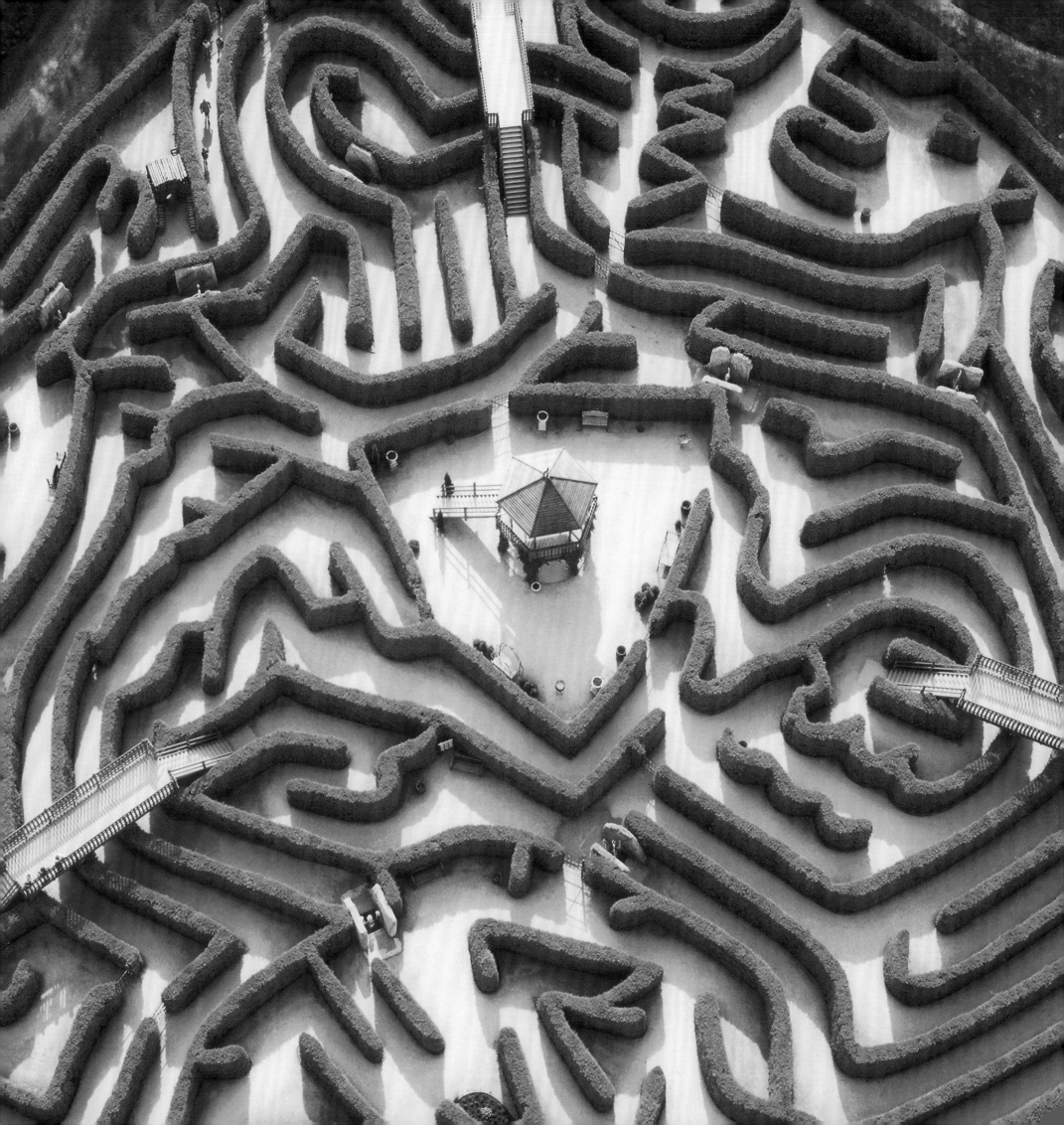

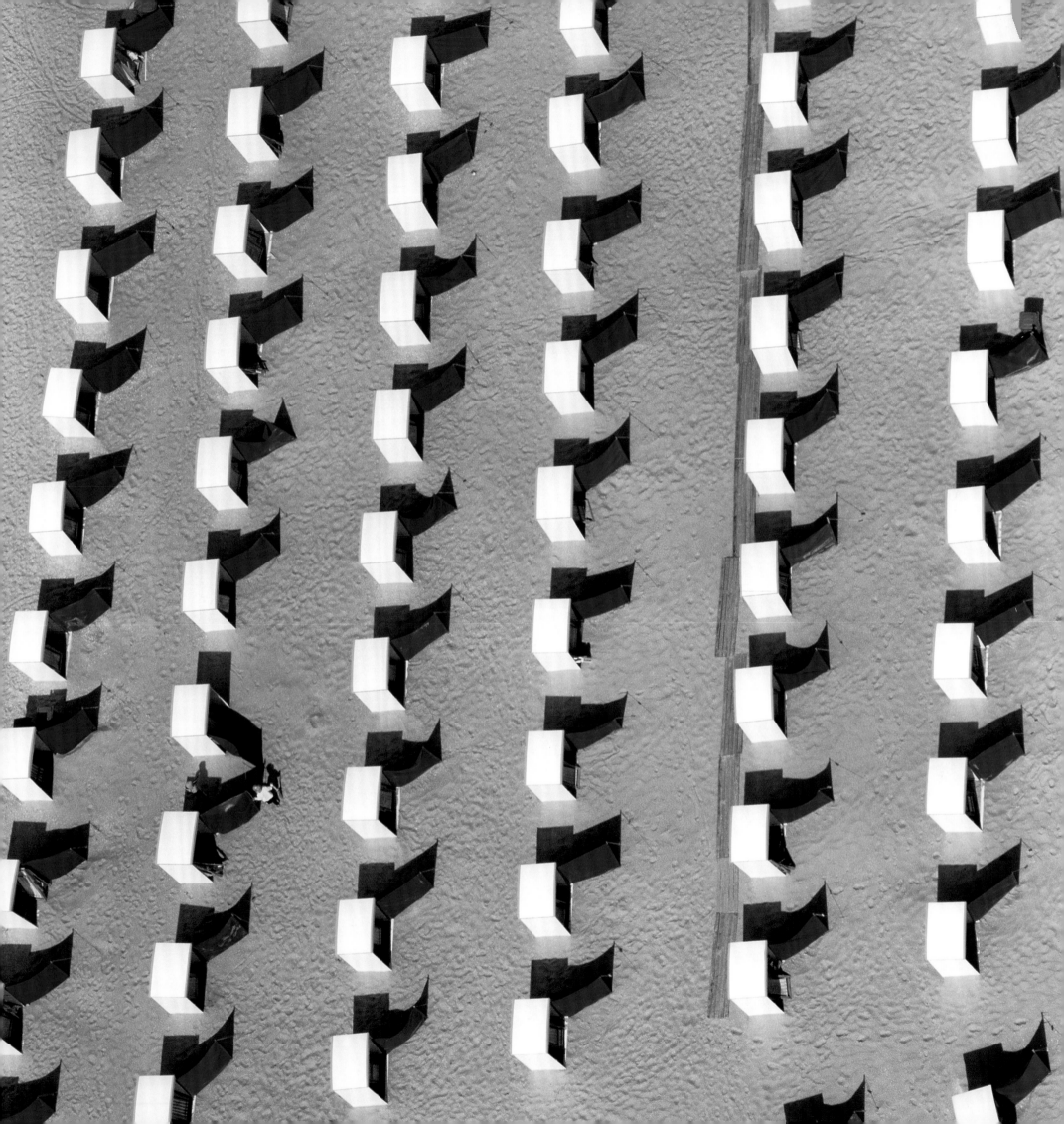

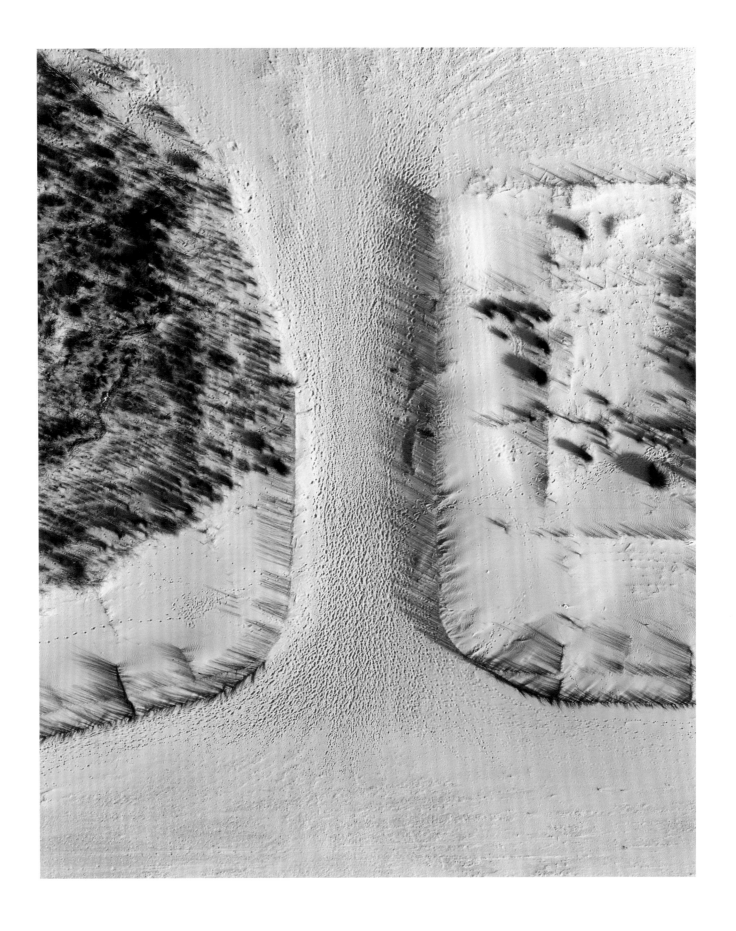

'Recreation and relaxation have become serious activities and the areas specially designated for them account for a growing proportion of the land in the country.'

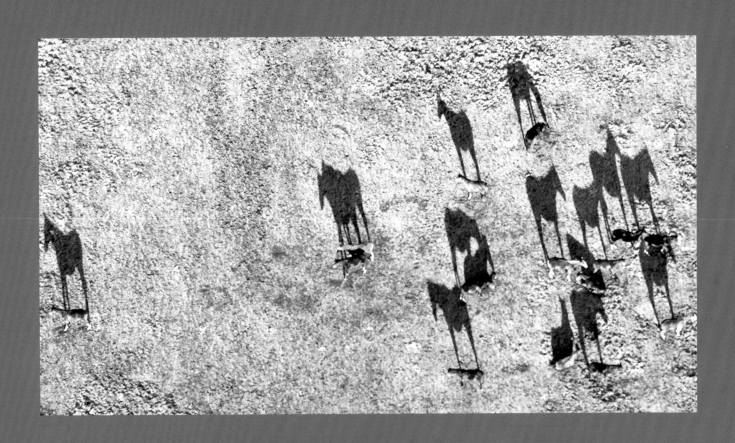

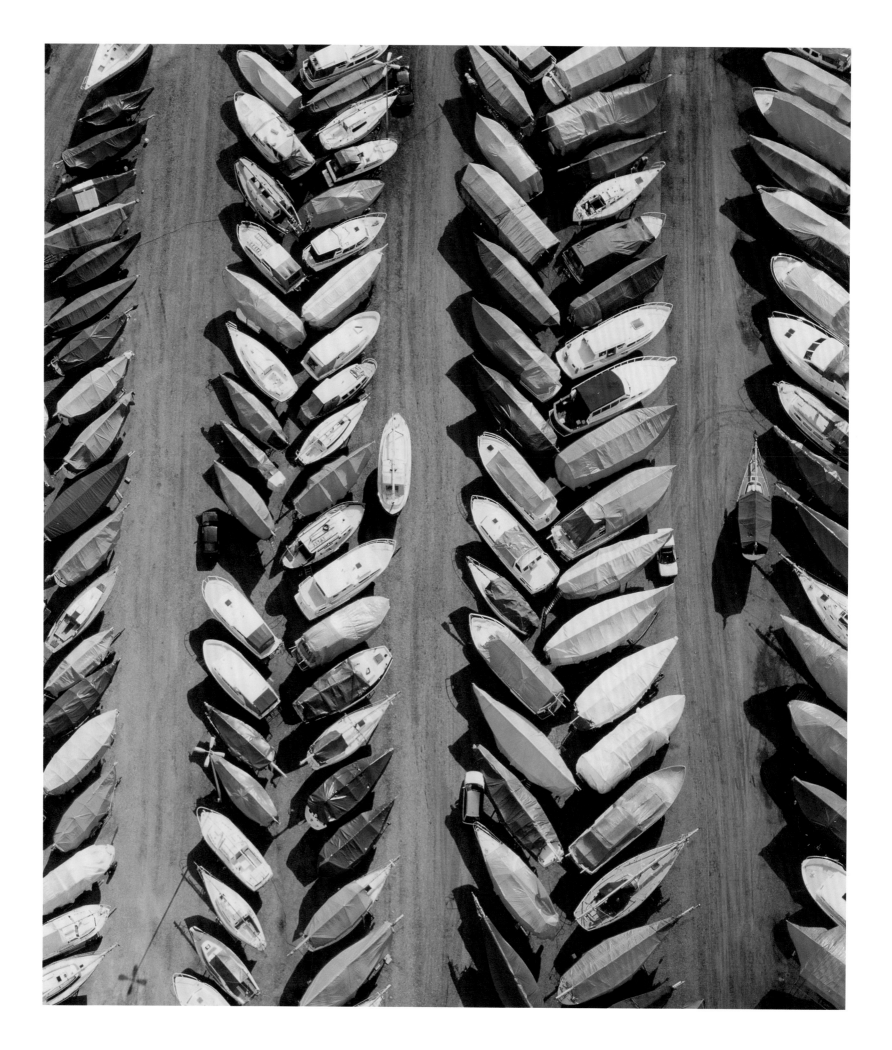

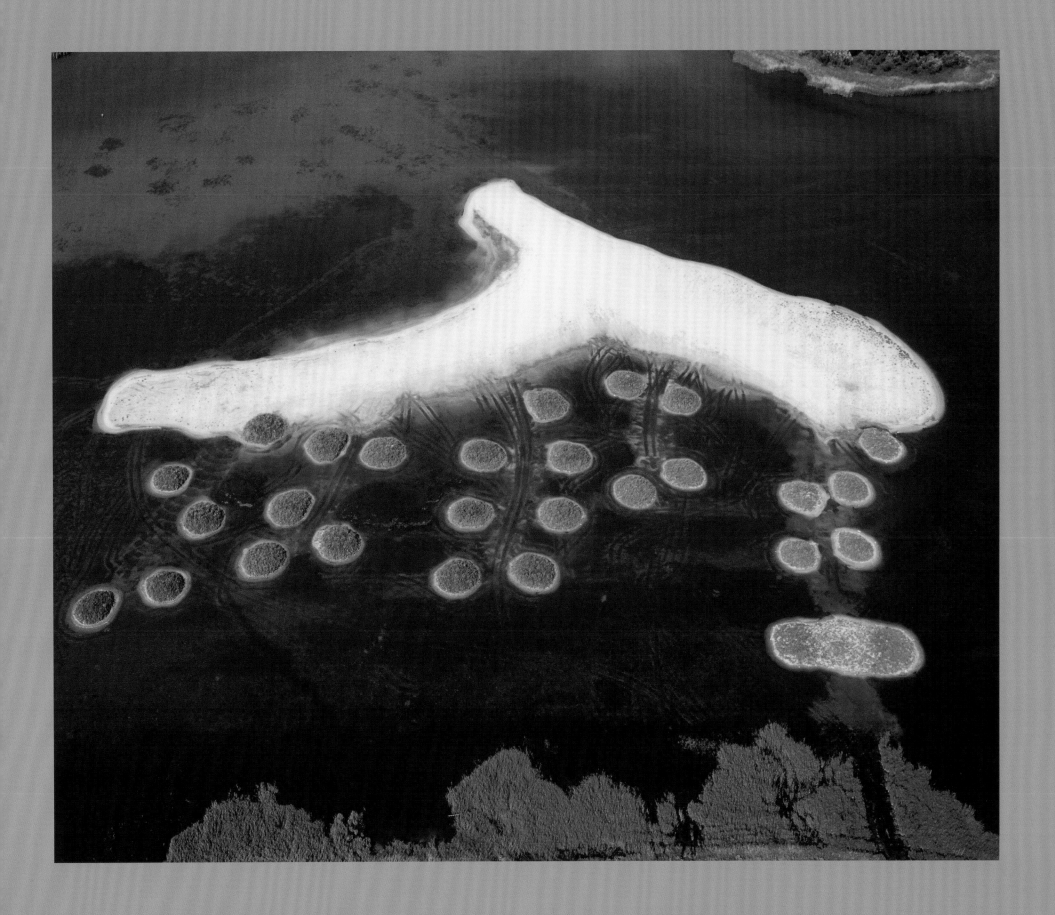

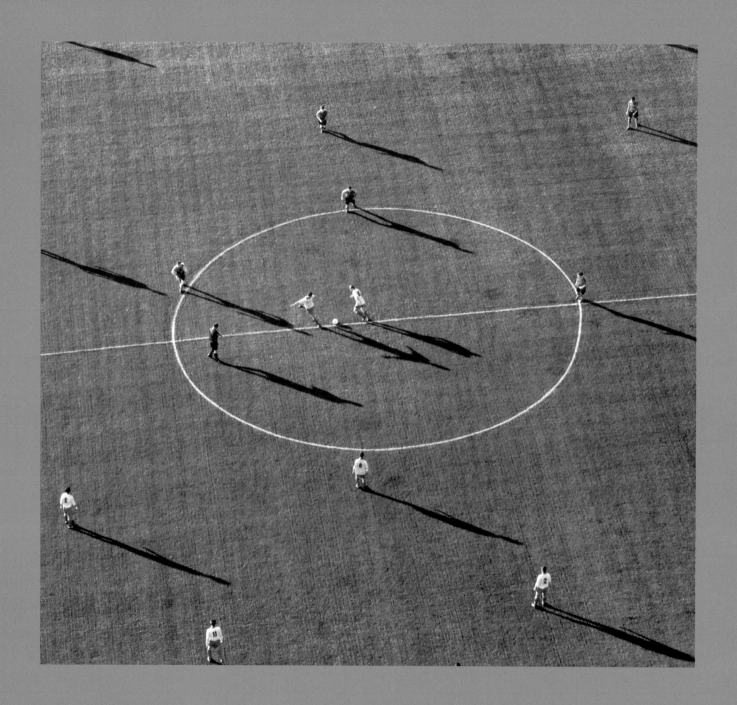

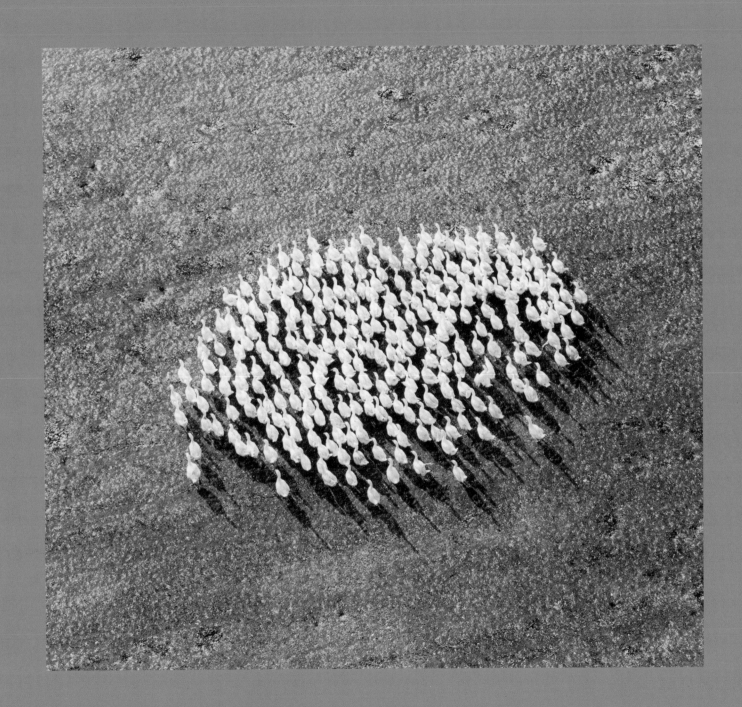

infra
struc

Holland, at least the western part of the country, was already renowned for its infrastructure back in the sixteenth century, during the country's Golden Age. While travellers in the rest of Europe had to go on horseback over muddy paths, often the remnants of old Roman roads, and were at the mercy of highwaymen, in that fortunate little country on the North Sea, they had the horse-drawn barge. Enterprising individuals had dug a network of canals, running in dead straight lines from one town to another. You just settled down in the barge, which were heated during the winter, and the sweating horse on the towpath did the rest.

The barges may not have been fast, but they were reliable. They ran to a timetable and left exactly on time. Bigger towns and cities had busy quays where different routes would intersect and passengers could change from one line to another. The journey was safe and there are no horror stories of barges being held up en route.

For two centuries, tow barges were decisive evidence of the extent of progress and civilisation in Holland. The fact that a journey from Leiden to Amsterdam – which now takes half an hour on the motorway (traffic permitting) – took a whole day, was no problem. In the past, travelling was a laborious and time-consuming undertaking. Life in general was much slower and people had a different conception of wasted time. They had more patience and did not need to see the results of their efforts immediately. And, in any case, you met all kinds of people on board the barges. They were floating vehicles for public opinion. In the deckhouse you had every opportunity to discuss the country's fortunes at your leisure. It is said that the famed patriot Admiral Michael de Ruyter once threw a man overboard for expressing anti-establishment views in unacceptably crude terms. Many political pamphlets and even newspapers reflected the importance of the barge culture in their names: 'trekschuit' (tow barge), 'schuitpraatje' (barge talk) or 'snelschuit' (express barge). Yes, they even had express barges....

Nowadays, of course, that has all changed. Today, 'mobility' is almost a human right. It is closely linked to the Dutch people's concept of freedom. They must be able to come and go as they please, and quickly. Travelling is no longer a meaningful experience, an opportunity to escape your daily obligations and think about yourself or the deeper meaning of life, or even to play cards until you drop. No, it has become a troublesome interruption, which must be kept as short as possible. Otherwise it leads to stress. Only eccentric globetrotters still travel to find peace and tranquillity. Everyone else is more concerned with finding the most efficient route. The first traces of this change can be found in the first half of the

nineteenth century. King Willem I commissioned the laying of a network of paved roads, known as national highways, so that stagecoaches could travel from town to town quickly. Dutch writer Hildebrand noted that the passengers in the coaches displayed a certain nervousness. They smoked cigars, which was then a sign of modernity. They like to talk about business. And they were in a hurry. But the speed was relative: if you left Zwolle on the night coach, you didn't get to Leeuwarden – a journey of somewhat less than 100 kilometres – until early the next morning.

The remains of Willem I's national highways can still be seen today. They are narrow and quiet and lined with poplar trees. The curves are gentle and cars driving on the tarmac that has replaced the original gravel can hardly pass each other. And in the distance – as is the case practically anywhere in the Dutch countryside – you can hear the constant drone of the traffic on the motorways that have replaced them. Anyone looking down at the Netherlands from the sky will see that a lot of effort has been made to satisfy this craving for rapid mobility. The water from the old, dead straight canals can still be seen glistening in the sunlight, but the tow barges are long gone. More and more towns and cities are surrounded by busy ring roads, fed by numbered highways coming in from all directions. In addition to the widely ignored maximum speed limits, these roads also have a minimum limit. And then there is the rail network, which is also concerned above all with speed. Train journey times have fallen spectacularly in recent decades.

One result of this mobility is that large-scale public works designed to assure quick and efficient travel dominate the national landscape more and more. They cut through the countryside. And even though tunnels are provided to enable the beasts of the field to cross from one side to the other, it is clear where the priority lies. The people of the Netherlands have to be able to move quickly from A to B, and nothing must stand in their way.

This has come about because of the changed infrastructure of the mind. The old liberals fought for freedom, because it was the only way in which people could develop in their own chosen way. And this would benefit society as a whole. Anyone with enough spirit, talent and perseverance could achieve their ambitions, so that the country would no longer be characterised by indolence. The liberals won out. They set loose a frenzy of activity, and opened up the horizons of the people of Holland in spectacular fashion. So, along with ambition, haste and speed arrived in Dutch society. Those who seek plenty, also want it quickly. Otherwise they cannot achieve all their plans. Holland has lost its patience. That can be seen

increasingly in the way in which the gigantic infrastructural projects prove incapable of dealing with the growing volume of traffic. The railways suffer delays and a lack of rolling stock. There are so many cars, the road network just can't be big enough. If a bottleneck is removed, another forms a few kilometres further on. This leads to congestion as the traffic comes to a standstill. Throughout the day a concerned radio announcer keeps road users up to date on the latest jams, so that they can try and avoid them and find a quicker route.

But if you do have to join the queue of crawling cars you find yourself back in the days of the tow barge. Your destination is suddenly hours away. You come to a halt. The landscape no longer flashes past, and you have time to study the treetops one by one. You see the meadow birds. You see a cow lazily turn her head to take a look at the row of slow-moving cars. But that doesn't lead to a feeling of contentment, to the thought that you finally have some time for yourself, or to a rambling conversation with your fellow passengers about some unimportant topic or another. Or even about something that touches the very core of human existence – which can often come down to the same thing.

No. You become nervous and aggressive. Heaven on earth seems further away than ever, just like your destination, which you can see in your mind's eye but which seems impossible to reach. You are even more hurried than before. You are irritated. You think about who is going to give you a bad time when you arrive late. And how. You reach the point where you are about to explode with frustration.

The new mental infrastructure of the Dutch can no longer deal with the pace of the tow barge. When you are forced to adopt it, it leads to inner conflict. And that one-sidedness is perhaps a weakness in today's modern society.

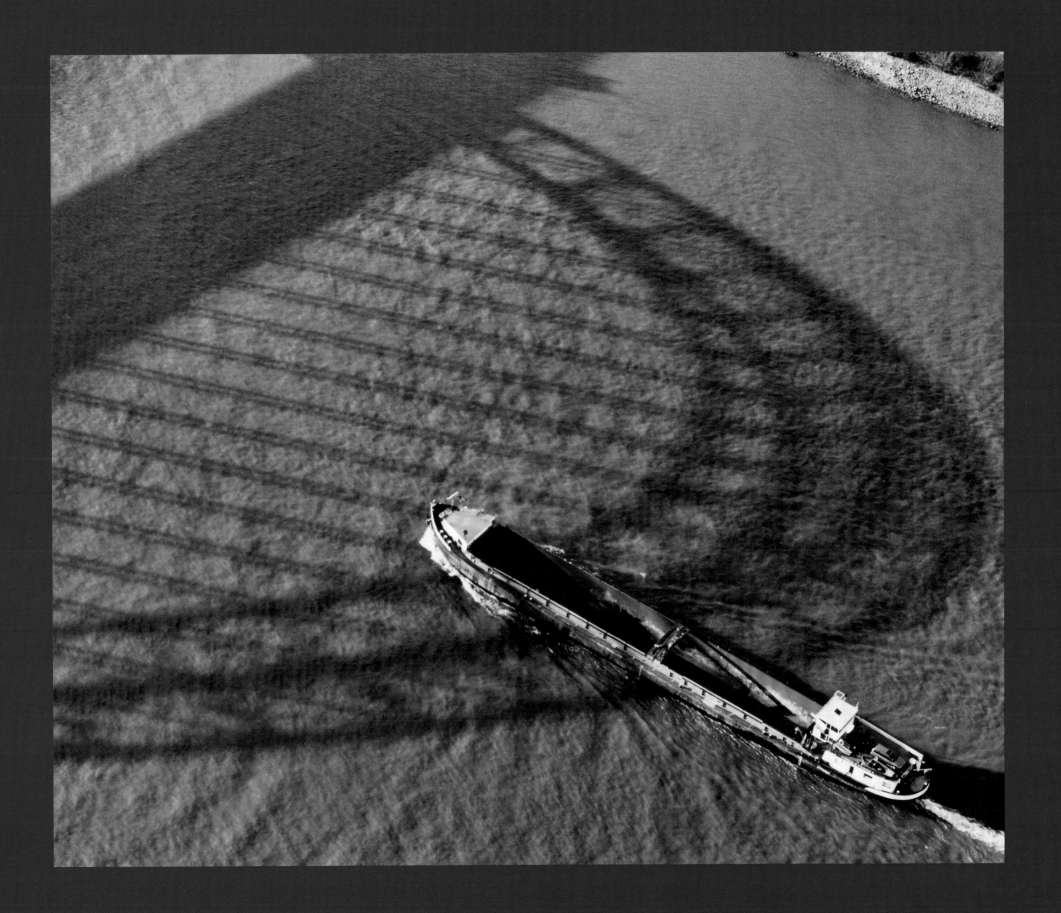

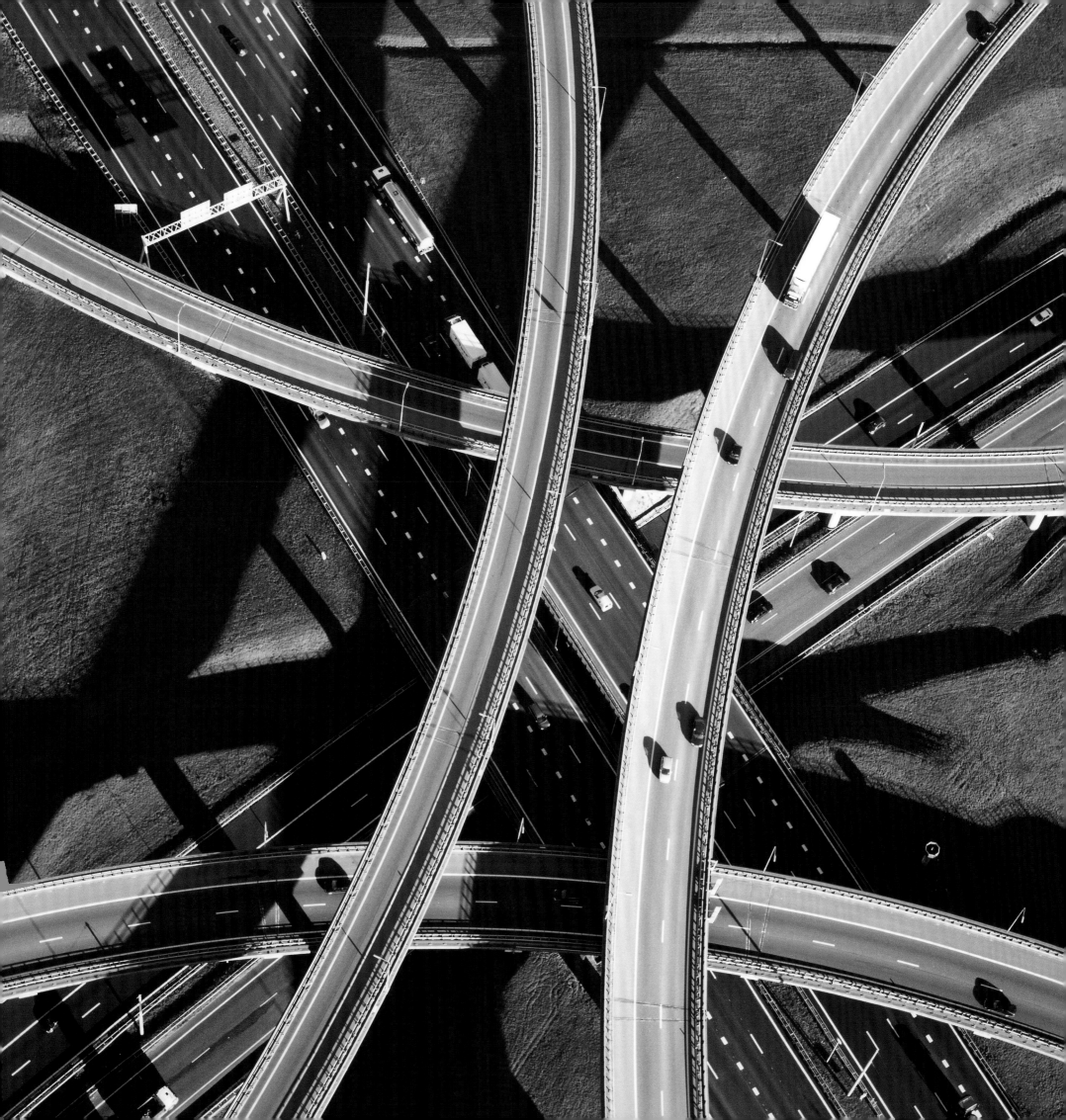

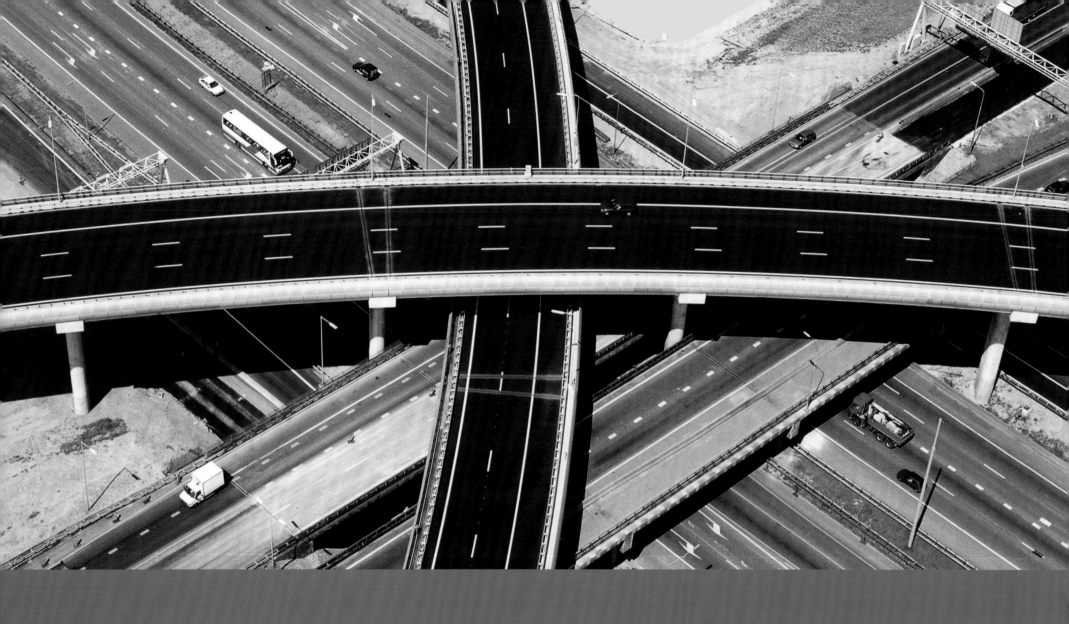

'Mobility is almost a human right. It is closely linked to the Dutch
people's concept of freedom. They must be able to come and go as they
please, and quickly. Travelling has become a troublesome interruption,
which must be kept as short as possible. Otherwise it leads to stress.'

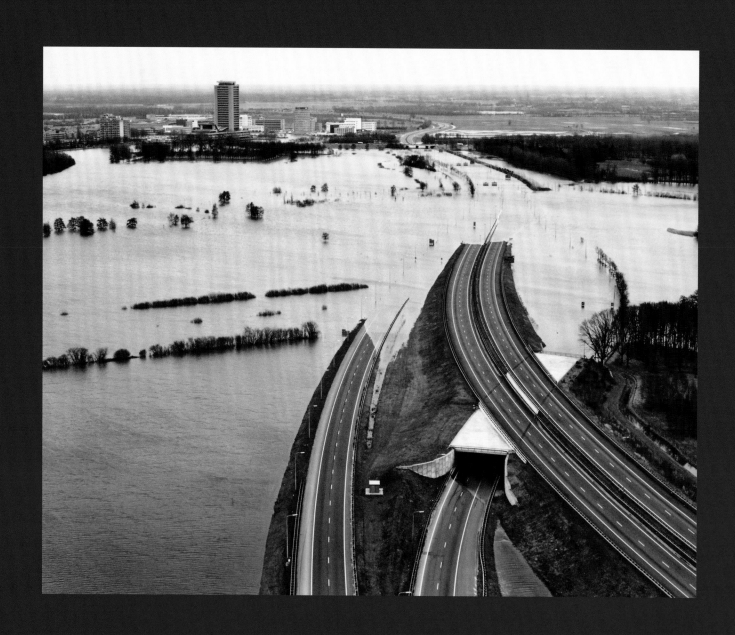

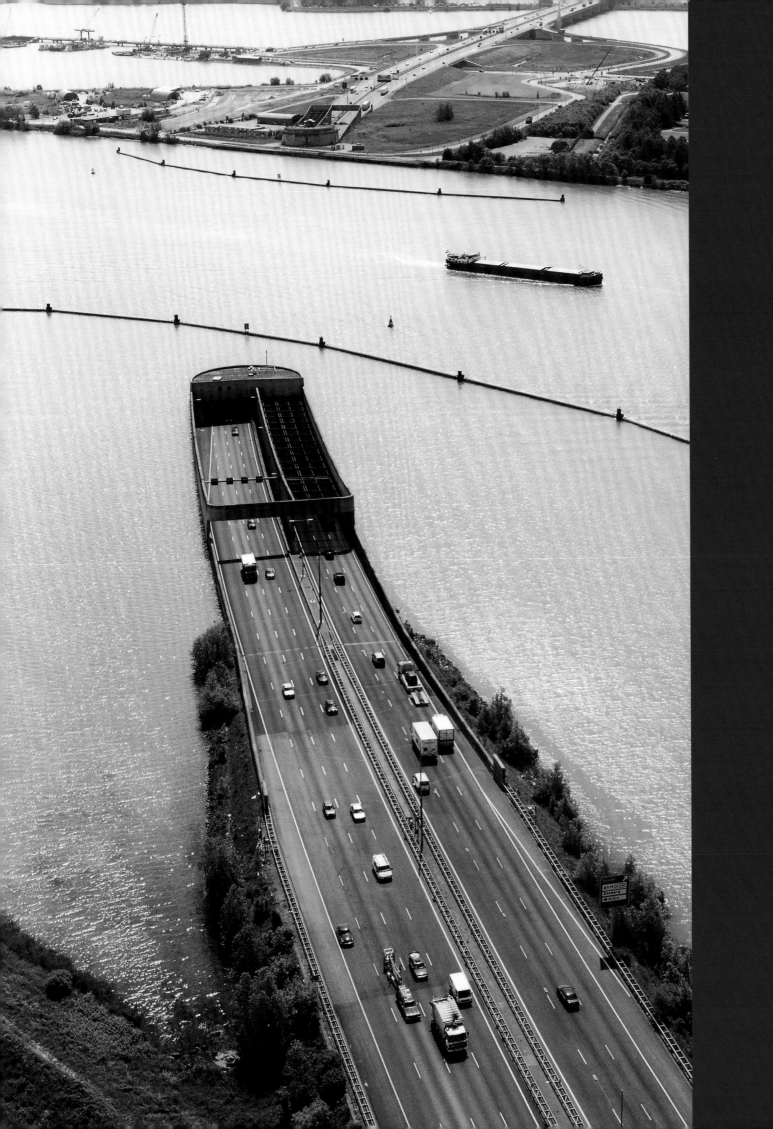

agri
cult

In the Netherlands land is a form of property. Most people would like to own a piece of land – not just the house they live in, but also the land is stands on. This concept of land as private property has become so deeply embedded that every centimetre of the country is owned by someone, either a private individual or organisation, or the government. The Dutch cannot conceive that there might be such a thing as free land, land that is owned by no one and therefore belongs to everyone, like the air we breathe.

And yet, this is not something that is taken for granted everywhere. For example, Maya farmers in Guatemala do not feel that they own the land, but that they are a part of it. They are as much a part of the land as the animals that feed off it and the crops that grow on it. And that gives you a completely different understanding of what you can and can't do with the land. For nomadic peoples, the earth is a provider of life, which no one can own.

Traces of this way of thinking were still in evidence in the Netherlands until deep into the nineteenth century. Especially in the east of the country, village communities were responsible for large areas of open moor on which the local farmers would graze their sheep. This land belonged to no one and to everyone, which meant it was the responsibility of the community as a whole. In the nineteenth century the common land, known in Dutch as *meenten*, were distributed among the local villagers. Property gives a feeling of power. You can do what you like with your own property. And that is what the Dutch farmers did. And their self-confidence has grown more and more as the centuries have passed. Where, in the past, you had to show respect for ruthless weather, for failed harvests and the sudden onslaught of epidemics, modern agricultural technology has considerably restricted the influence of these factors. The fields and meadows have become much more manageable. The wide availability of artificial fertiliser makes it possible for farmers to preserve the fertility of the soil. Pesticides and insecticides destroy the biological enemies of the crops. Veterinary medicine has found cures to the most dangerous of animal diseases. Breeding techniques have removed the adventure and the element of chance from the reproduction of plants and animals – or at least that is the intention – and yields have increased phenomenally. In spite of its small size, Holland is the world's third largest food exporter.

Anyone looking at the countryside from the air can clearly see the great power of the farmers. Everywhere you look there are signs of a well-advanced ordering of the land. Every available piece of land is used in the most profitable way possible. The only thing missing is people. A century ago the agricultural sector was by far the country's largest employer. Nowadays, the traditional farm labourer has been replaced by machines and automated systems. And the number of farmers, too, has declined drastically. Modern agricultural enterprises demand high investments, which are often funded by the farmers' cooperative bank, the RABO, which has become one of the world's largest banking concerns. To be able to repay these enormous loans, the farmers need to make a lot of profit. And that means above all getting the maximum yield from the land. But even then, farming enterprises have to continue to grow to survive. Anyone who can't keep up, falls by the wayside. Since the 1950s the number of farmers has decreased significantly. Thanks to a whole package of measures introduced by the government, farmers can close down their businesses without too much pain – they do not end up poor and bankrupt. Yet still, the small and the weak tend to get driven out, which can be a cause of great psychological distress.

And there is the very important question of whether the Dutch farmers would survive without the meticulously constructed system of trade barriers, subsidies and price guarantees put in place by the European Union. On a free world market the majority of Dutch farmers would be left way behind in the race to offer the most competitive prices. There are calls to wind up commercial agriculture in the Netherlands and to allow the few remaining farmers to earn a living as countryside managers. All land will then be used for recreation, with fields and meadows maintained as a place to which city-dwellers can retreat to escape their everyday cares.

This a radical idea, and there is by no means a political majority in favour of it. But its supporters appear to have an unlikely ally: nature itself, which seems to be rising up against its oppressors. In recent years, pig and cattle farmers have been struck by severe epidemics that everyone thought had long been eradicated. And the rural environment was suffering from all kinds of harmful effects as a result of the new agricultural methods. There was a manure surplus. Pesticides had to be banned, because they destroyed not only unwanted insects and weeds. Farmers were increasingly confronted with the question whether their domination over the land had not evolved into a ruthless tyranny, a cruel dictatorship which would sooner or later turn on the rulers themselves.

This question has become a burning one in agriculture. Many farmers are replacing their chemical pesticides with more natural allies, such as aphidius wasps, which attack harmful insects. They are experimenting with biological crop-breeding methods, some of which are based on traditional farming practices dating back centuries.

Will they, like their colleagues in Guatemala, start to feel part of the land instead of the rulers of it? And will this change the way Holland looks from the air? Perhaps we should wait a hundred years before we can answer that.

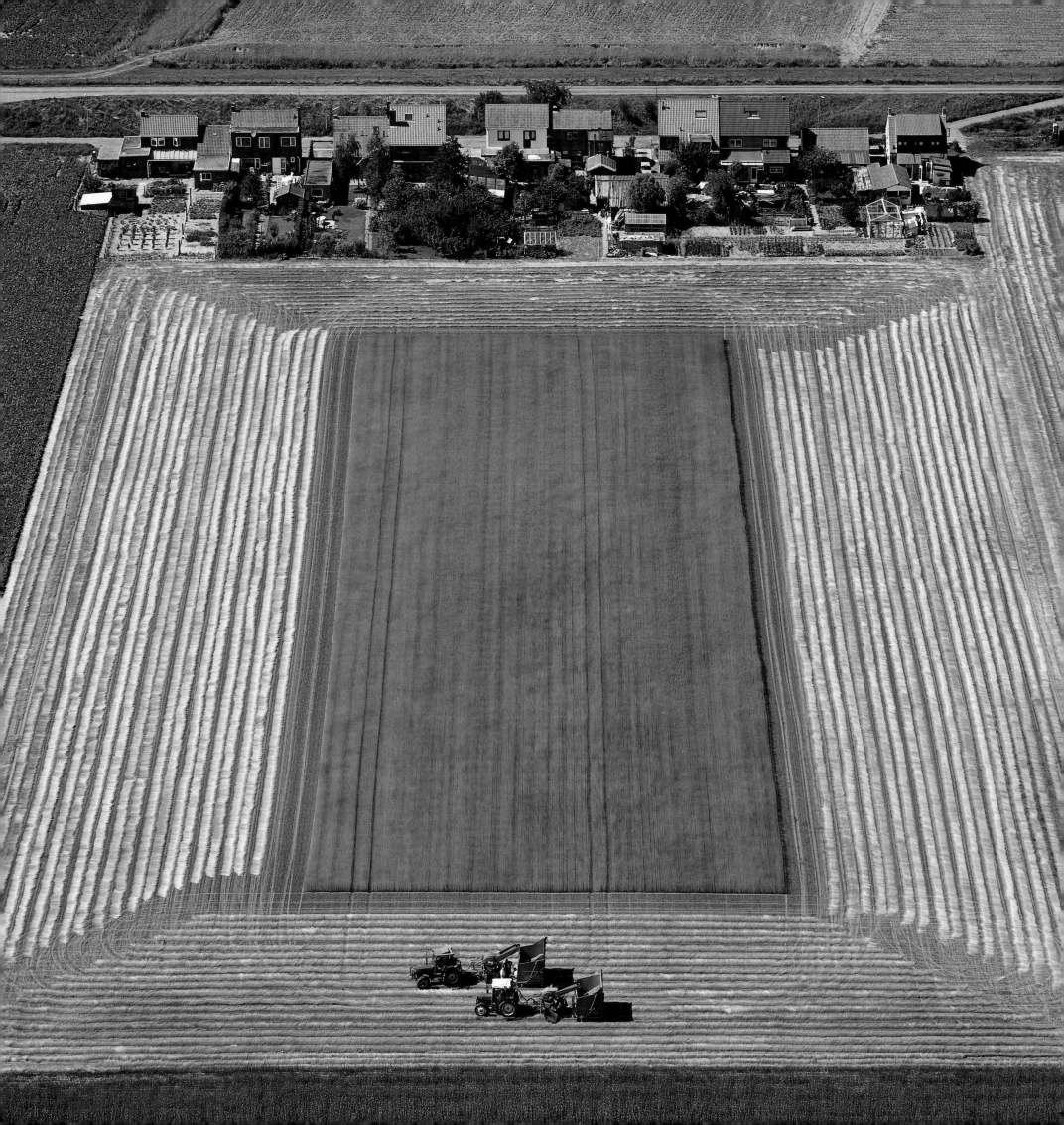

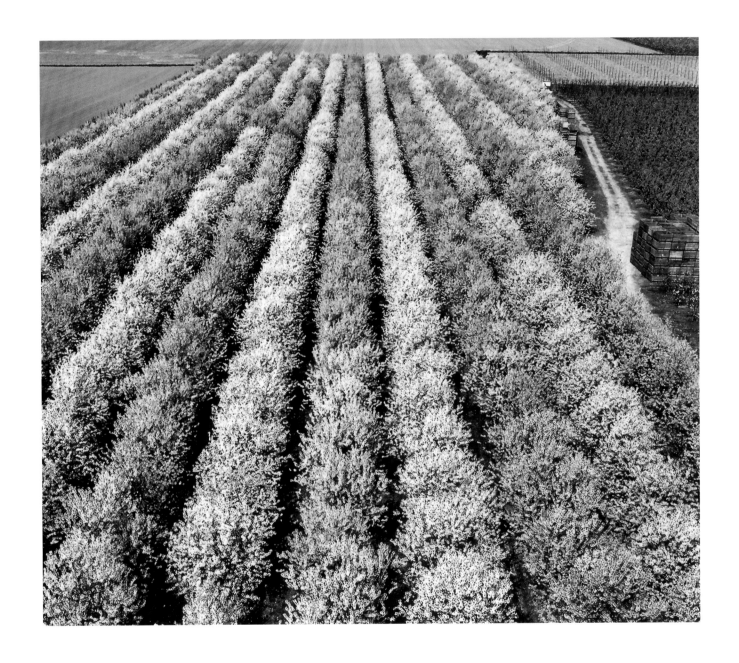

'Anyone looking at the countryside from the air can clearly see the great power of the farmers. Everywhere you look there are signs of a well-advanced ordering of the land. Every available piece of land is used in the most profitable way possible.'

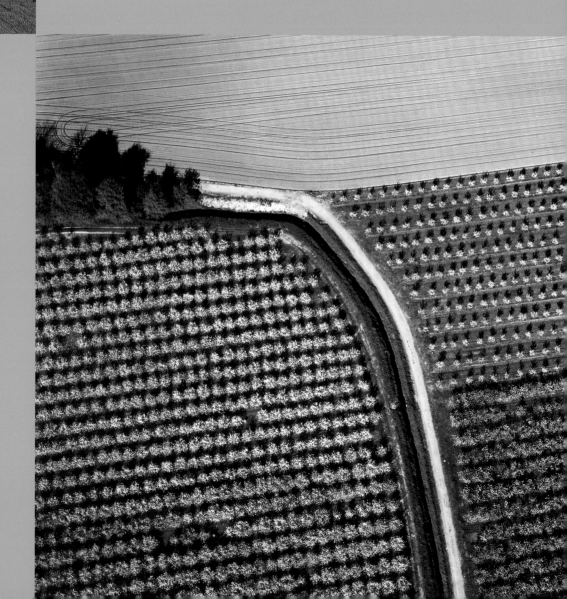

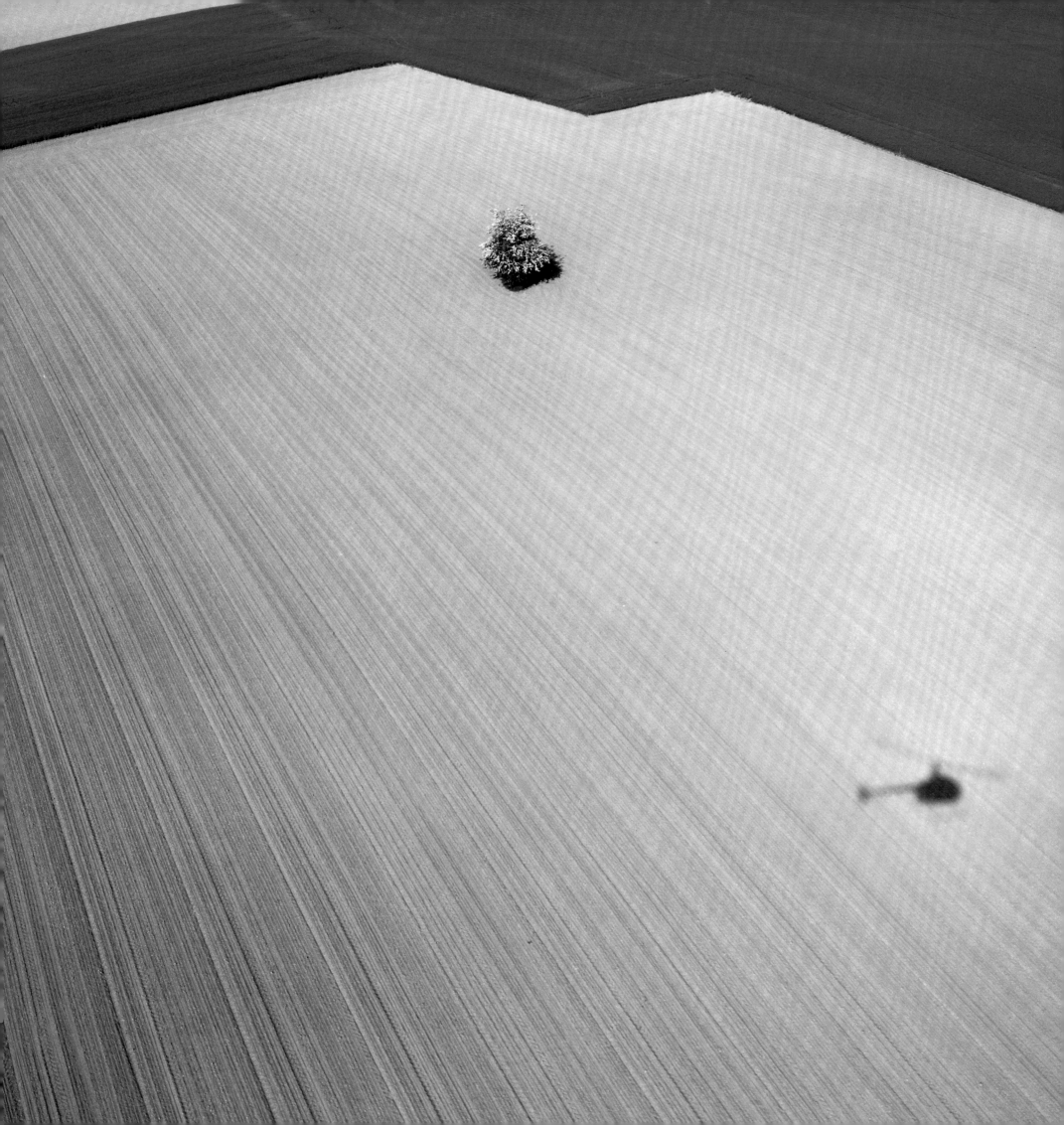

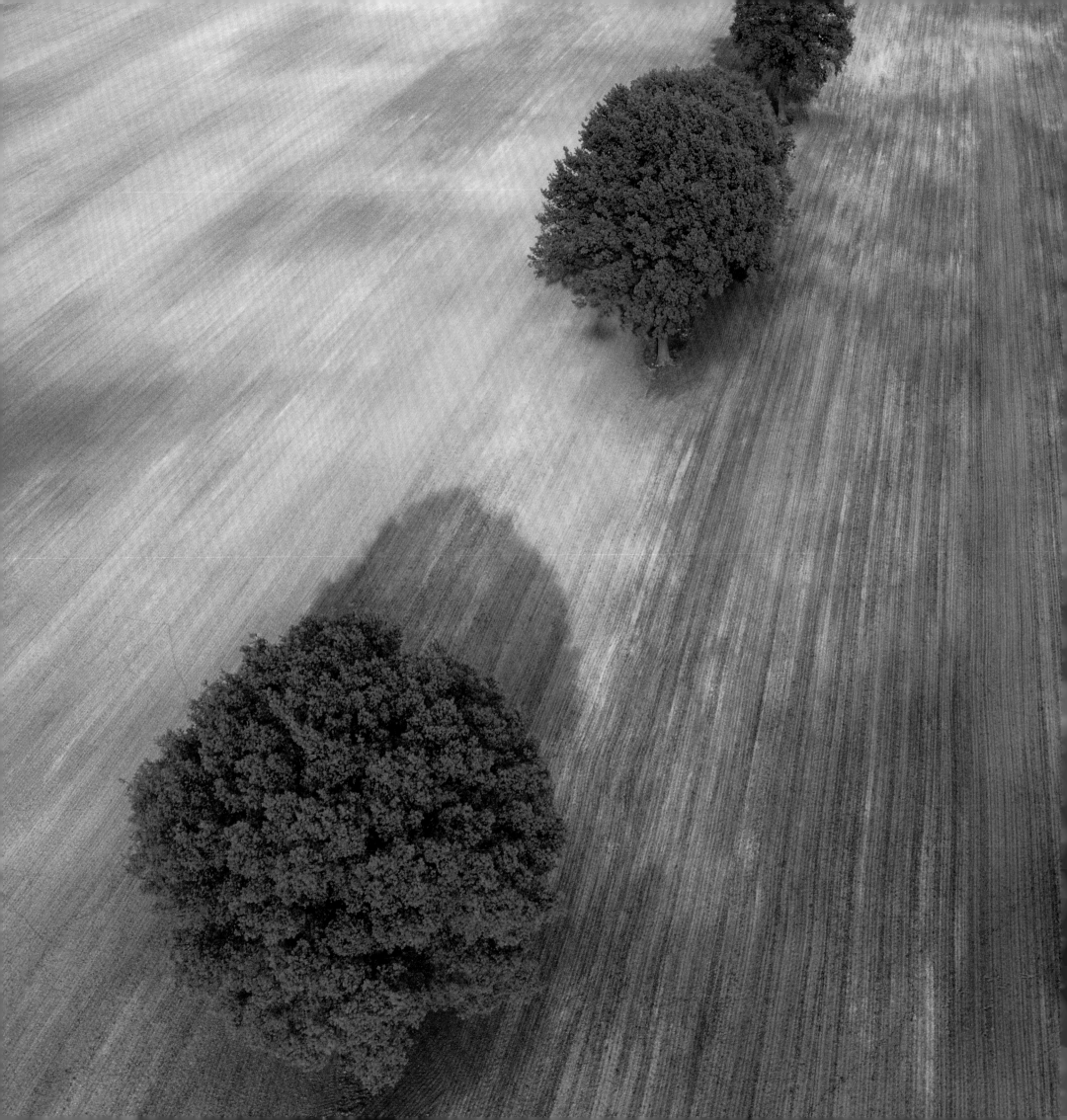

full

'Once the morning rush hour is over – around nine o'clock –
the crowds evaporate. The traffic on the motorways resumes
its normal speed. In the trains and buses, there are plenty of
seats. The country no longer seems overfull.'

You sometimes get the idea in Holland that the country is getting a little overcrowded. There is even an old expression among fishermen: 'We were like herring in a barrel'. This is how the Dutch feel during the rush hour, when the trams, trains and buses can hardly deal with the masses of passengers. On the motorways around the major cities, the traffic is gridlocked. At such moments, people start to think that the country is full up, and there is no room for a single newcomer. And that the invention of the contraceptive pill was a real blessing, or it would have been much worse.

Today, the population of Holland is over 15 million. After the end of the Second World War, when it grew from ten to eleven million, people were already concerned about the country filling up. Then, they weren't worried so much about a lack of space, but simply surviving. Holland had suffered great damage during the war. After the worst was over, living standards were half what they had been previously and the government was right to fear that population growth would cancel out the benefits for individual people of growing prosperity. So it pursued an active policy to encourage emigration. Anyone who left with his family for Canada, Australia, New Zealand, or even Brazil was seen as a visionary and a hero. Grants were provided to help finance the move abroad and the cinema news regularly showed pictures of yet another ship full of emigrants casting off for foreign shores.

You meet some of these emigrants every now and then. They are old and grey and have usually prospered. And they are usually shocked at the hedonism and the unashamed pursuit of pleasure that typifies life in modern-day Holland. Because the predictions of the post-war period have not come true. Individual welfare and prosperity has undergone explosive growth. In Dutch society, the telephone, the washing machine and the television have become basic necessities which no one can do without. Not to mention a long holiday away from home. And Holland is no longer a land of emigrants, but of immigrants.

Once the morning rush hour is over – around nine o'clock – the crowds evaporate. The traffic on the motorways resumes its normal speed; only in the city centres is it still crawling at a snail's pace. This is because there are not enough parking spaces for all the cars, which the Dutch have bought in their millions. In the trains and buses, there are plenty of seats. The country no longer seems overfull.

All this is the result of another decision by the governments responsible for rebuilding the country after the Second World War. They made a distinct choice to separate living and working. Where there used to be corner shops in every neighbourhood, they were now concentrated in special shopping centres, the largest of which were in the middle of the town or city. These days, American-style malls close to motorways are on the increase. Industrial activity, too, was increasingly clustered in special areas, mostly on the edge of town. This meant that most people had to travel to get to work – and they all went at the same time. The same applied to shopping, and to recreation at the weekend. And when the sun shines in the summer, there is a mass exodus to the beach.

And that is not all. Not by a long chalk. As people became better off, they started to make higher demands on the amount of living space they needed not to feel claustrophobic. A century ago it was still considered normal for a family of six to live in a three-roomed house. That is now unthinkable. Every child has a right to his or her own room. Anyone who can afford it wants to get away from the bustle of the city and live in a peaceful, spacious and natural environment (this is a resurgence of the old desire for a house with a garden). Such homes can be found only in the outer suburbs or in remote villages, where the old centre is now surrounded by new housing estates of varying proportions. And since the 1990s, new satellite towns – known by the bureaucratic name of 'Vinex locations' – have once again been built.

All this leads to an enormous amount of hectic activity. Anyone looking at old pictures and paintings of past centuries is struck by the peace and tranquillity of the countryside and in the streets of the towns and cities. That has changed because of the considerable growth in the population. Around 1500 the authorities conducted two large-scale surveys of the situation in most of the territory that constitutes present-day Holland. The aim of the surveys was to provide a better base for imposing taxes. They showed that the population at that time was around a million. By 1830, this had grown only to three million. An extremely low standard of living had made most people very vulnerable to ailments and diseases like tuberculosis. This had decimated the population and child mortality was a normal occurrence.

But from 1850 on, new medical advances started to have an effect. It was not so much a matter of cures being found for new diseases, as the introduction of new innovations, such as a piped water supply and closed sewage systems, which improved hygiene across the board. This gave the root causes of disease less of a chance. And with industrialisation came greater prosperity. People ate better and this increased their resistance to illness and disease. Child mortality declined and is now very exceptional. The death of a child is no longer a part of life, but a terrible tragedy that parents find almost impossible to bear.

As a result of all these innovations, the population of Holland increased five-fold in a little more than 150 years. And it would have been a lot more, if the pill had not been invented. Contraception has become part of our everyday lives. Children are no longer seen as gift from God which must be gratefully accepted. Their arrival is carefully planned and their number kept within reasonable bounds. Otherwise they will not have the room they need to lead a full life.

But that life, and the way in which the shortage of space in the country is organised, ensure that at least once every day, everyone has to crowd together, shoulder to shoulder. And that's when Holland feels like a full land.

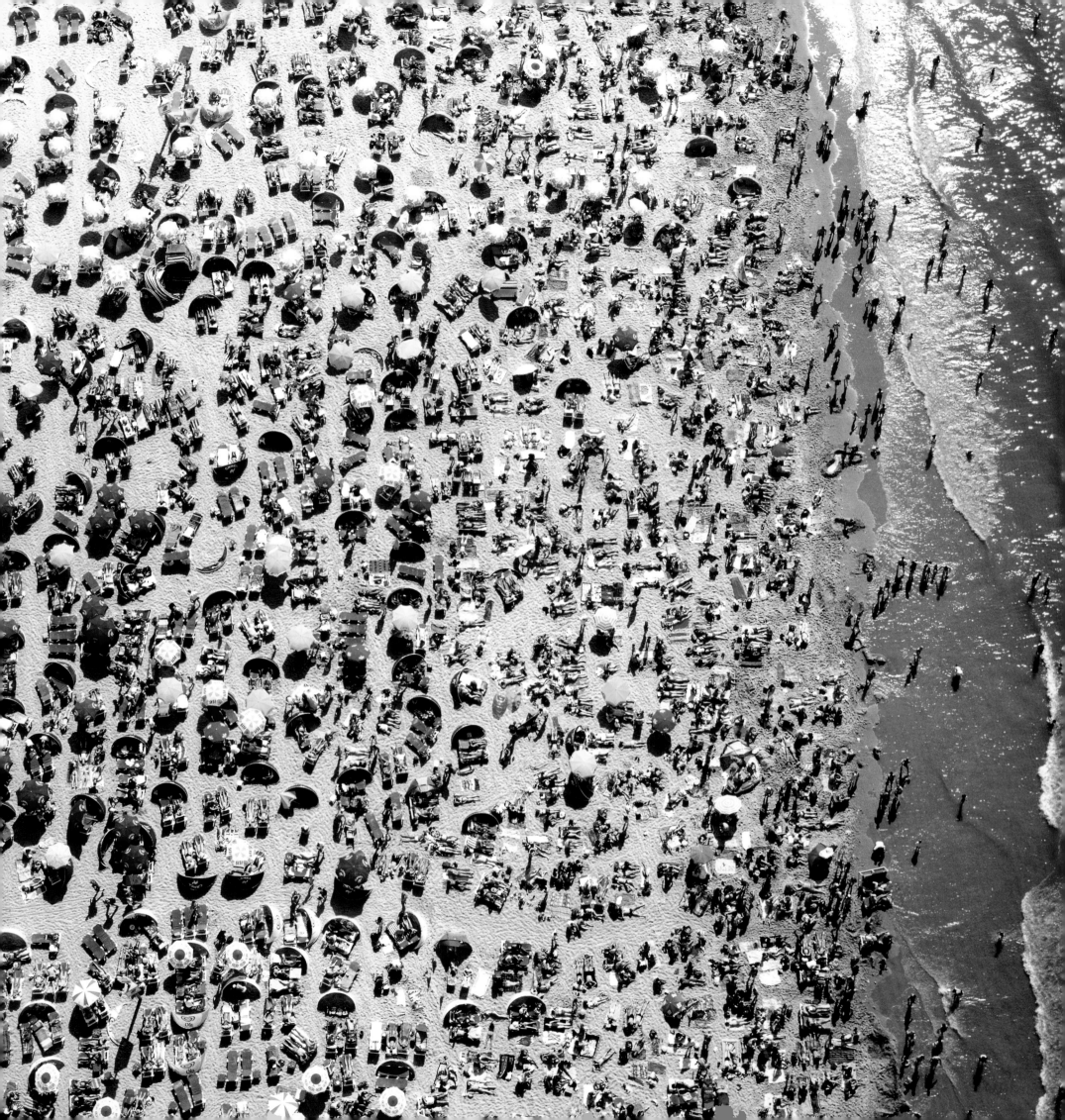

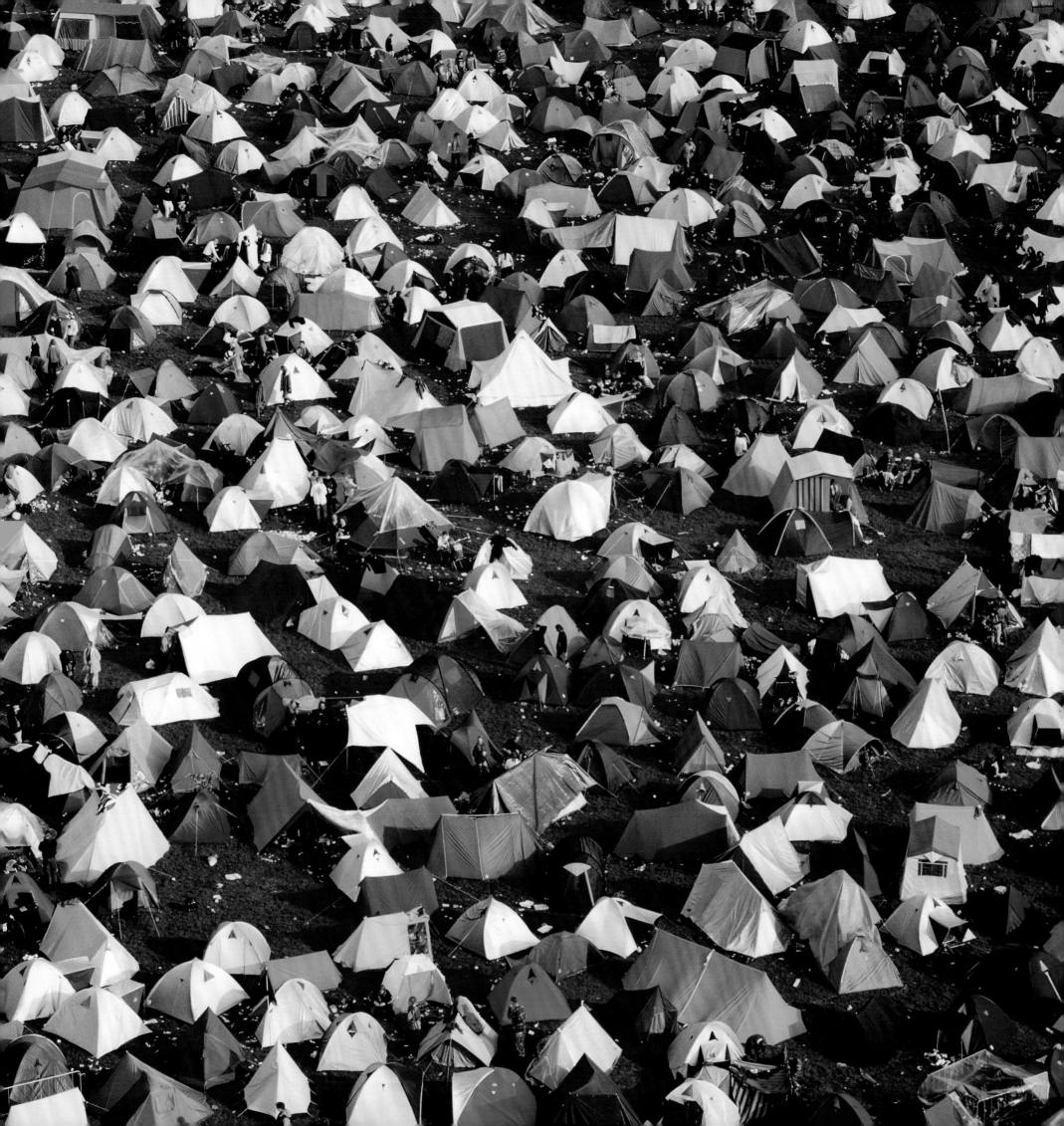

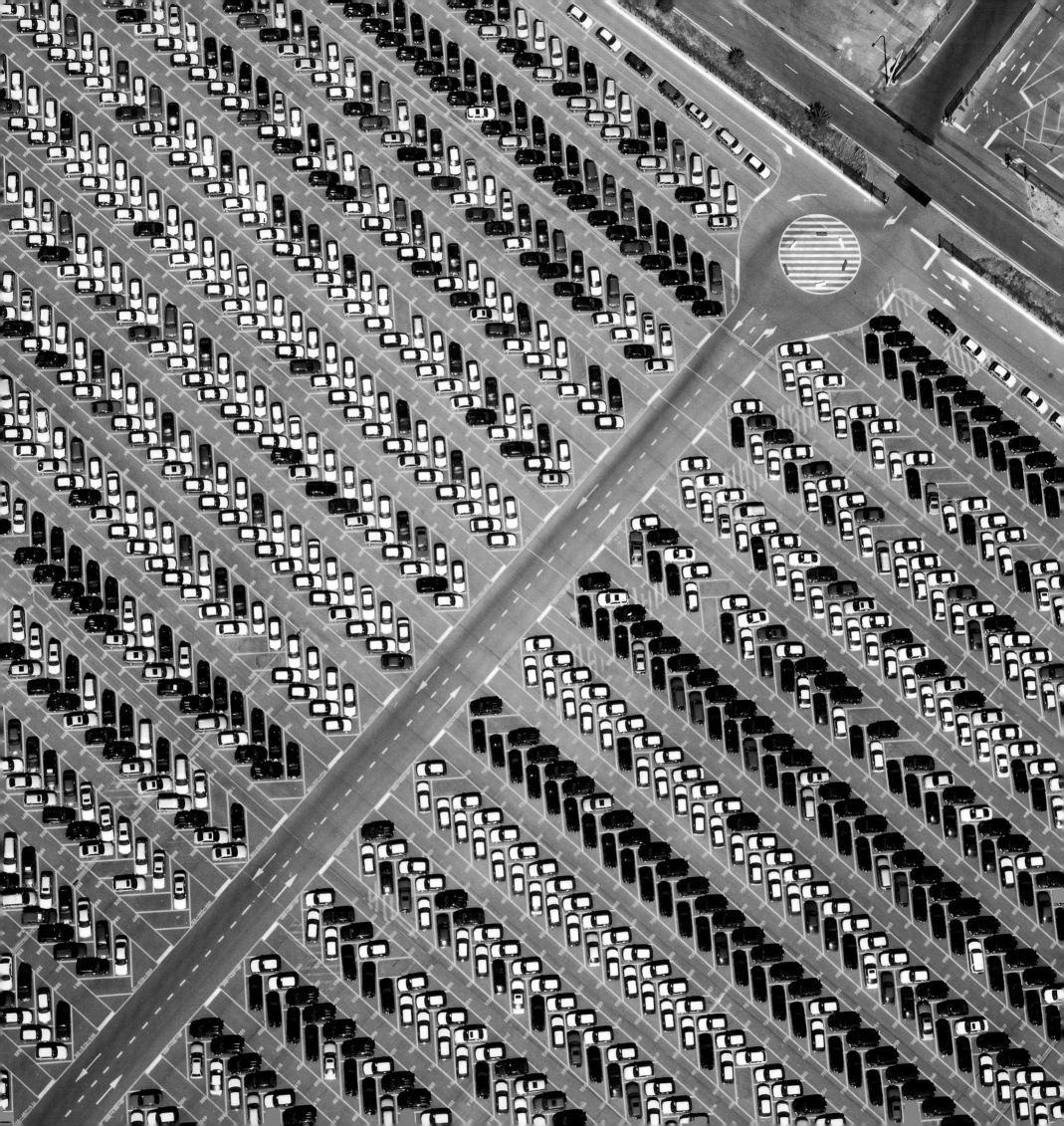

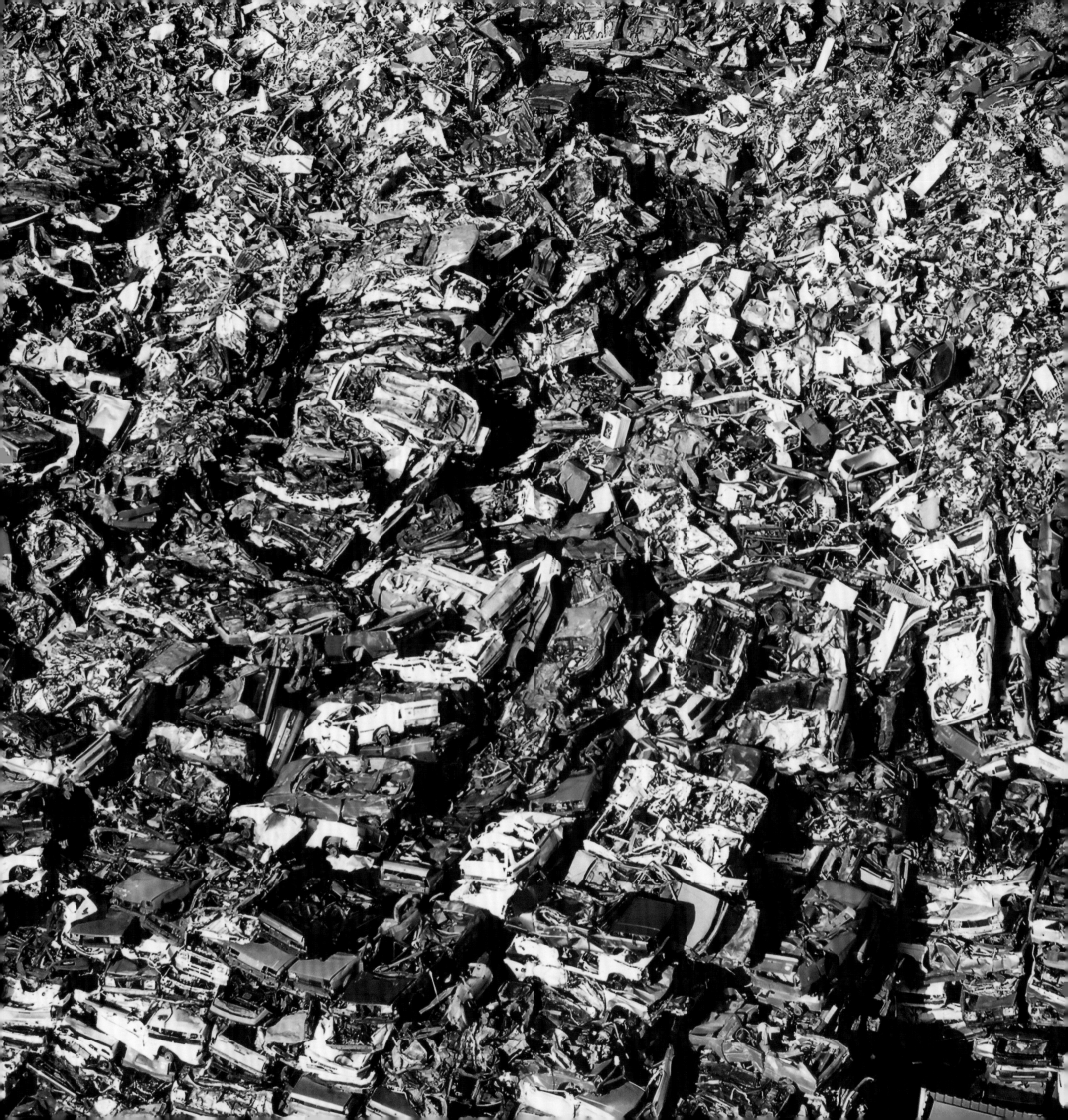

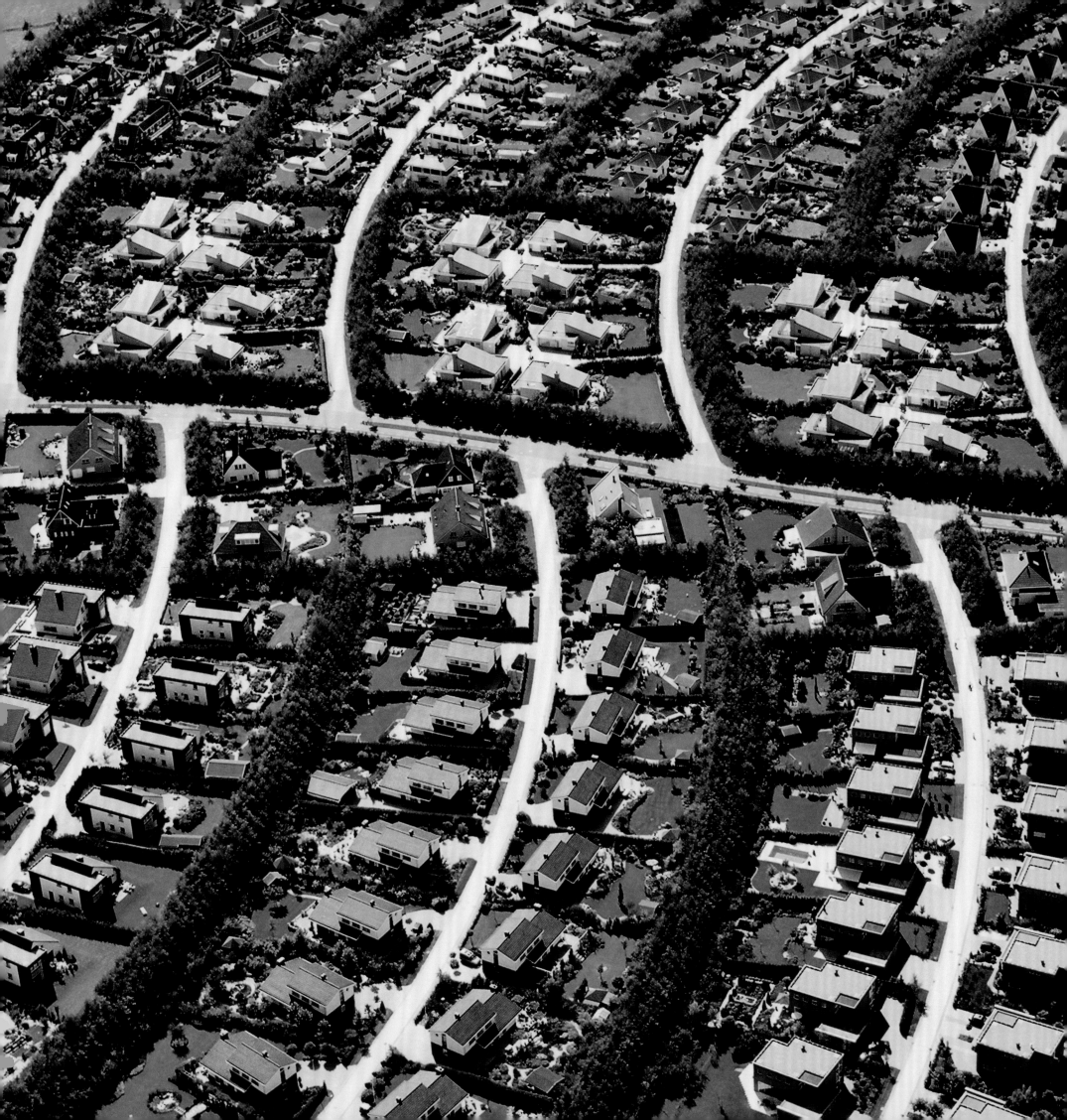

wa
la

It might not be as obvious as it used to be, with all the dykes, locks, sluices and dams, but Holland is ultimately dominated by several large rivers. These are the Scheldt, the Maas, the Rhine and, to a lesser but not insignificant extent, the Eems. The people of the Netherlands have agreed a sort of compact with the rivers. They flow along regulated courses, and the volume of water must be constantly monitored and safeguarded. That is because the brute natural force of the Maas, Rhine, Eems or Scheldt cannot be defeated. You have to conclude a kind of peace agreement with them, which is in the interests of both. Dutch water management is based on this principle. It is incorrect to say that Holland is engaged in a struggle against the water. The best it can hope for is to contain it and steer it in the desired direction.

And that is not always easy. In 1993, the rivers were filled with so much rainwater that the dykes threatened to give way. Whole areas were evacuated as a precaution but, at the last minute, the danger of mass flooding was averted. But every now and again, it happens. The rivers break their banks and homes built too close are flooded. This occurs in places where the water has not been given enough room. Water needs room, and if you don't give it enough, it will wreak its revenge.

All this river water ultimately flows into the North Sea. But the sea, too, has its quirks and moods which no amount of human interference will cure, and any sensible community will be careful in how it responds to them. The North Sea is treacherous, full of powerful currents that have all kinds of effects. It carries sand from the south and deposits it on the more northerly stretches of coast. In the course of millennia, this has led to the creation of dunes which provide excellent protection against the tides. But the North Sea is now eroding the dunes along the coast of Zuid-Holland and depositing the sand again even further to the north. This has led to the creation of a new island on a sandbank off Den Helder, which bears the ominous name of '*Razende Bol*', raging or raving ball. Old maps show the names of villages and towns – such as Reimerswaal, Bommenede and Griend – that have been lost to the capricious forces of the water. And whole areas bear names like 'Verdronken Land van Zuid-Beveland' or 'Verdonken Land van Saaftinge'. These 'drowned lands' are boggy and crisscrossed by winding streams and channels. At high tide, they are completely underwater.

The Waddenzee, which separates the north coast of Holland from the Frisian Islands, is a similar story. At low tide, it is largely dry, so that you can walk from the mainland – under the leadership of an expert guide in thigh-high boots – to one of the islands. At high tide, the water returns and covers everything. This sport, known as '*wadlopen*', has become very popular among people with a sense of adventure, but who like their hardships to remain within reasonable limits.

The Waddenzee, the drowned lands, the Biesbosch area of marshes and waterways to the south of Dordrecht – they all play an important role as an escape valve for the water. But in the twentieth century, they acquired another one: as reserves for what is known in Holland as 'free nature'. They are areas where plants and animals are given free rein. Under expert supervision, of course. There is no lack of human intervention. Beavers have been released in the Biesbosch, because they used to live there in the past. The Waddenzee is a paradise for seals, thanks to the help and care of environmental activists, who have even set up a shelter for these animals on the north coast in Pieterburen.

Free nature? Is this really how Holland was before man tried to control the power of the water? You can rarely say that an area has stayed the same for a couple of thousand years. The Biesbosch was once a thriving agricultural area, but was flooded in 1421. It was a time of civil war and there was neither the money nor the organisational power to reclaim it. Later generations didn't bother either and the Biesbosch was here to stay.

Rivers carry great quantities of silt in their waters. When they reach the end of their journey to the sea, they are wider and flow less rapidly and deposit the silt again. This is how deltas are formed. Much of present-day Holland is situated on such a delta. Water and silt obey the laws of nature and from above the result of the process looks anarchic and chaotic – the opposite of well-ordered. Streams and channels wind haphazardly through the landscape. It is difficult to tell where the river stops and the dry land starts. Treacherous marshlands lure the unwary visitor with their lush vegetation. But before you know it, you are up to your waist in mud. Now and then, the rivers change course. In Roman times, the Rhine entered the sea where Katwijk now is. As a memento a romantic little stream, aptly called the 'Old Rhine', winds its way through the polderland. Rotterdam nearly lost its position as a port, as its access to the sea, the Brielse Maas, gradually silted up. Until a visionary engineer, Pieter Caland, decided that you could harness the power of the sea and the river to create a broad access channel for shipping. With a system of dams and breakwaters, he succeeded in altering the flow of water such that a narrow and neglected channel, the Scheur, widened naturally. This resulted in a deep channel, known as the Nieuwe Waterweg – the New Waterway – which is still used by shipping entering and leaving the port. The sea and the river took many years longer to complete their work than Caland had calculated, but eventually it worked. And instead of becoming a dead city, Rotterdam became the largest port in the world.

The wild creativity of the sea and the rivers, which once ruled throughout the delta, is now only visible here and there. But there the water is at its most spectacular, drawing bizarre patterns in the land and the mud. The result is overwhelming and fascinating, and you keep seeing see new aspects in this continually changing masterpiece. Because the water never finishes its work – again and again it produces new surprises.

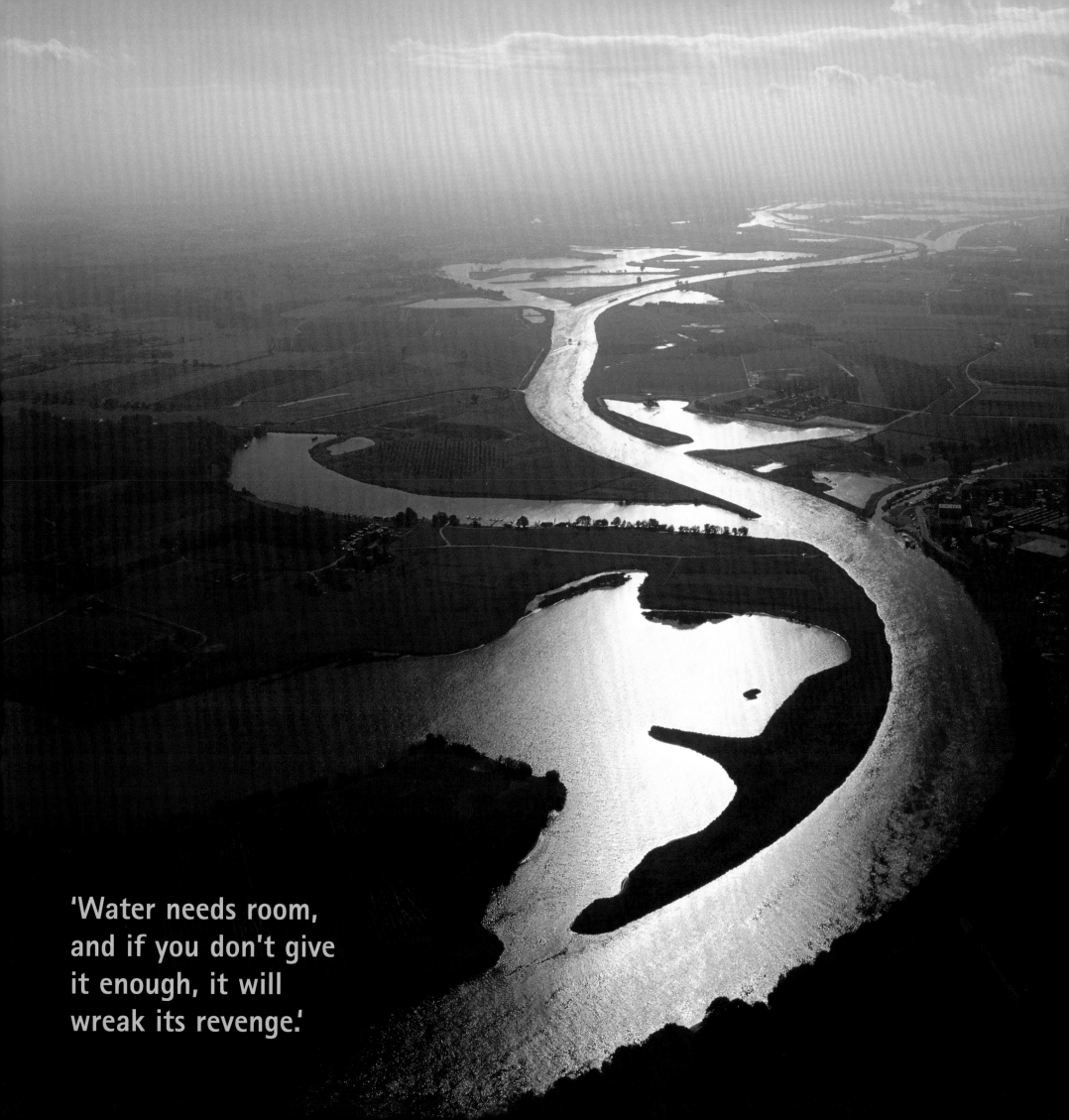

'Water needs room,
and if you don't give
it enough, it will
wreak its revenge.'

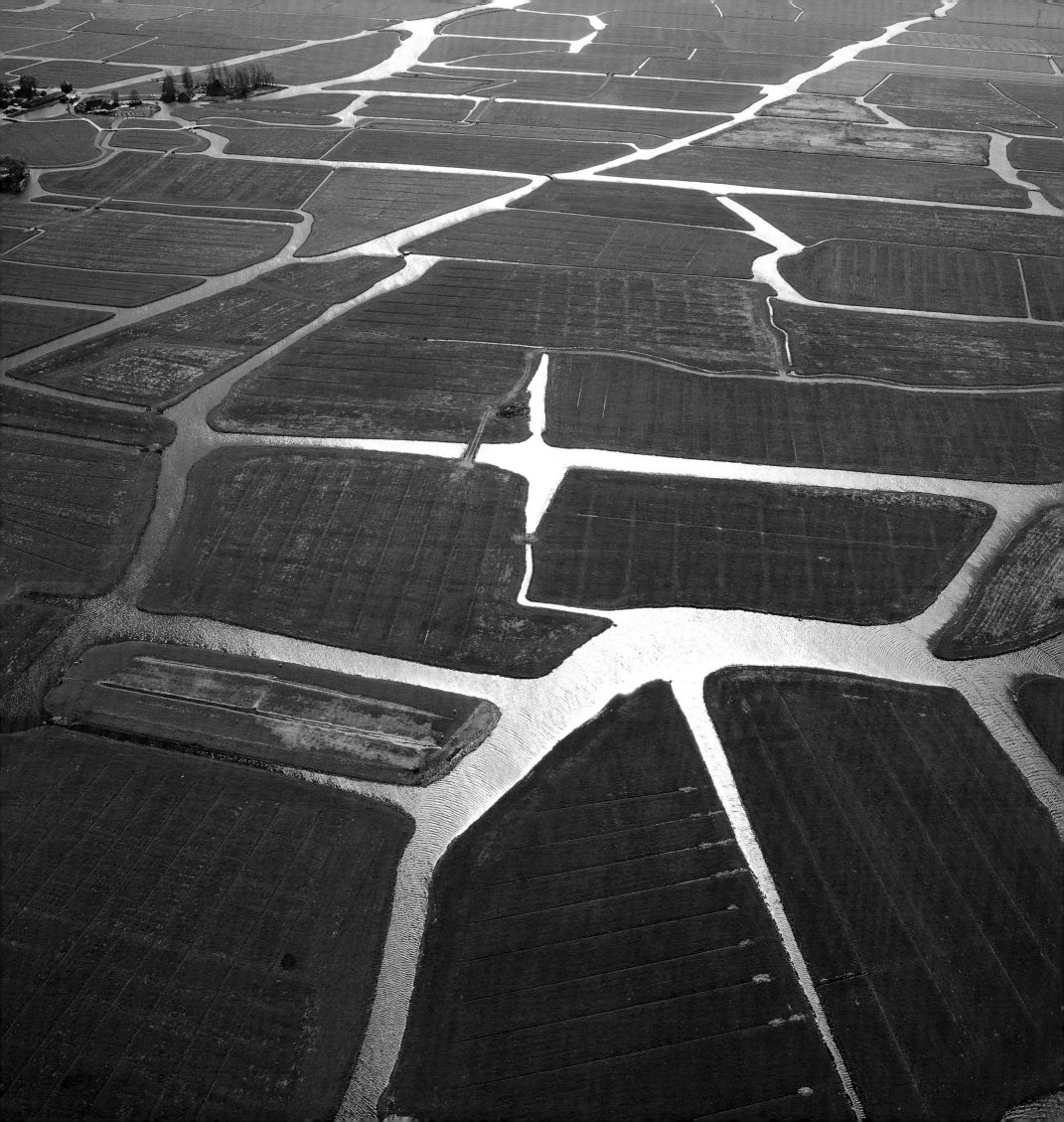

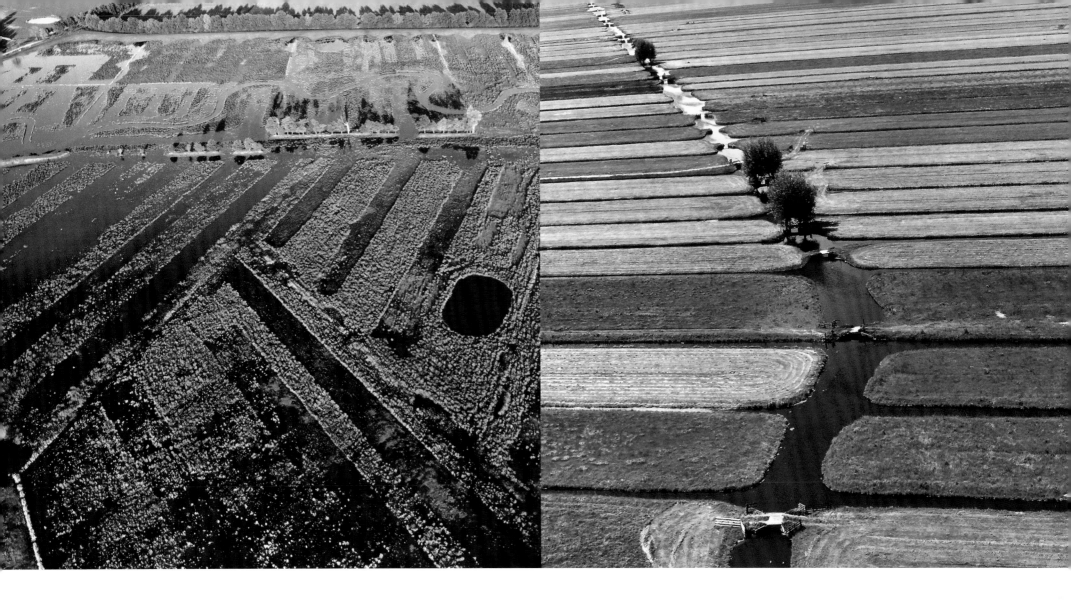

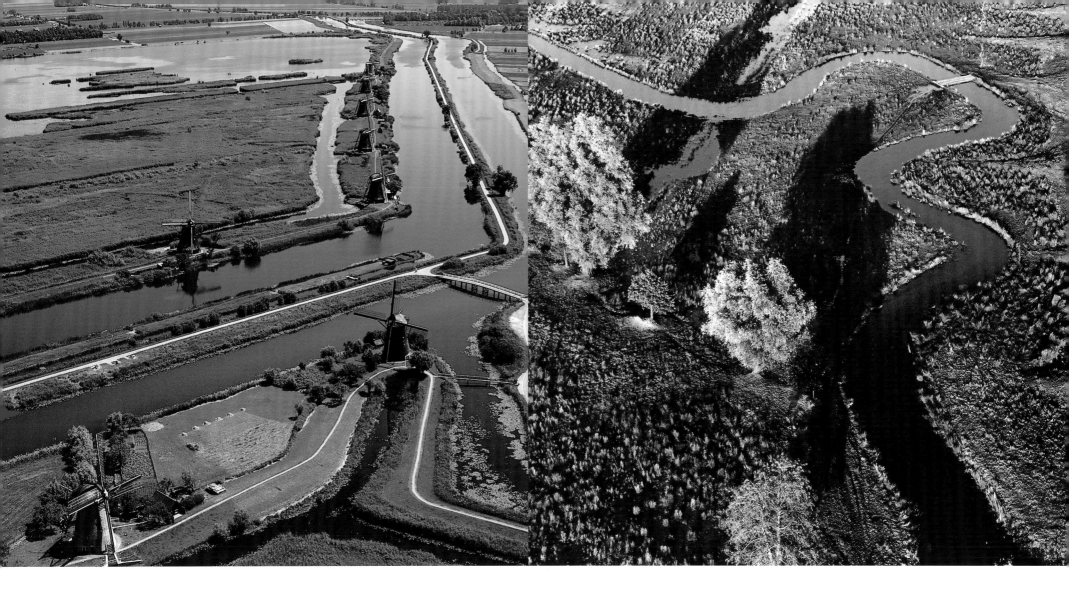

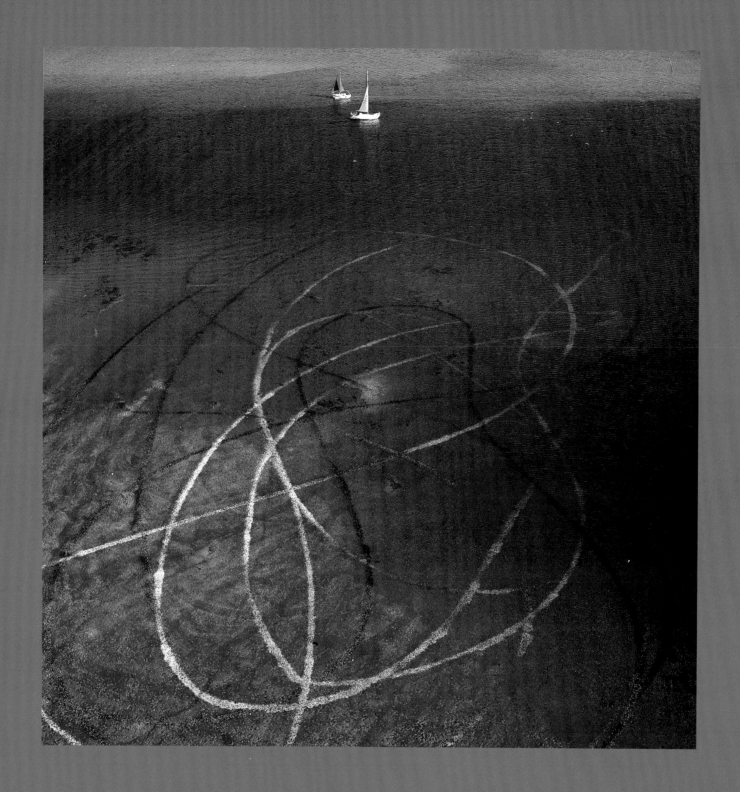

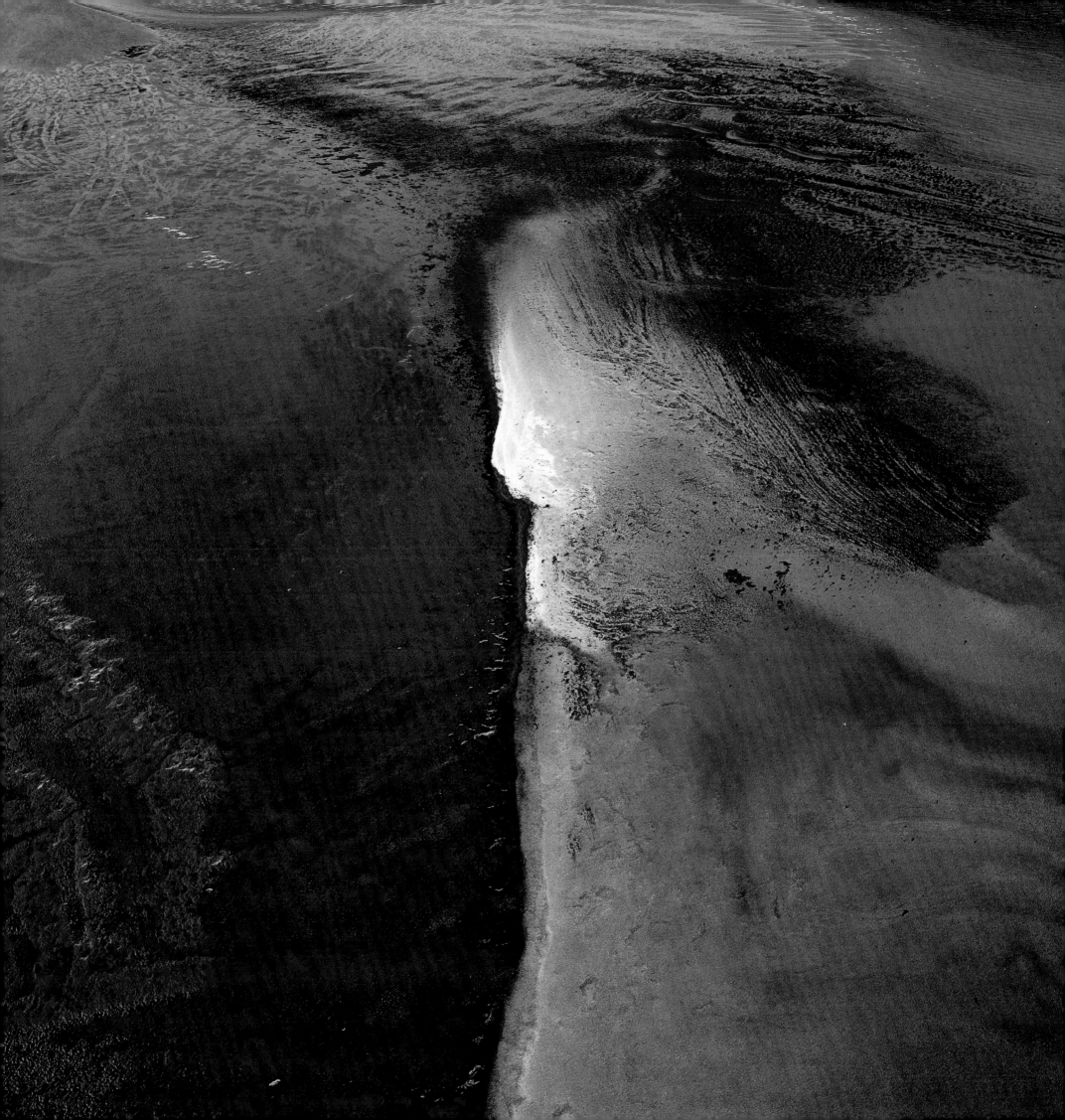

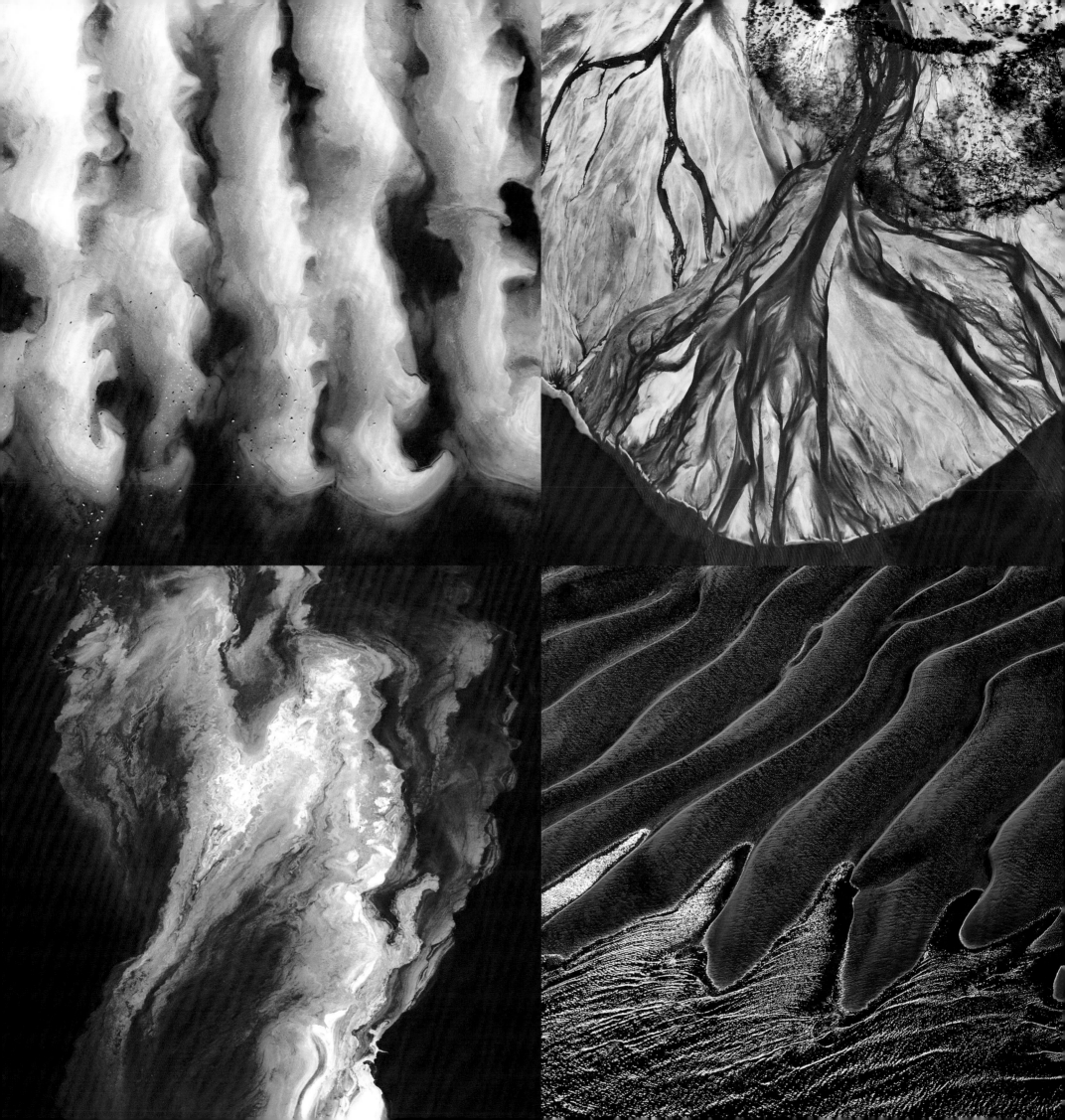

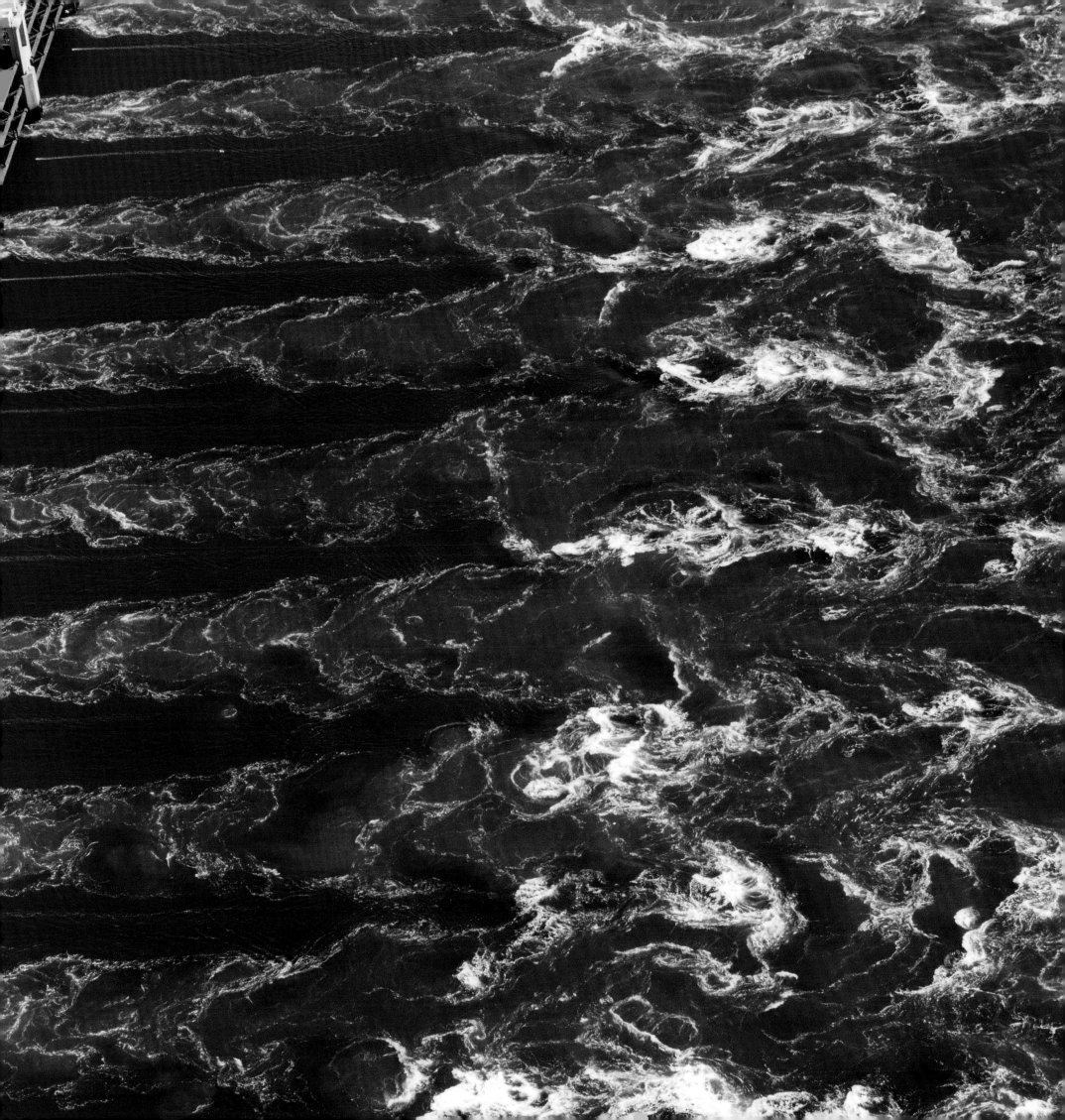

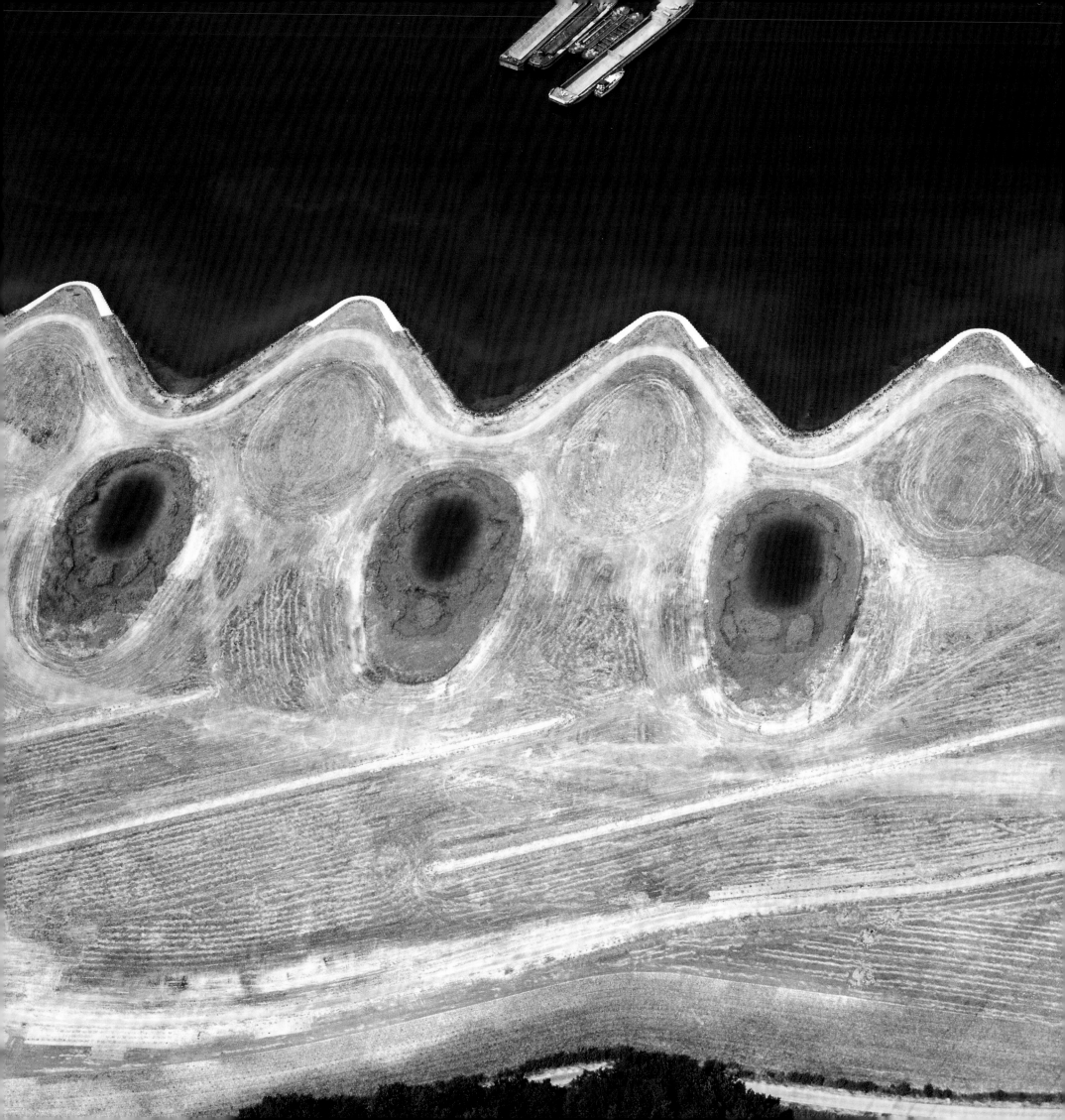

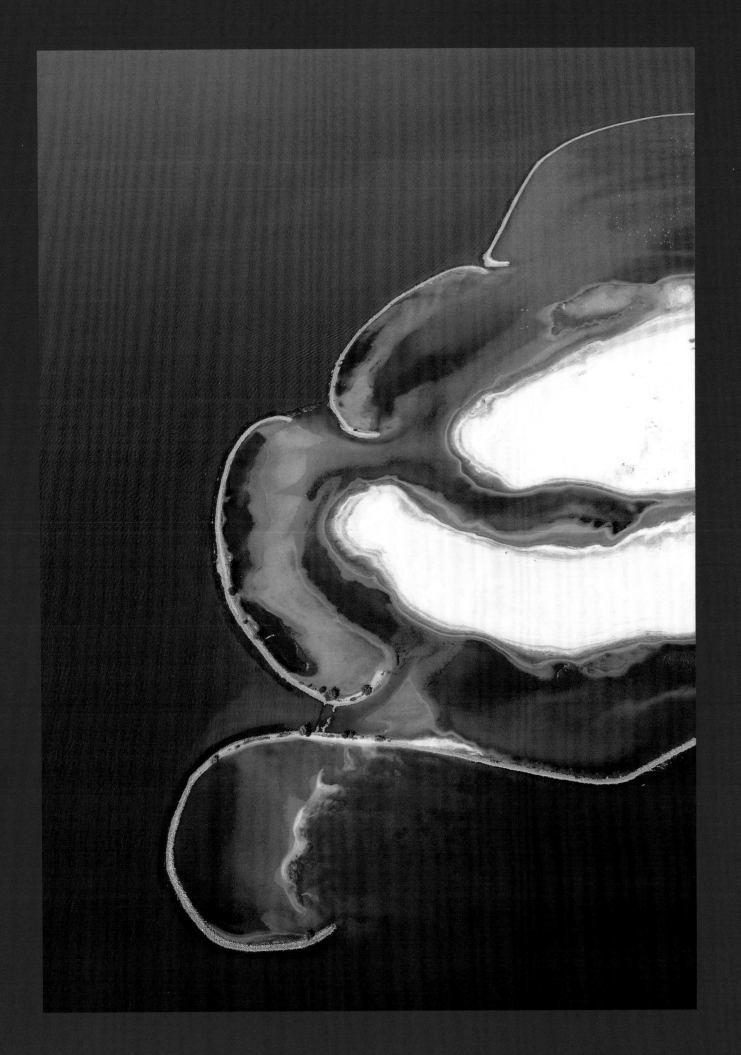

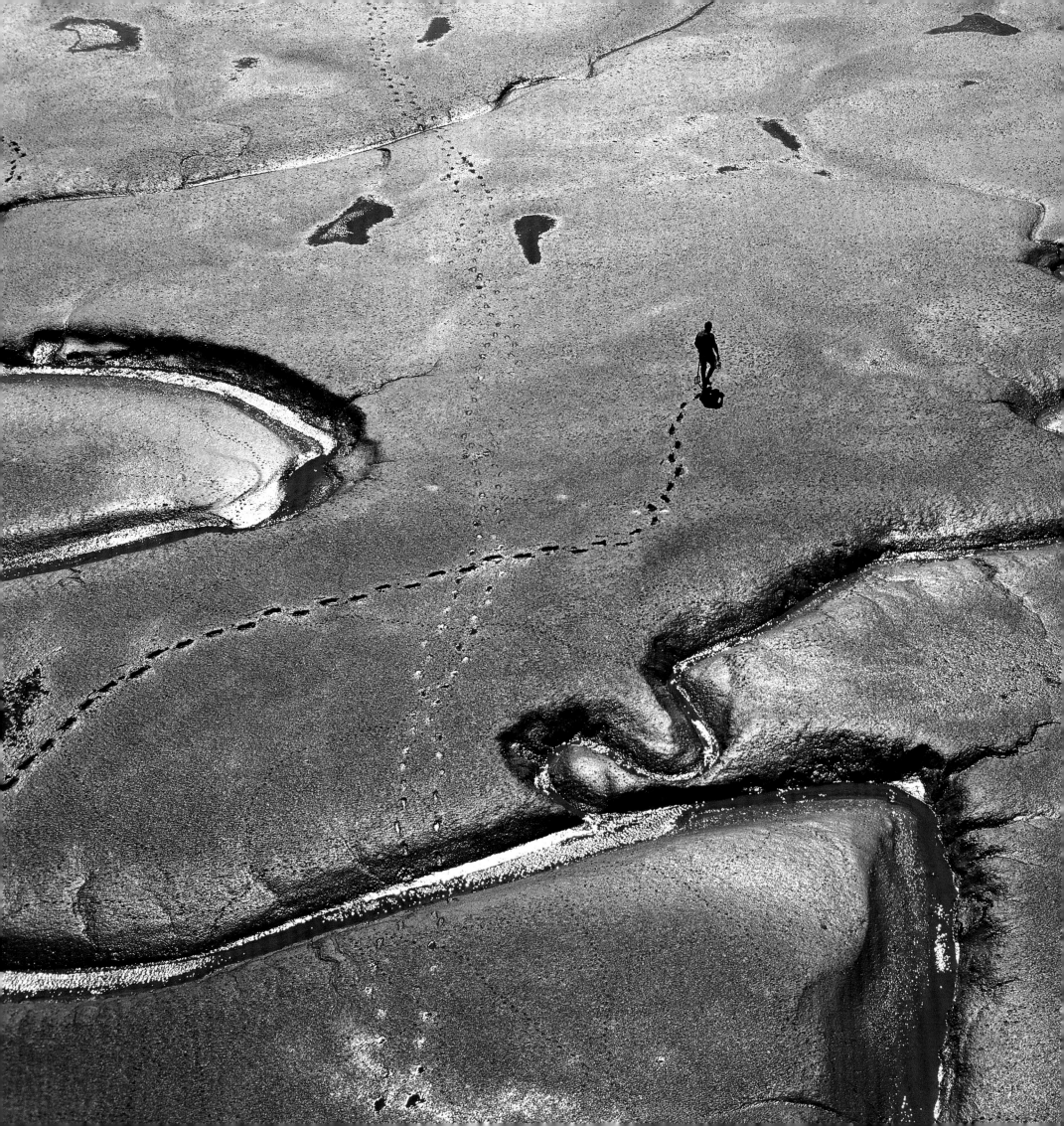

gree
gr
la ne

Dutch culture has an urban character. This is not so much because the large majority of people live in urban areas – that only became the case during the twentieth century. It is more to do with the fact that the country never had any large landowners and that the nobility almost always – and particularly since the Eighty Years War – came in second place. In the Golden Age the States, the council that governed the largest of the provinces, Holland – which contributed much more than two-thirds of the costs of the Republic of the United Provinces – had 20 votes. Only one of these was allocated to the nobility. The rest were divided among the representatives of the leading towns and cities in the province. The representatives were appointed by prominent local families, who shared power between them. In essence, this meant that sitting municipal leaders selected their own successors, which led to the emergence of a local civic oligarchy. This elite imposed its norms and values on society as a whole.

Although many of the towns that were qualified to vote only had a few thousand inhabitants, they had a different atmosphere than that of the countryside. Canals, walls and gates demarcated the urban very clearly from the rural. The towers of the churches bore testimony not only to piety, but also to urban pride and prosperity. In their shadows stood the town hall, where the local aristocrats dealt with civic affairs on a basis of mutual equality. If farming communities wanted to see their interests defended in the States of Holland, they had to politely petition the council in the closest town, in the hope that they would give their support.

If you look at the works of the great landscape artists of the Golden Age, you can see that they present an urban view of life in the villages and on the farms. They had no choice, since their patrons were mainly wealthy town-dwellers. From these works we can conclude that – as now – the countryside invoked warm feelings among the townspeople. It was a place where obedient peasants toiled away happily in the fields, surrounded by their cattle and their worldly goods. Many wealthy townsfolk even had second houses in this idyllic setting, where they would spend the warm summer months. It was quite common for municipal councils and prominent citizens to buy manorial rights from down-and-out nobles who were reduced by the threat of poverty to frittering away the last of their inheritances. It was also *bon ton* – and often less lucrative than they hoped – to invest in the polders that were being reclaimed everywhere with the help of the ubiquitous windmills.

This civic culture had a great love of the countryside, which has survived to the present day. But the nature of that love

has changed. The nature-lovers of yesteryear cared little for nature at its wildest, with its marshes and forests. These they associated with danger and chaos, with an absence of civilisation. They liked to see a landscape where the hand of man was clearly visible: meadows full of well-fed cattle, crisscrossed by dead straight ditches and canals, solid dykes and, in the background, the windmills that kept the water level at a safe level. They didn't care for cornflowers or birds nesting in the hedgerows. What was important was the prospect of a good harvest. They were concerned with revenue and profit, not with beauty for its own sake. And if they wanted to escape the conventions, the intrigue and the decadence of the city – a desire which did not surface until the eighteenth century – they would take a trip to this Arcadia, where the simple people were honest, uncomplicated and – above all – diligent.

The farmers of Holland have made that dream come true in the most literal sense. Today, the Dutch countryside almost everywhere bears witness to the mighty hand of human intervention. And mighty is no exaggeration. Every farm is a highly organised enterprise. Consolidation has removed any trace of imagination from the land. The regents of the past would be speechless in admiration if there were to witness the realities of the modern Dutch countryside.

And they would be astounded at the attitudes of their descendants. People see the countryside differently these days. They are no longer afraid of marshes, wild forests or uncultivated land. On the contrary, they now value what their ancestors dismissed as wilderness, untamed land that sorely needed the ordered hand of man. The regents would listen in disbelief to far-advanced plans to abandon some of the polders, which took such efforts to pump dry, to the forces of the water, so that 'nature' can once again have a free hand. Today's attitude to the countryside is encapsulated in the great success of associations like '*Das en Boom*' (Badger and Tree), which aim to save endangered species from extinction and resist steps to restructure the traditional landscape. Perhaps this is a consequence of the rapid technological development of the past two centuries and the heightened feeling of vulnerability that the people of prosperous and developed countries experience.

The elite of the seventeenth century knew that man is as good as powerless in the face of many natural forces. They knew from personal experience that things could go badly wrong. The harvest could fail, for example, and cause famine in the country. Or unknown diseases could strike down the cattle. They would feel less powerless and more at their ease where they were able to show just what they could do to harness these overwhelming forces.

But people today are no longer afraid. They take their food and their prosperity for granted. This is a mistake their ancestors would never have made. They are so sure of everything that they sometimes need to escape this certainty and the lifestyle that goes with it. They find this escape in the countryside, the 'natural' countryside they have recreated. They recognise in it the original untamed nature of the planet. That is why they help the badgers and the trees to survive, and why they support the re-creation of nature. That it is created by the hand of man is no longer a source of pride. On the contrary, they would rather not know. In actual fact, all the cultivated fields and meadows are more real. They are the genuine countryside of Holland.

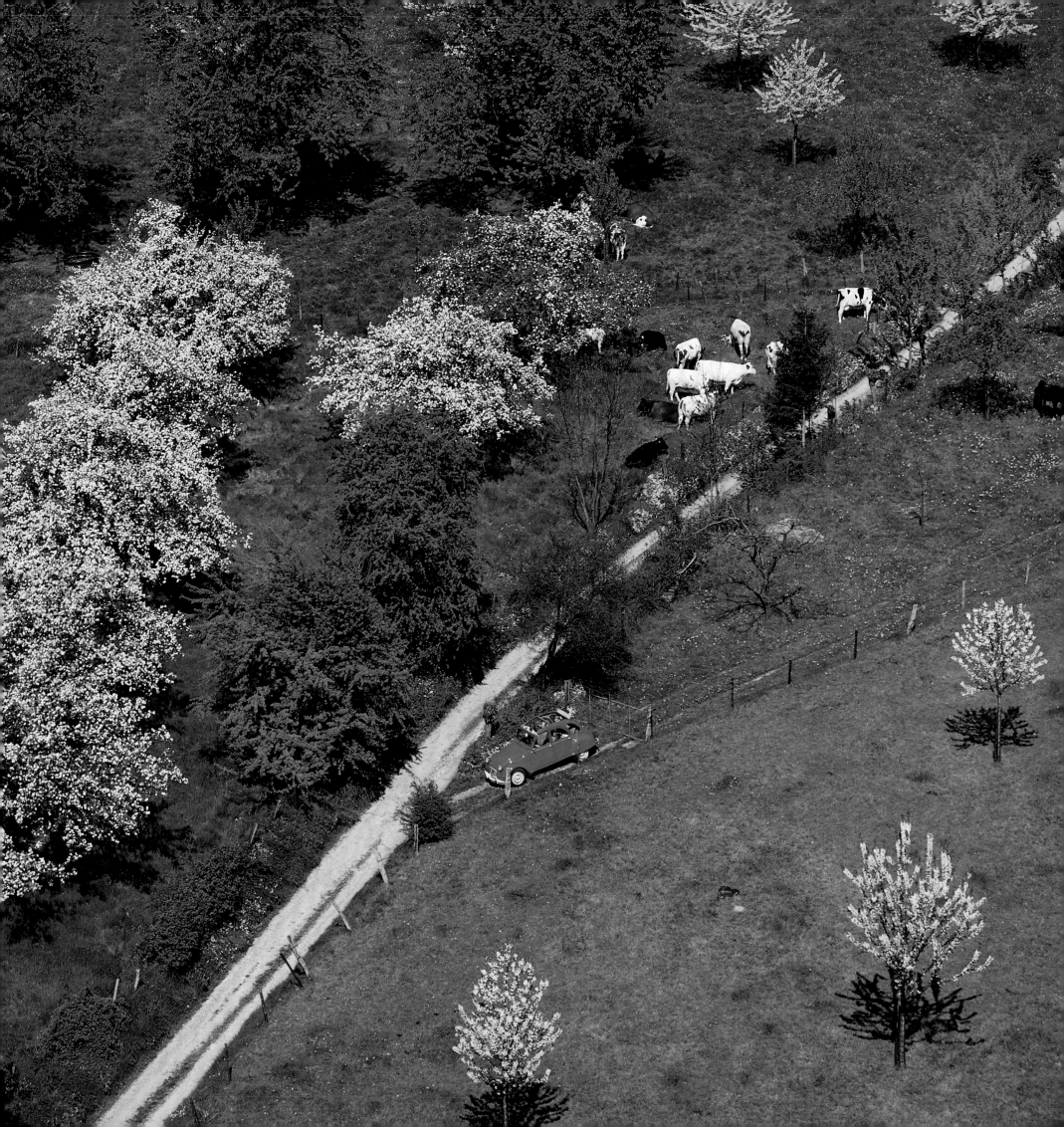

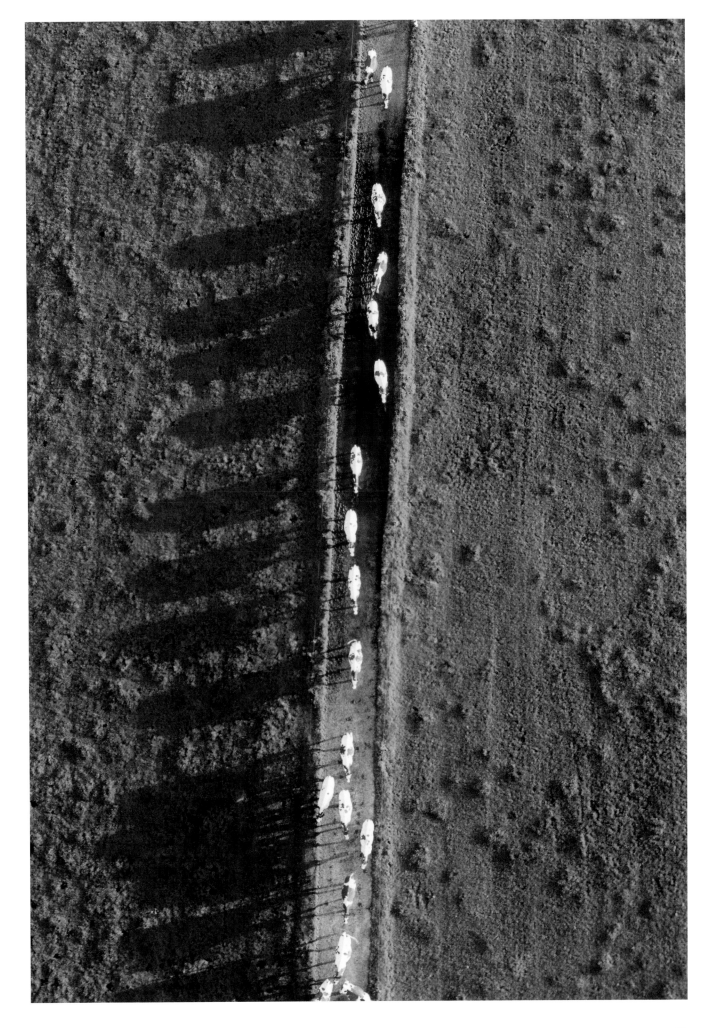

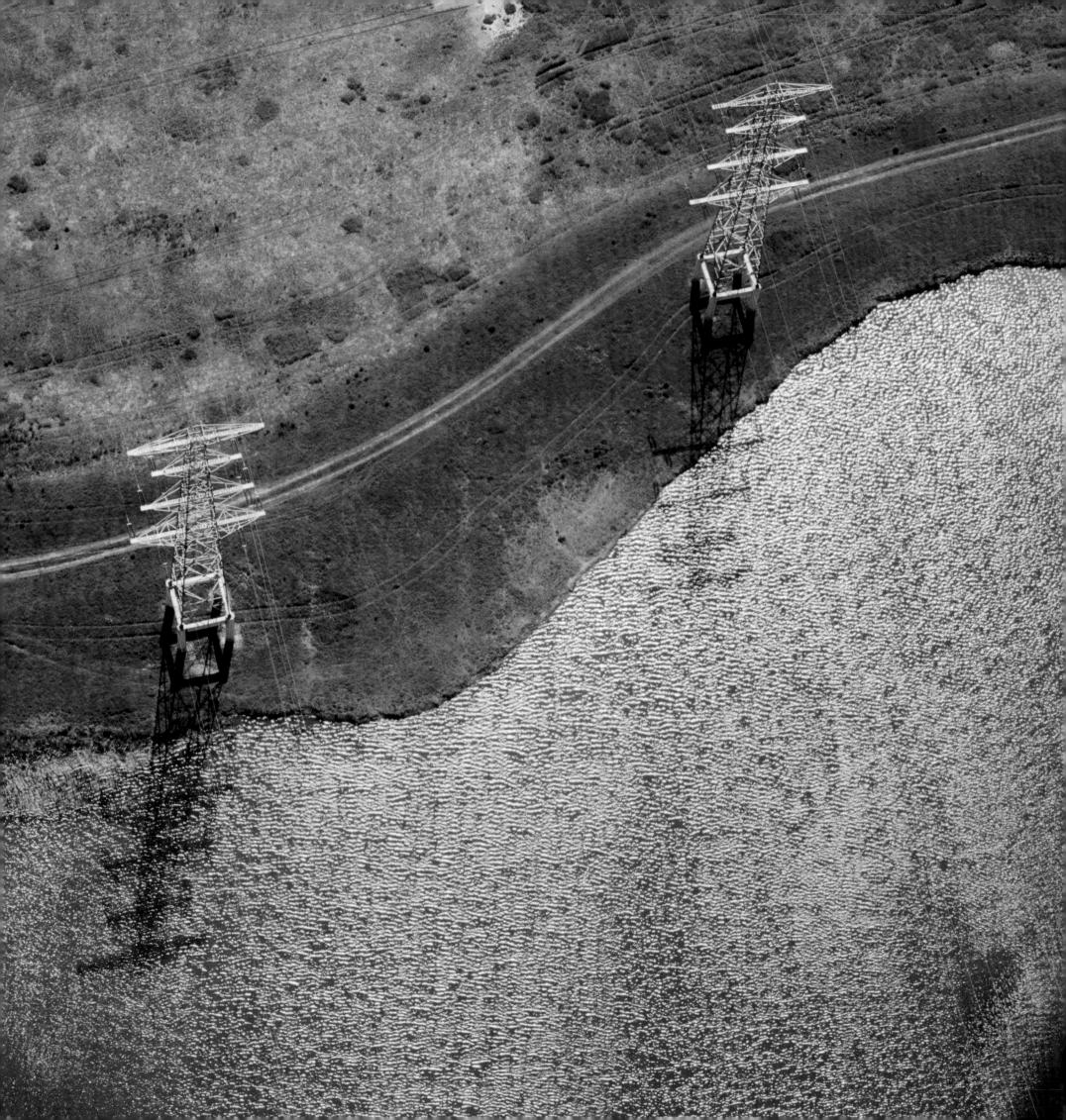

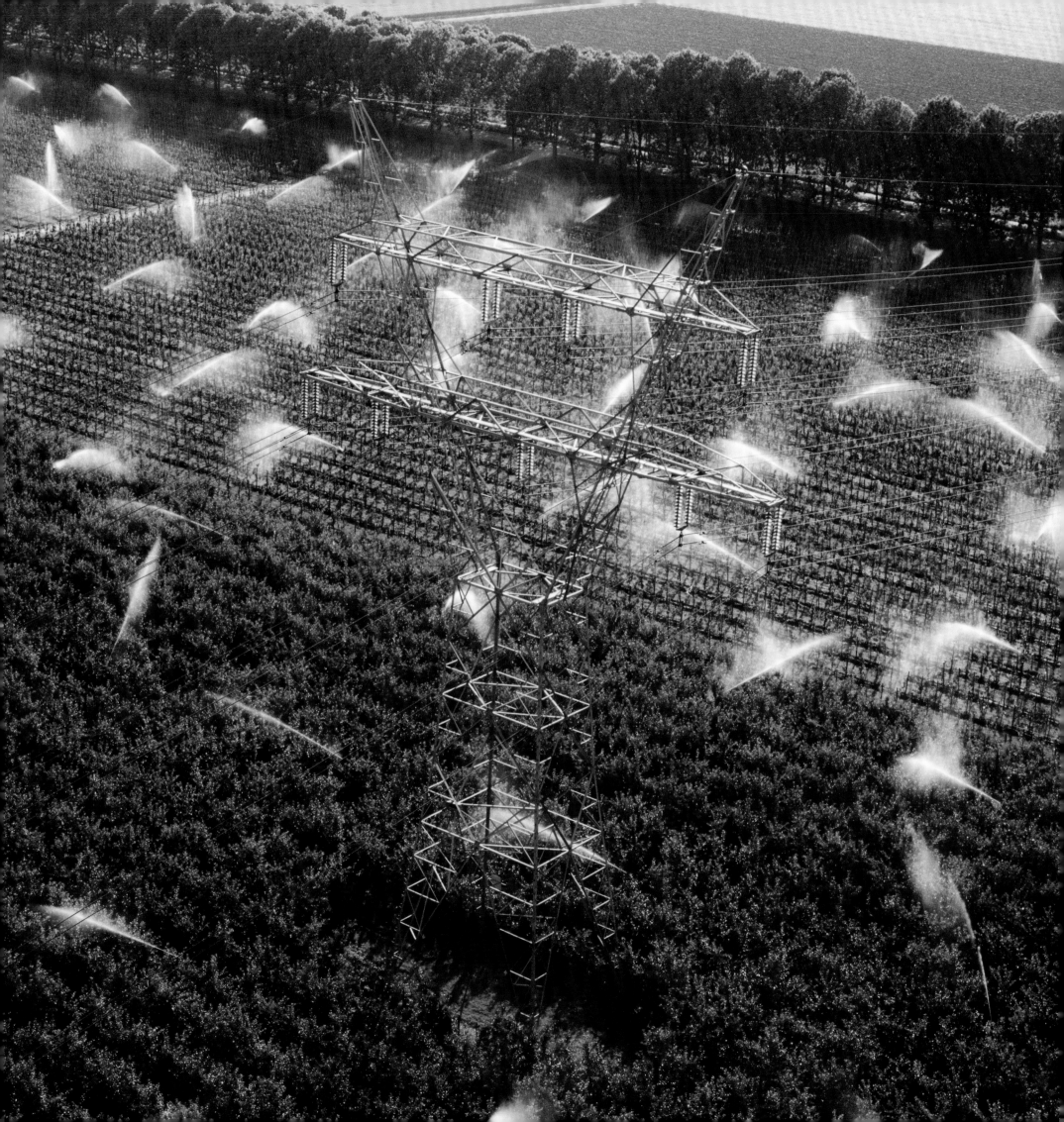

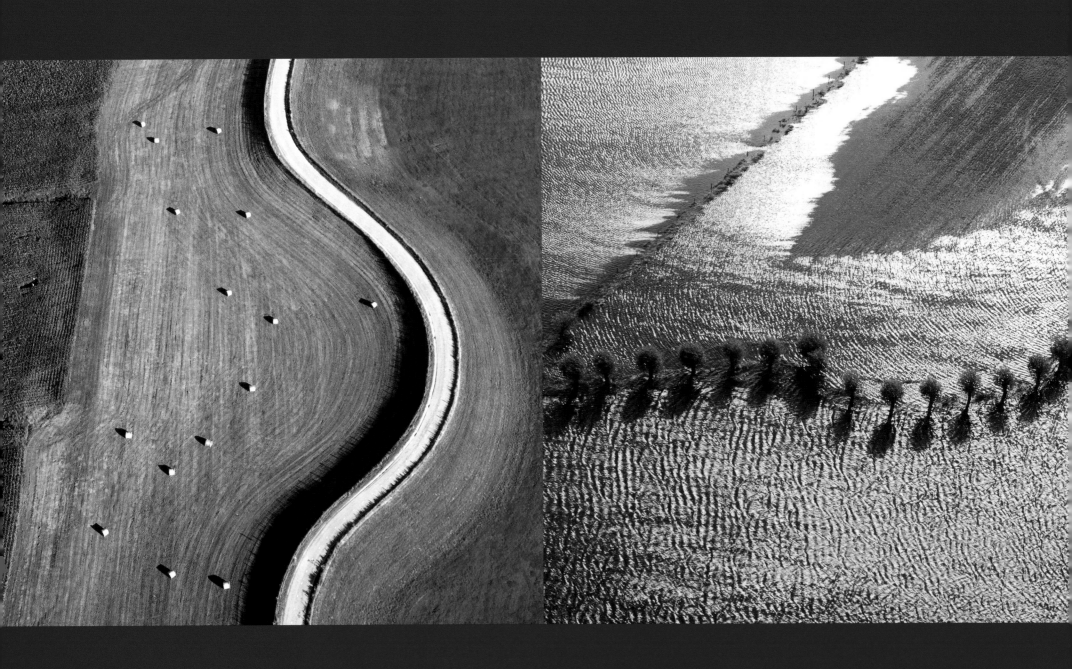

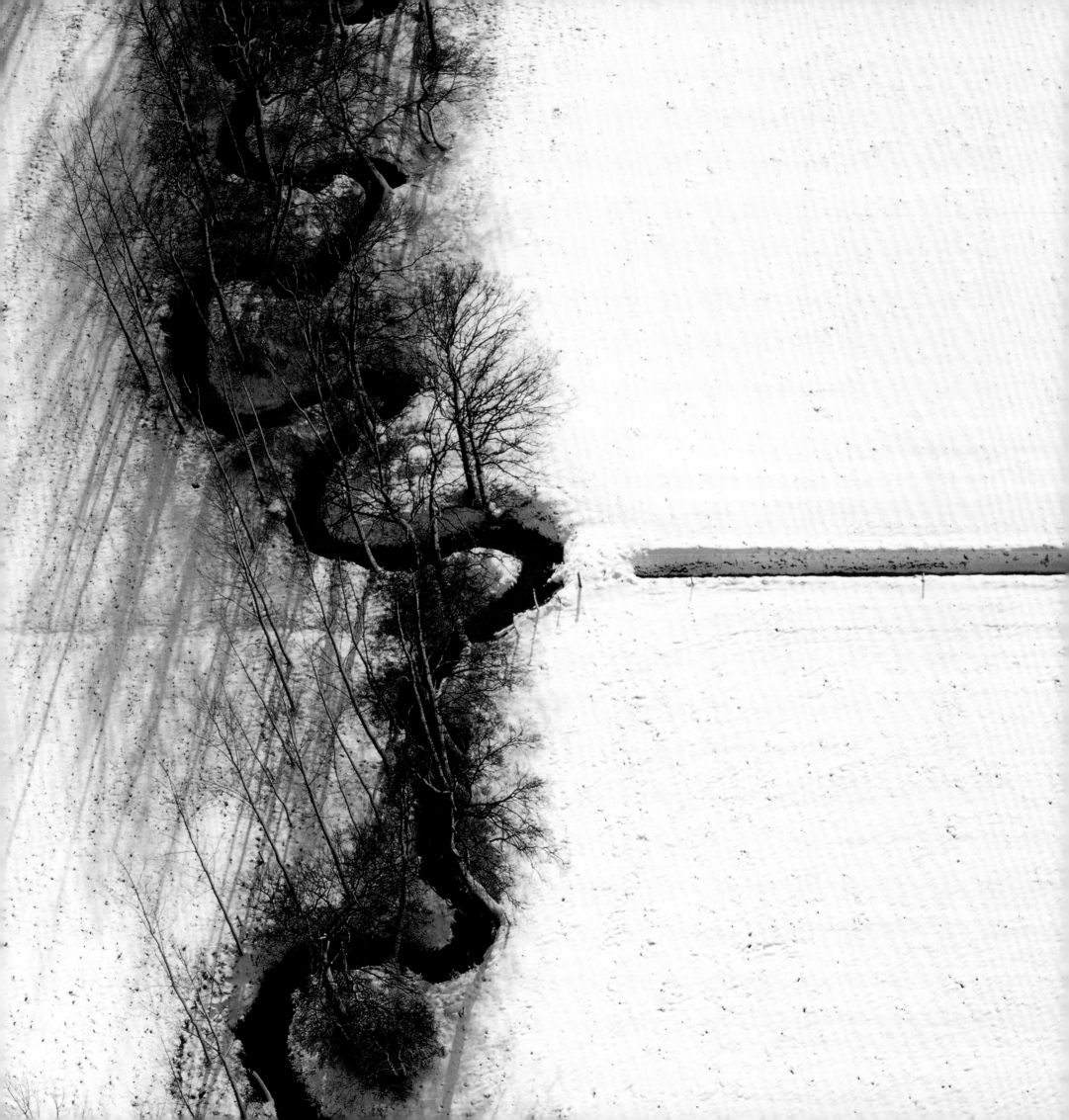

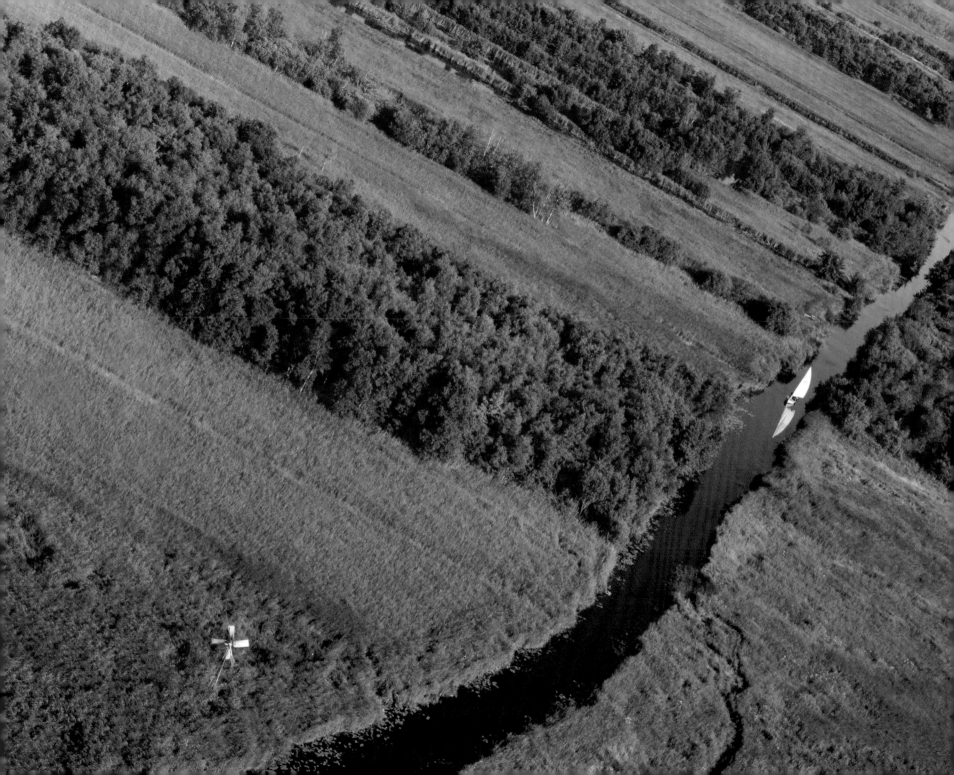

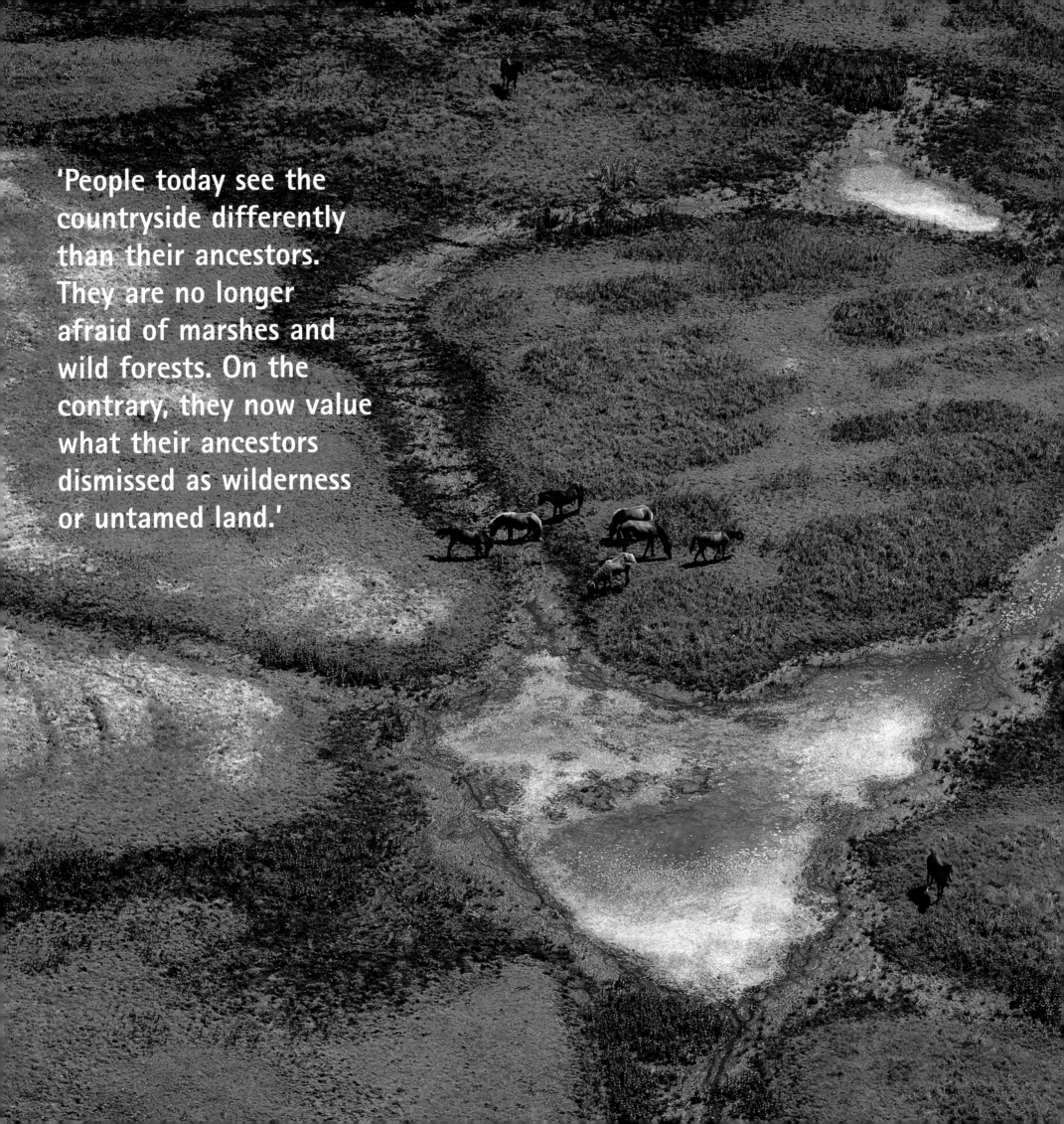

'People today see the countryside differently than their ancestors. They are no longer afraid of marshes and wild forests. On the contrary, they now value what their ancestors dismissed as wilderness or untamed land.'

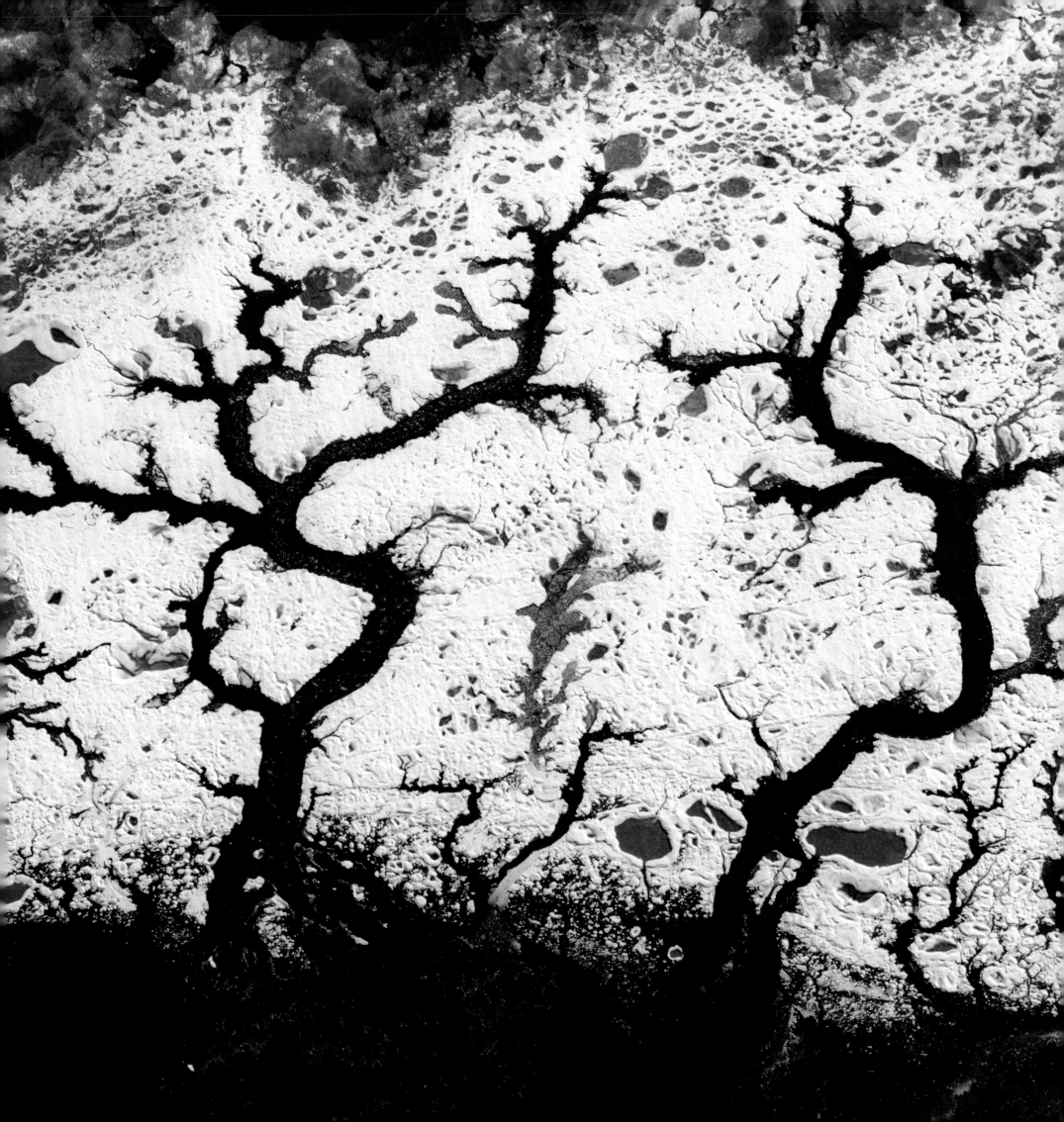

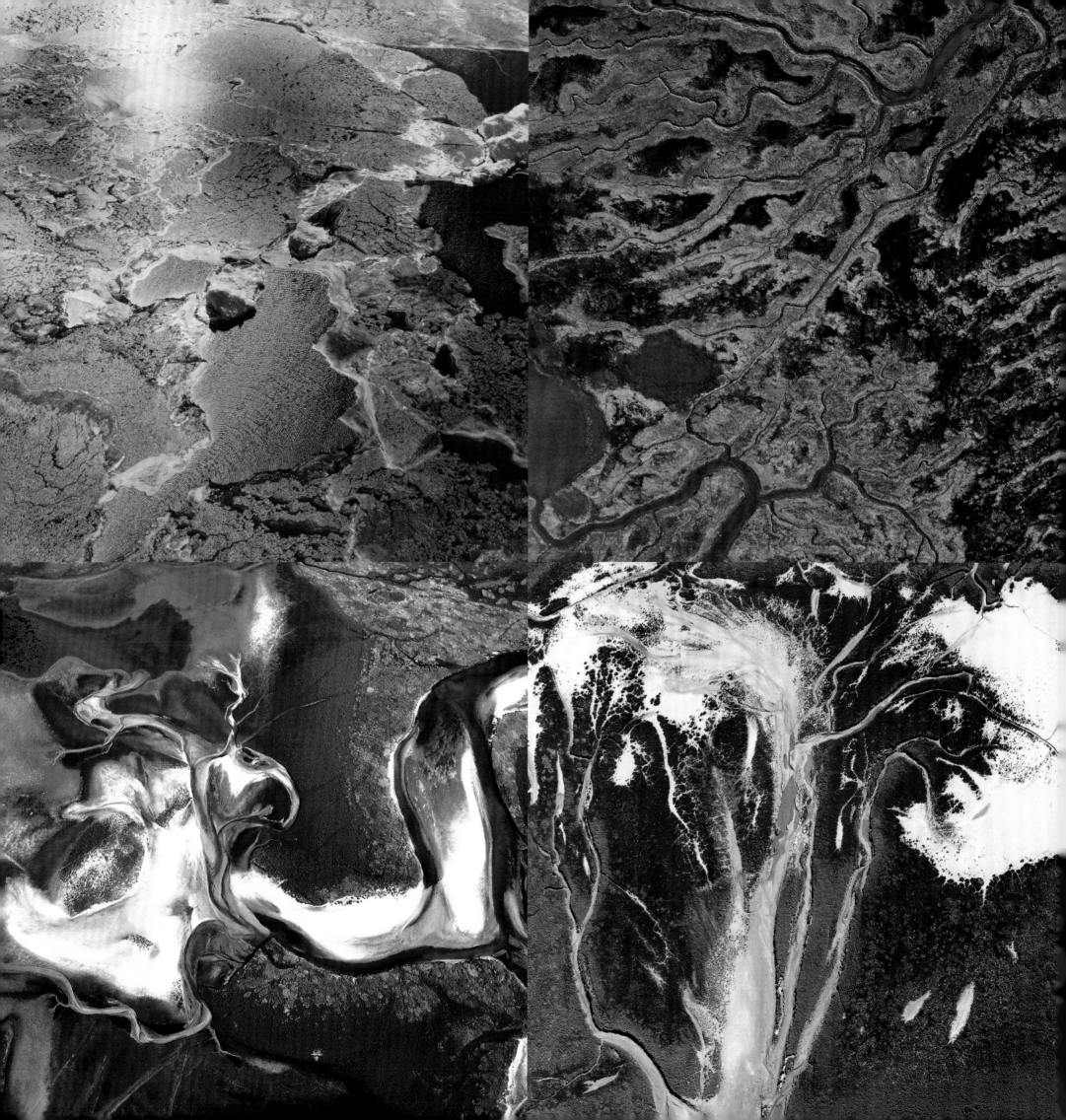

a well-
ordere
countr

Anyone travelling through Holland will notice immediately the clarity of the demarcation lines, for example between town and country. You are either in a built-up area or you are in farming country. You know to the centimetre when you enter a nature reserve. Many an old winding stream has been canalised. And since the Second World War, land consolidation has changed the faced of much of the countryside. Farmers now have adjoining fields and meadows around their farmyards, instead of the extensive areas of land in the wider surroundings on which they used to grow their crops and graze their livestock. This is because Dutch inheritance laws led to the fragmentation of landed property. It was not inherited by the eldest son, but distributed between all the children.

'*Ruimtelijke ordening*' is a major political issue, especially at municipal level. This term is almost impossible to translate properly. The English term 'spatial planning' covers much of it, but not all. It literally means that the Dutch create order in the space in which they all live together. And that ordering goes a long way. Almost every part of the country is subject to what is known as a '*bestemmingsplan*', a land-use plan. These plans are drawn up by the municipal council after much deliberation and often a whole series of appeals lodged by interested parties. They might apply to a neighbourhood, a village centre or an area of rural land, and determine what the land in question is to be used for. If a particular neighbourhood is designated for residential use, you cannot locate a company in it. Conversely, the owner of a grocer's shop will not be allowed to convert the shop into a private house, if the premises are to be used as a shop in the land-use plan. Municipalities wishing to expand have to get certain land-use plans changed, because they cannot build homes on land designated for farming. The value of houses and land is partly determined by the land-use plans and changes to the plans can have far-reaching consequences for the owners. You can suddenly become rich – or poor.

This is why Holland seems to be so ordered. The people who live in it would not have it any differently, even though they love to complain about it if it gets in the way of their own plans. For example, they may not be able to paint their house in a certain colour because it is not considered appropriate by the '*schoonheidscommissie*', literally 'beauty committee', the body responsible for preserving the aesthetic appearance of the municipality. Or they may be told that they cannot put a shed in their own garden.

This is all the result of the national desire for *ruimtelijke ordening*. You would think it would make Holland into a country of repetitive patterns. After all, the Romans designed all their cities, large and small, from Britannia to Mesopotamia, according to the same chessboard pattern. But in Holland, this leads to diversity. In town and city centres, the higgledy-piggledy of crooked streets that evolved during the Middle Ages, before spatial planning had been invented, has been preserved. In new residential estates, the straight lines that featured so strongly after the Second World War have been abandoned in favour of the same crooked streets, this time carefully planned to make sure that everything doesn't all look the same. This illusion of coincidental and organic evolution is part of the current view of spatial planning. On the other hand, there is suddenly a resurgence of the desire for uniformity. Some municipalities have tried to prescribe to local café holders exactly what kind of chairs they should have on their pavement bars, because the cheap plastic ones they preferred apparently caused offence.

Perhaps this touches on the deepest cultural root of the collective Dutch preference for a well-ordered living environment: the desire not to cause offence and to avoid the consequences of doing so, usually described by protesting citizens and angry neighbours as 'causing a nuisance'.

In recent centuries Holland has been a nation of minorities, who have had to give each other space to preserve peace and national unity. Diverse religious beliefs and lifestyles had to co-exist without this leading to conflict. Individuality and privacy are scarce goods in such a society. But it is dangerous to push that individuality so far that it restricts the freedom of others to be themselves. That leads to conflict, to a breach of the peace, which is in fact very fragile and by no means as strong and deeply embedded in Dutch society, with its reputation for tolerance. Spatial planning therefore aims to ensure that offence is neither given nor taken. That is why you can't just set up a garage in a residential neighbourhood. And that is why there are so many land-use plans. Newcomers only have to take a look at them to see how far they can go. This is spatial planning as conflict management.

The result is a very well-ordered country with very clear demarcation lines. Problems only arise if these lines come under threat. That's when people who want things to stay the same as they always were start lodging objections. And that must be possible. A country in which minorities have to achieve consensus in certain areas must have built-in guarantees against arbitrary decisions. Dictatorial behaviour can after all result in severe offence being taken. Which is why in Holland there is almost no decision that cannot be referred to a higher body to determine whether it is justified. And, if all that fails, there are the law courts, where you can put your case before an independent judge.

Such procedures can last for many years and that makes the spatial planning in Holland rather inflexible. Change comes slowly and is often little more than a compromise acceptable to all involved. That is why the great and the magnificent in this blessed country are always tempered. No Eiffel Tower will ever be built here. The only wide boulevards and tall skyscrapers are to be found in Rotterdam. A German bombardment in 1940 destroyed the city centre, allowing a very radical form of spatial planning: tabula rasa. As a result, Rotterdam has the only serious skyline in Holland. But a lot of people don't like it. The spatial planning of a country must retain its human proportions. It must not be too imposing. Otherwise you feel too small and unimportant, and your individuality becomes too restricted.

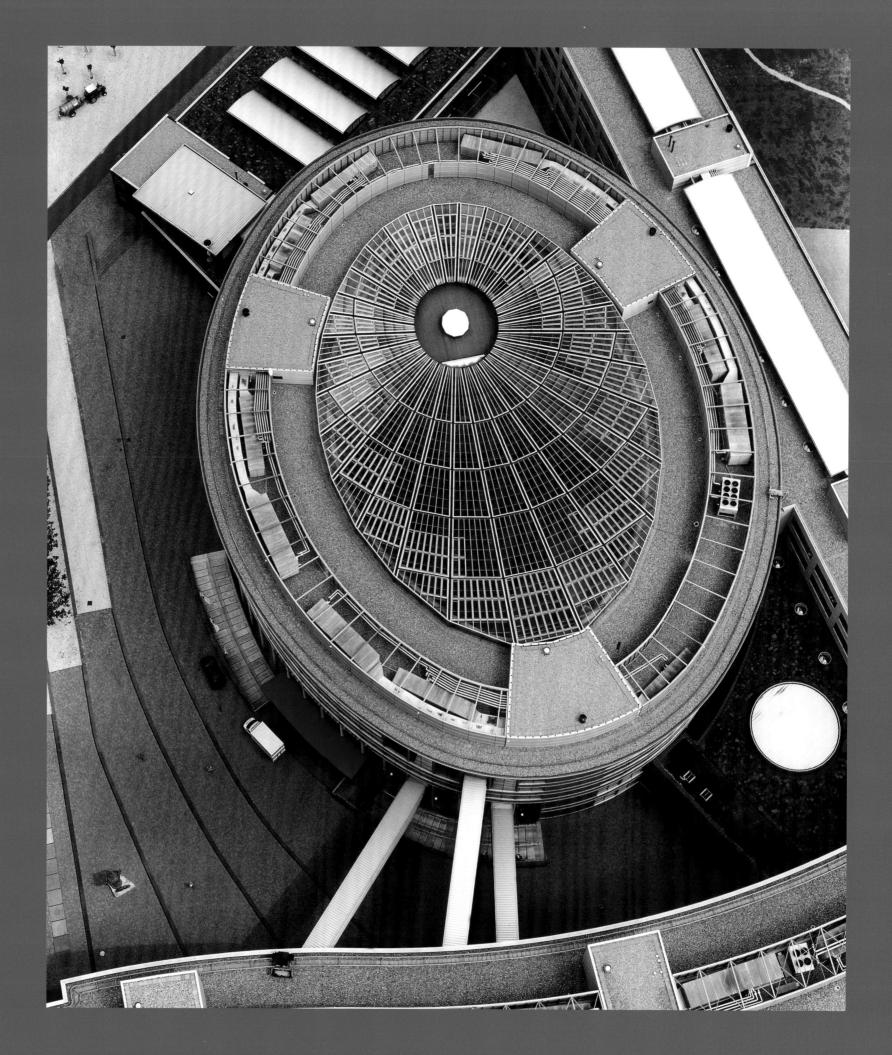

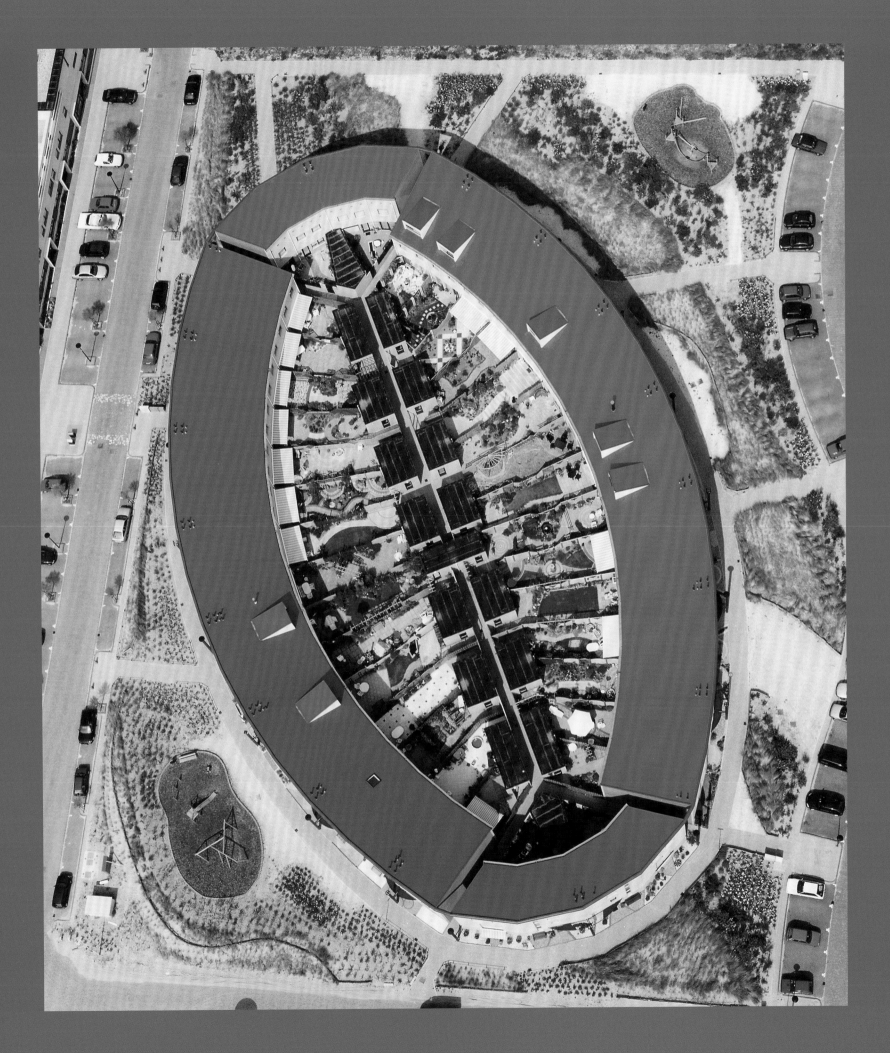

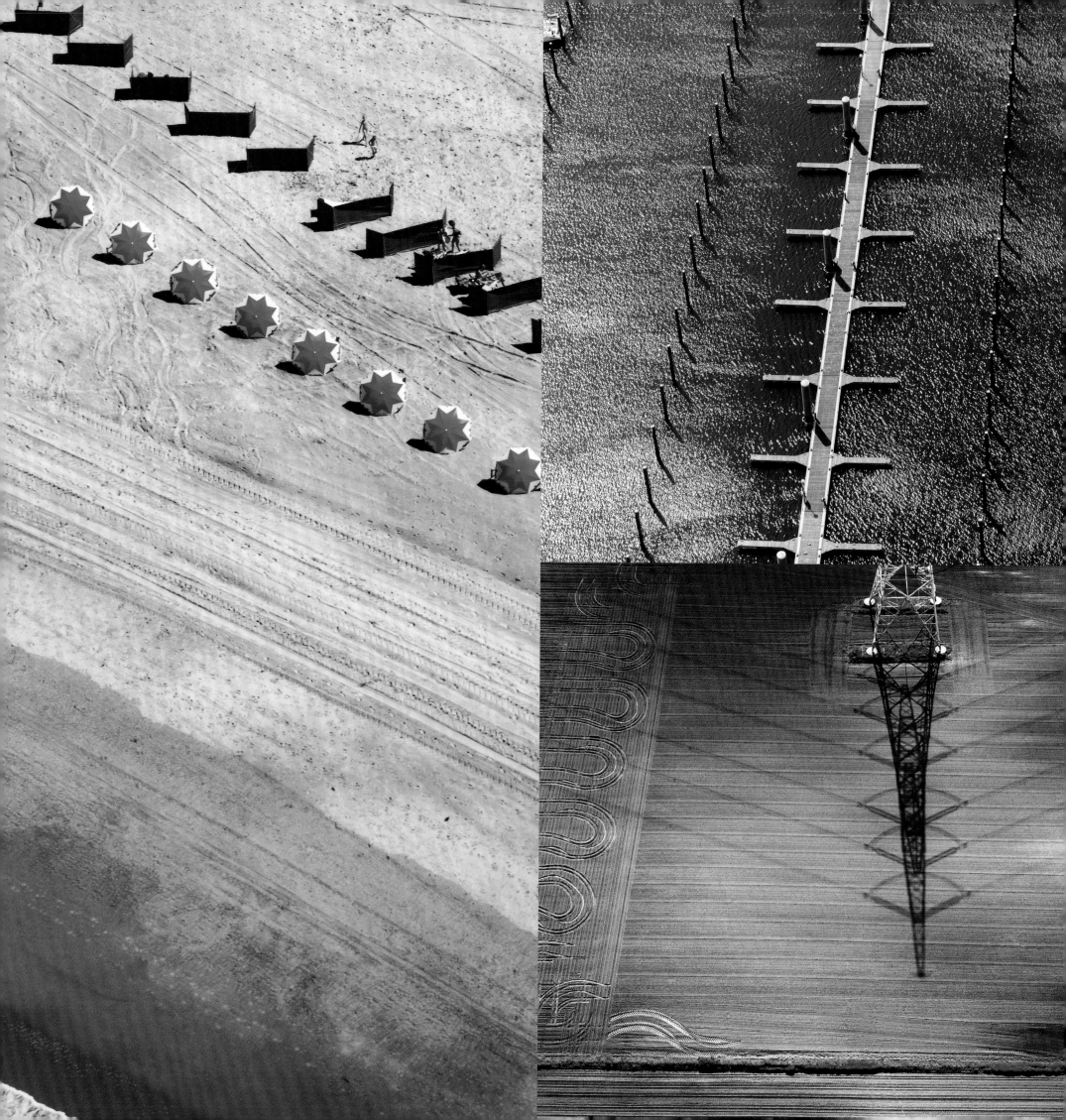

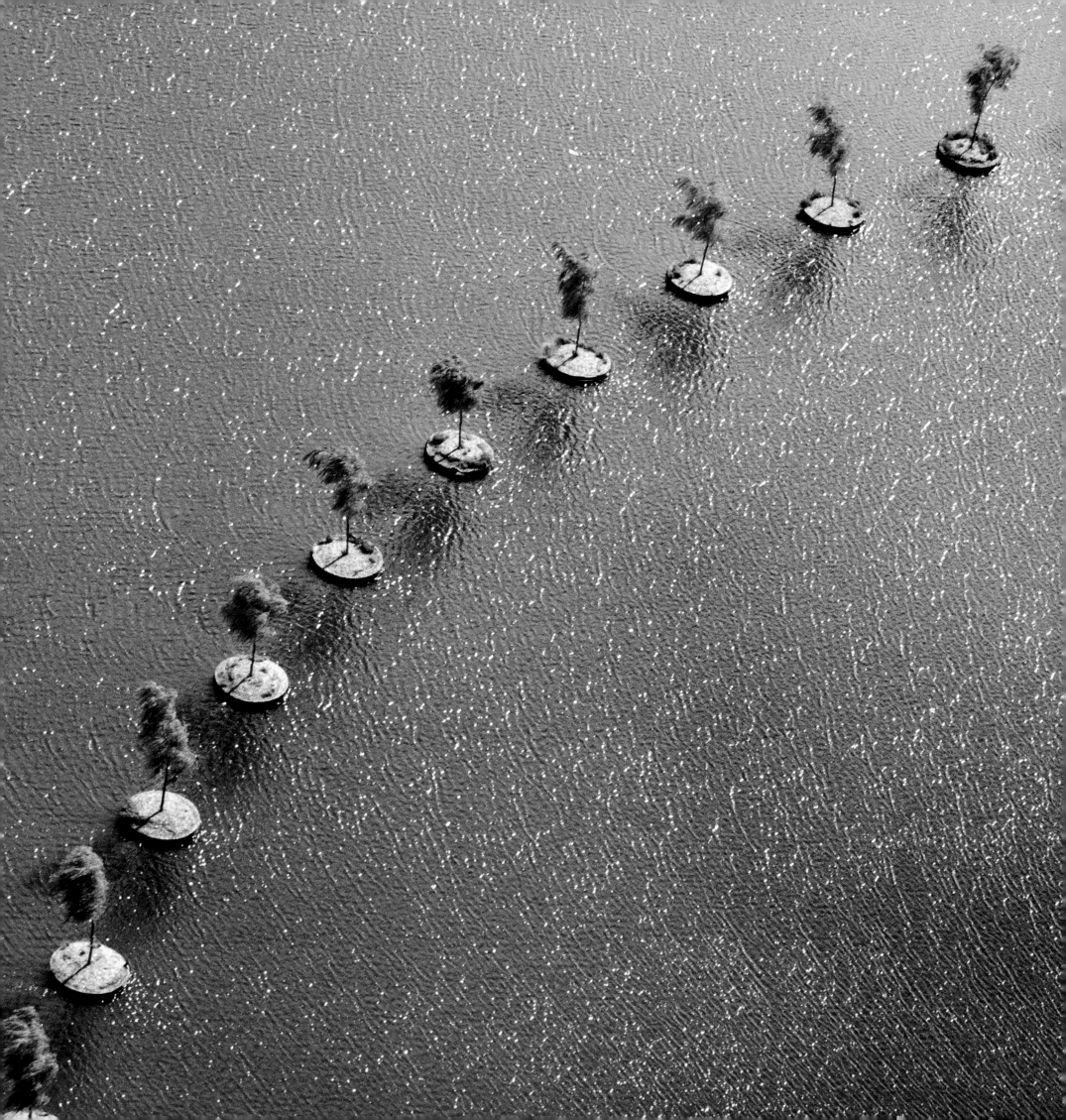

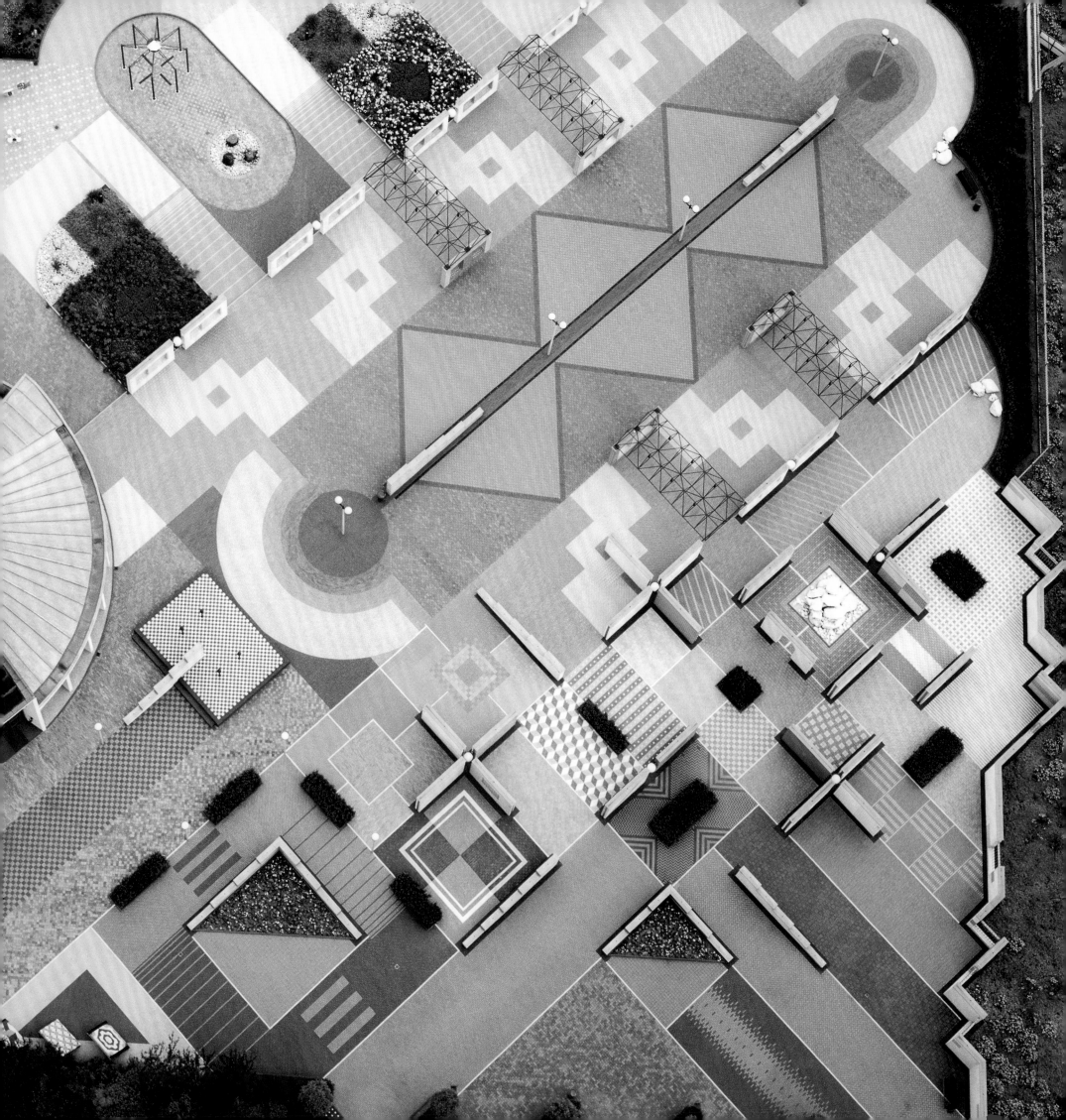

'Anyone travelling through Holland will notice immediately the clarity of the demarcation lines, for example between town and country. You are either in a built-up area or you are in farming country. You know to the centimetre when you enter a nature reserve.'

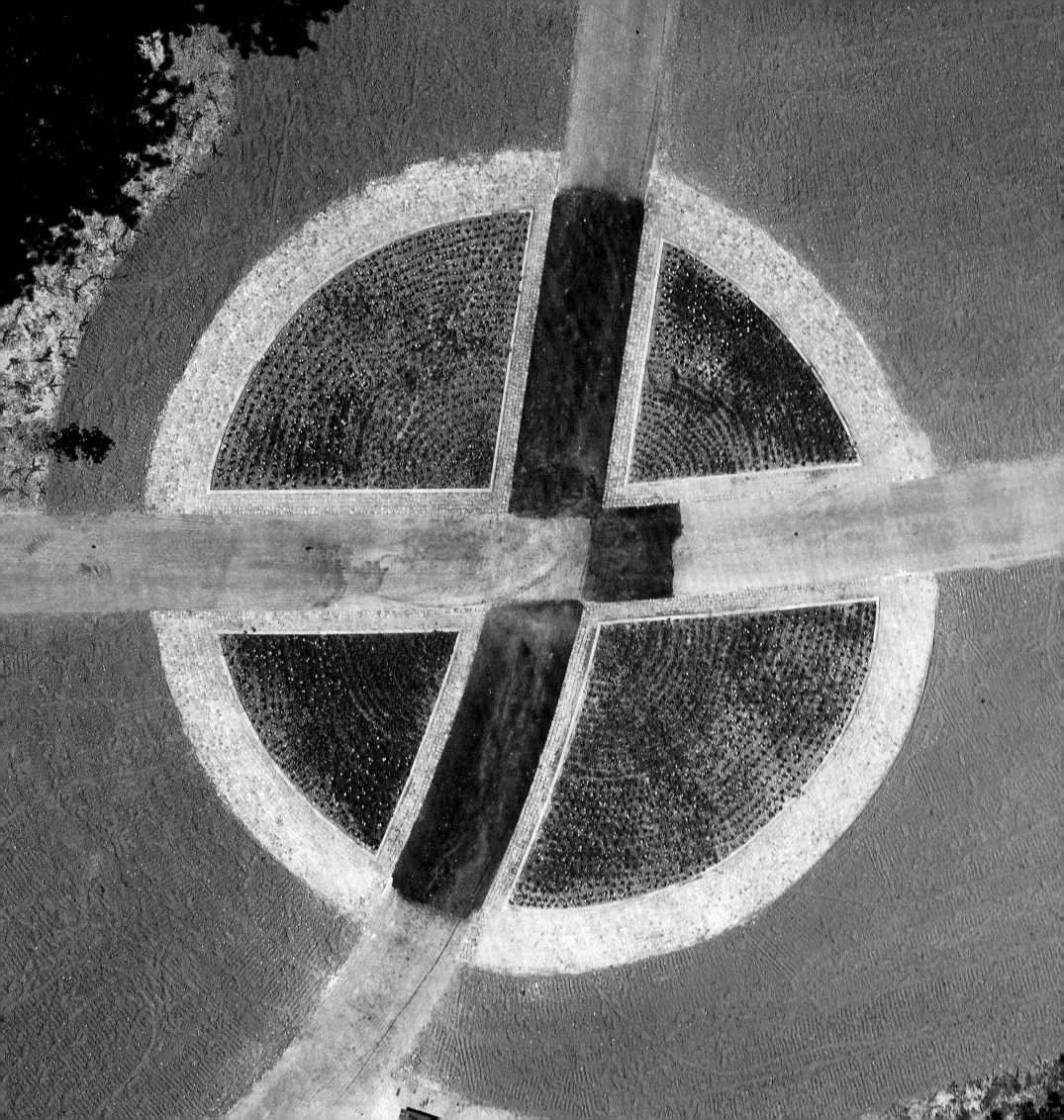

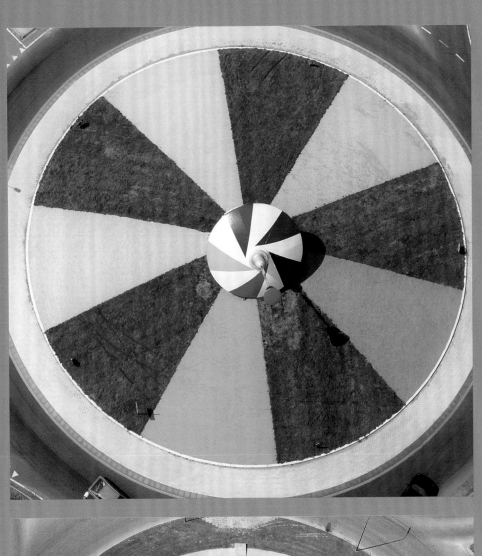
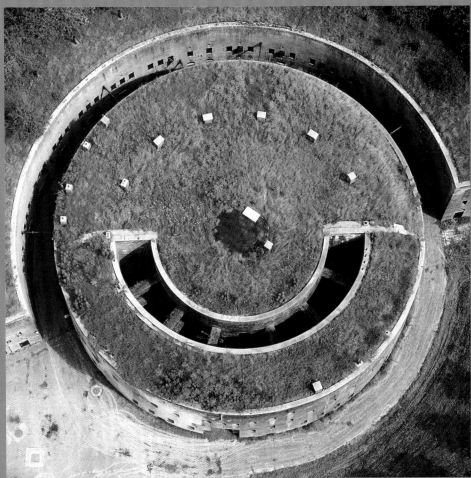
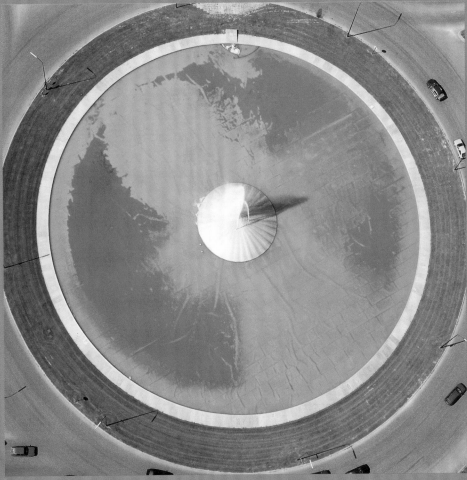

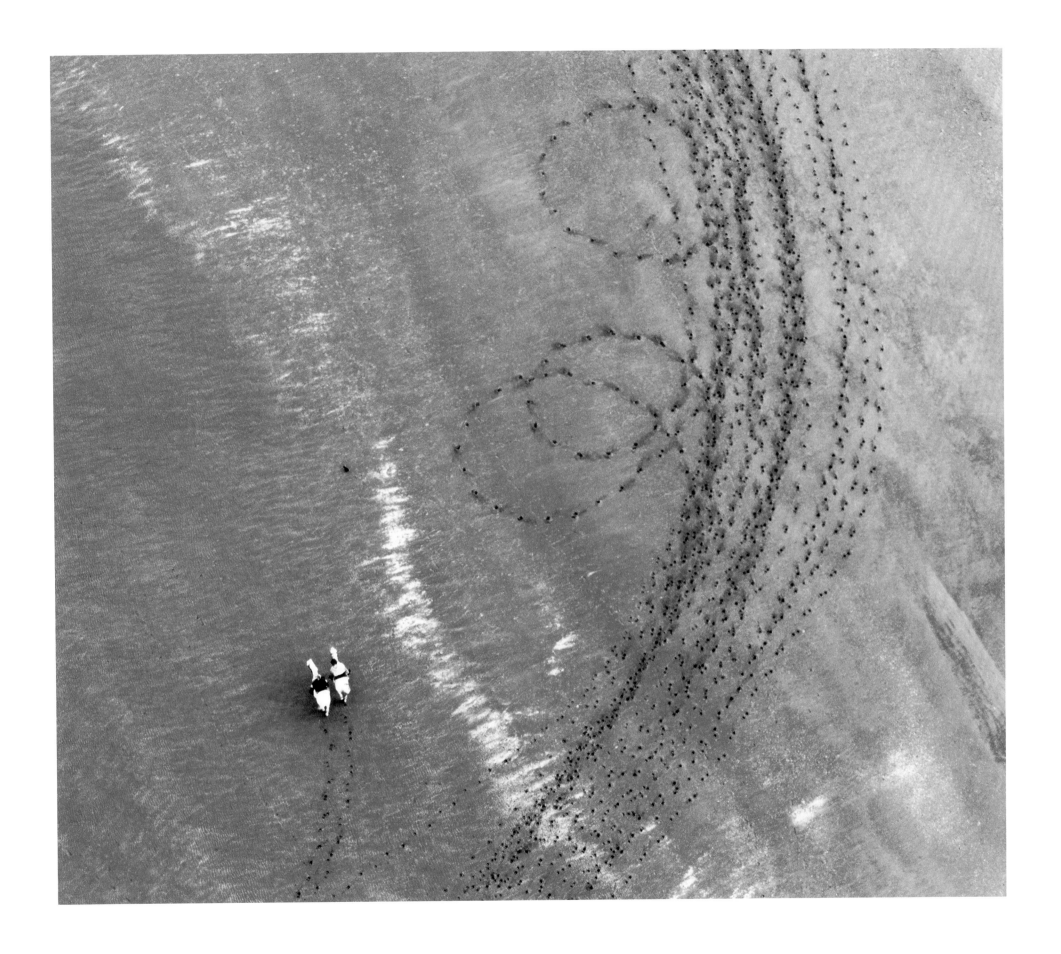

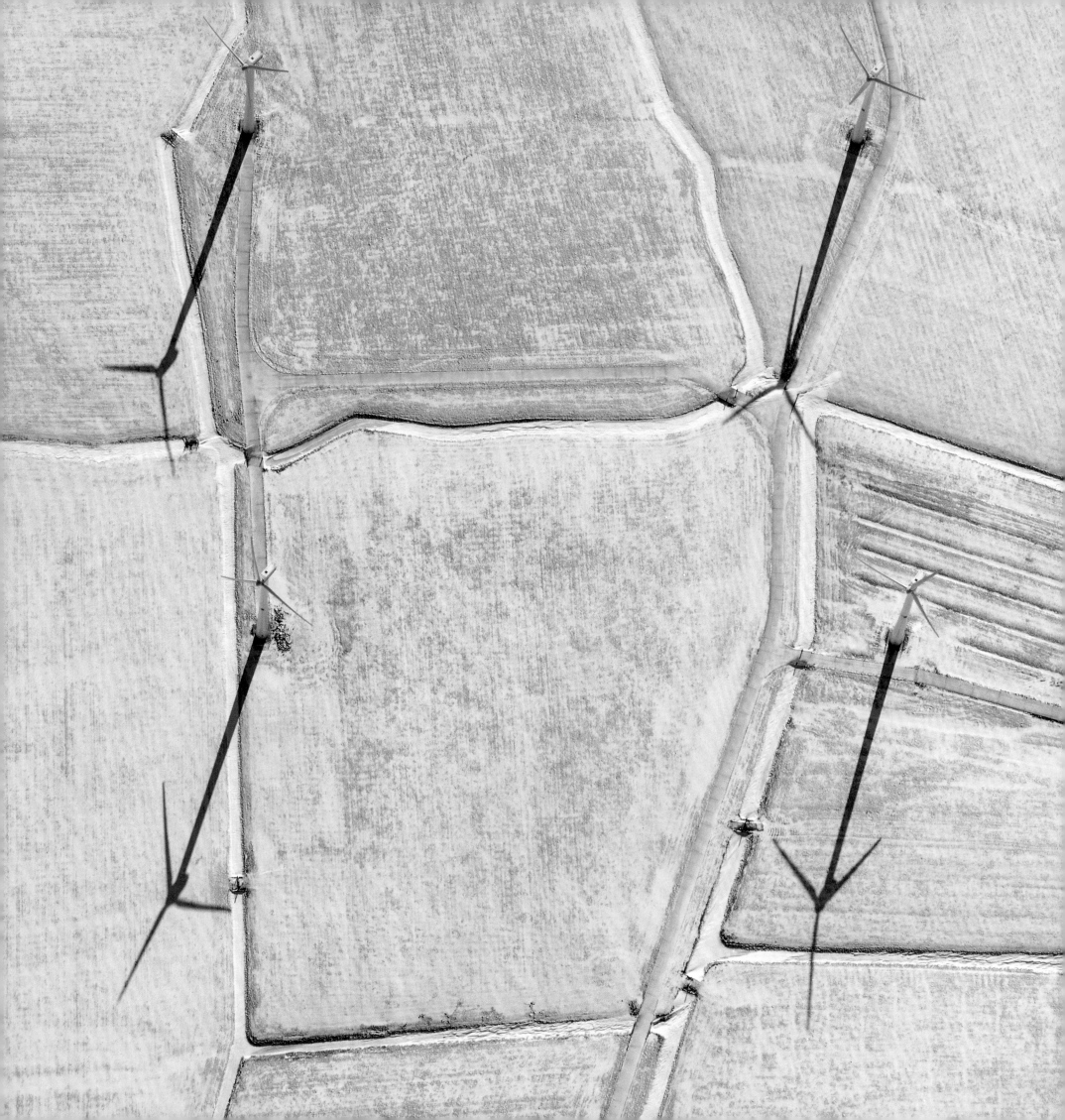

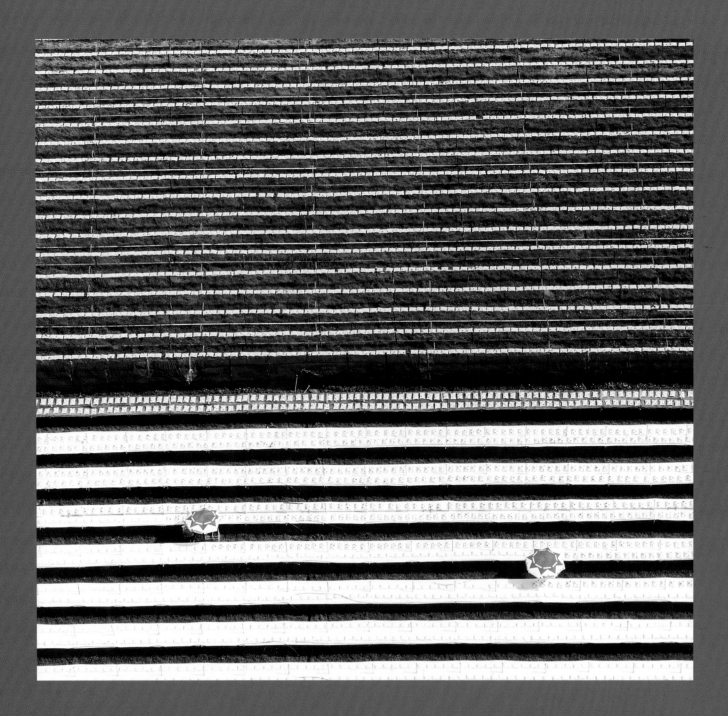

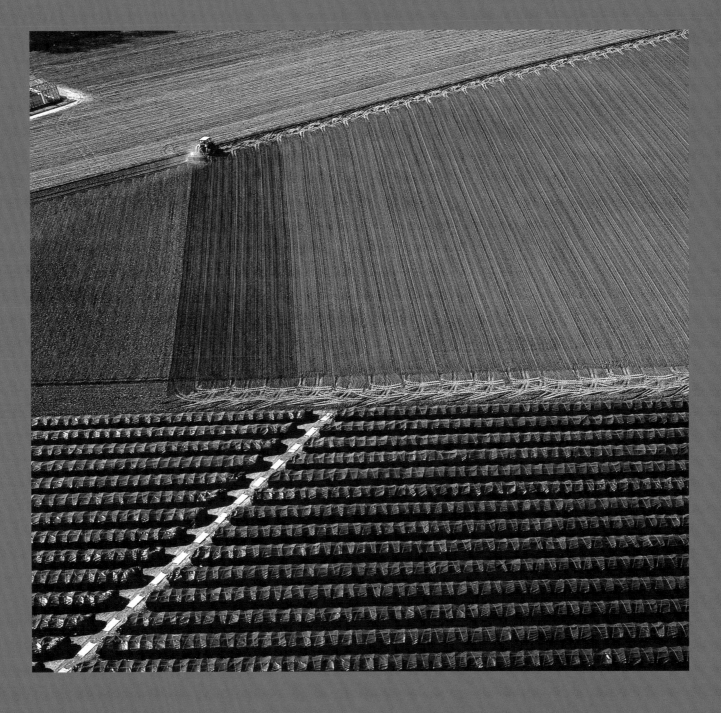

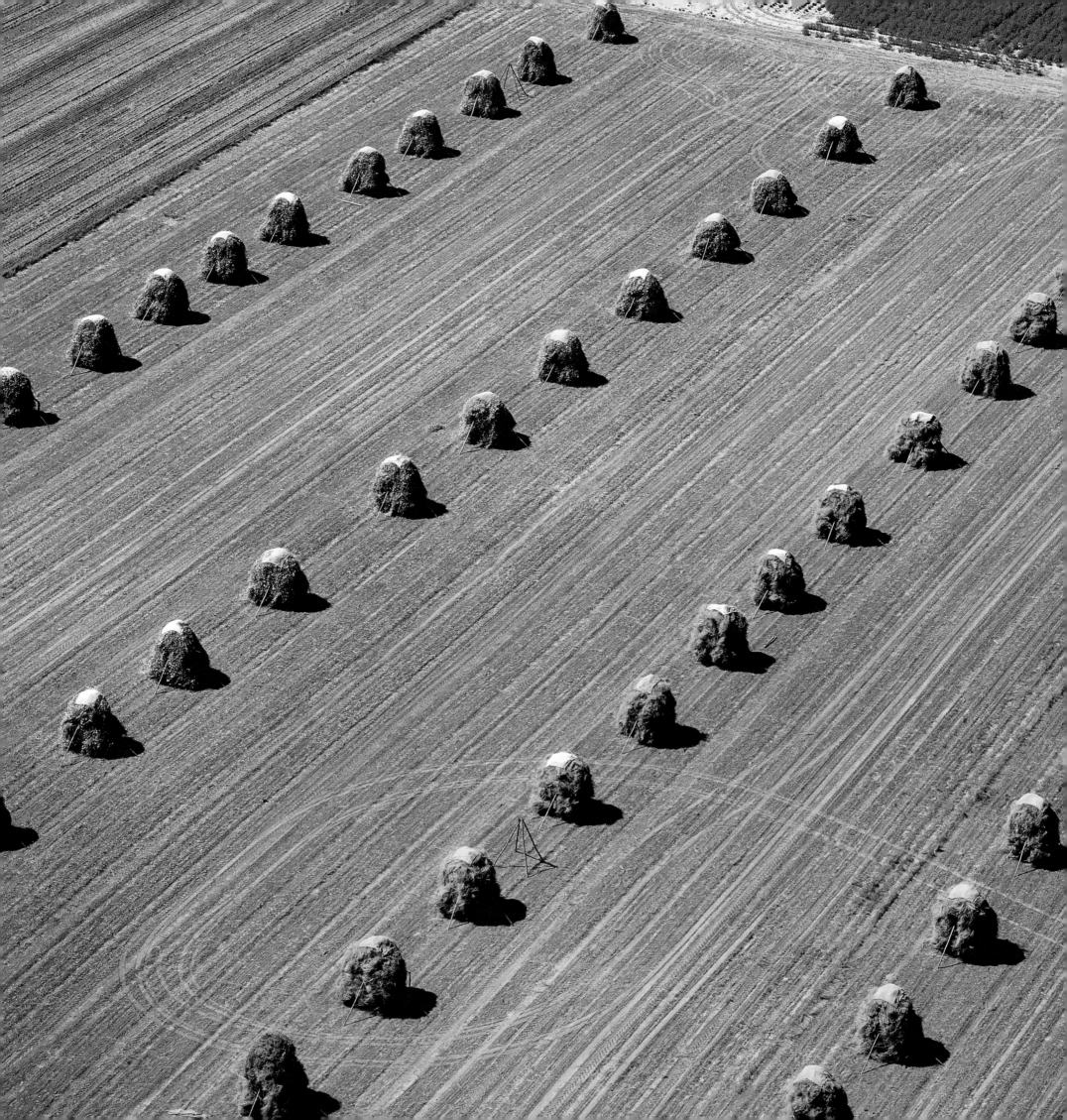

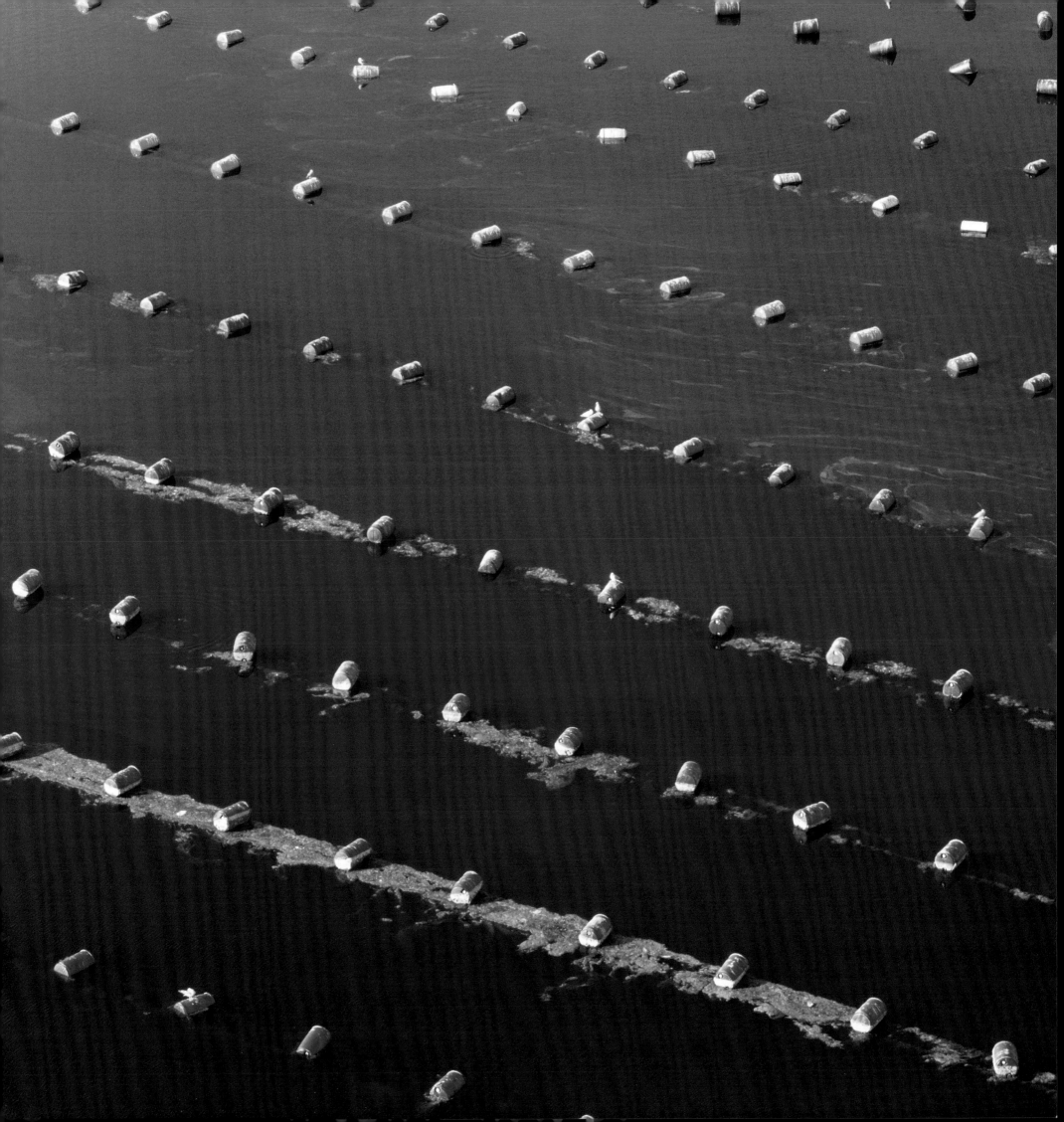

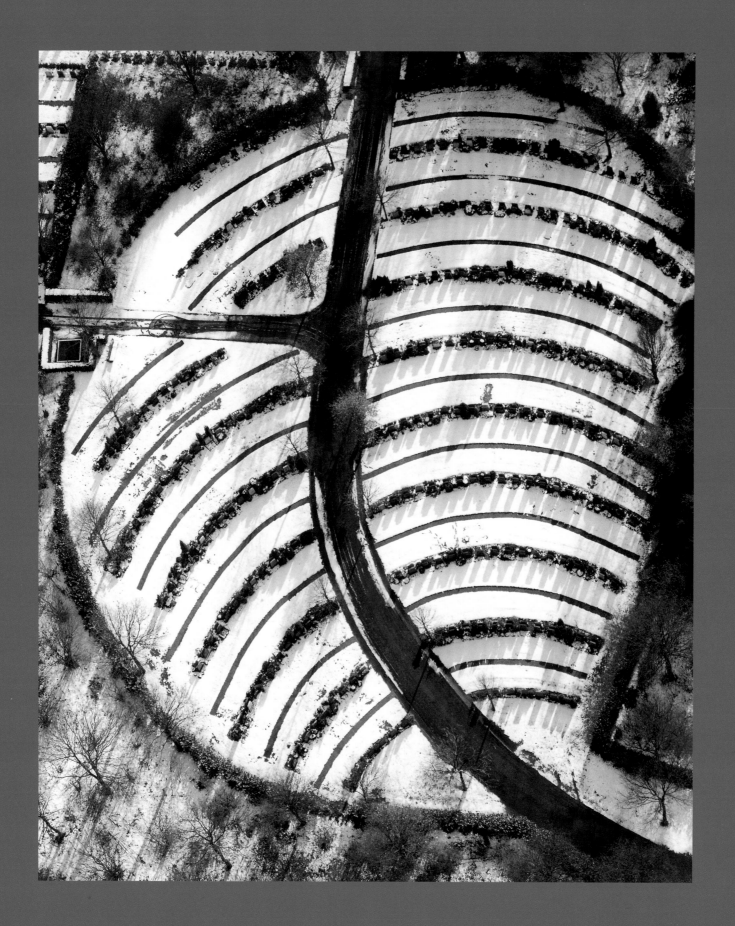

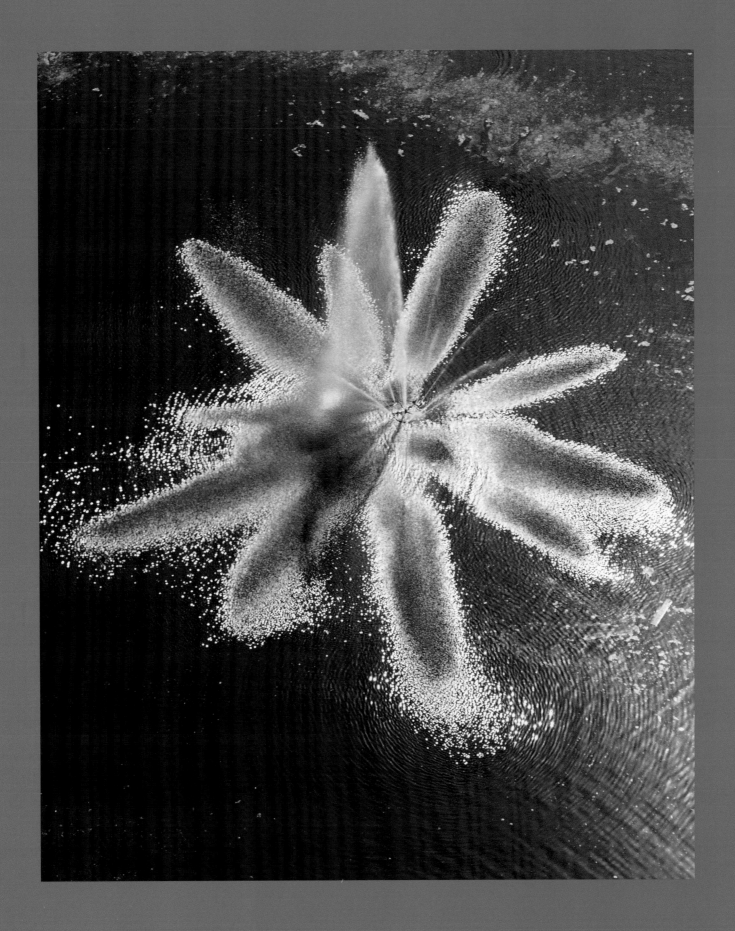

Vanuit de lucht

Wie zich ergens thuis voelt, kijkt zelden omhoog. Het zijn de toeristen die de daklijsten bewonderen. Als je ergens nieuw bent, kies je voor een breed blikveld. Maar de inwoners hoeven dat niet. Zij denken, dat ze het al weten. Dat zij hun omgeving kennen als hun broekzak. Ze kennen de straatstenen van hun eigen buurt het best. Wat zich naast en boven hen bevindt, daar hebben ze nauwelijks aandacht voor. Of het moest een aantrekkelijke etalage zijn. Als ze zelf op reis gaan, als ze ergens komen, waar de opschriften in een andere taal geschreven zijn, waar ze niet weten, wat er achter de bocht van de straat ligt, dan verbreedt zich hun blikveld. Maar dat is tijdelijk. Uiteindelijk sta je toch weer voor je eigen deur, waar alles duidelijk is en voorspelbaar en niet meer nauwkeurig hoeft te worden waargenomen. Je zou bijna vergeten, dat je niet in een twee- maar in een driedimensionaal universum woont.

Hoe de eigen straat, de eigen buurt, de eigen stad er van boven uitziet, is dan ook nauwelijks voor te stellen. Het is niet moeilijk om je een vaag beeld voor ogen te halen, maar wie vervolgens probeert uit het geheugen de contouren nauwkeurig in te vullen, merkt al gauw, dat zo'n geestelijke oefening volledig spaak loopt. Het is overigens opvallend, hoe weinig vliegtuigpassagiers tijdens de vlucht uit het raam naar buiten kijken. Het is onvoorstelbaar, dat hieraan hoogtevrees ten grondslag ligt. Mensen kijken liever recht vooruit.

Daarom draagt dit boek zo'n bijzonder karakter. Het bestaat voor een belangrijk gedeelte uit beeld. Maar het blikveld bevindt zich nergens vóór de waarnemer, maar altijd er onder. Het zijn momentopnames van Nederland, genomen vanuit de hemel.

Dat is verrassend. Dat is ook ontregelend. Het doorbreekt alles, waaraan een leven lang ons gewend heeft. Op het eerste gezicht lijkt het, of zich een onbekende wereld aan onze waarneming voordoet. De werkelijkheid blijkt zo drastisch te verschillen van ons voorstellingsvermogen, dat wij in eerste instantie niets herkennen. Pas op het tweede gezicht wordt duidelijk, dat we Nederland zien, althans stukken van Nederland. Maar dan geeft het beeld zijn samenhang lang niet altijd meteen gewonnen. Dat komt door onze gewoonte om recht voor ons uit te kijken. De luchtfoto's laten samenhangen zien, waar we gewoonweg nog nooit aan gedacht hebben.

Toch heeft dat niet alleen met ons gebruikelijke blikveld te maken, met het feit, dat we twee ogen direct naast elkaar hebben recht onder ons voorhoofd. Dat is een te smalle basis voor zo'n brede conclusie. Het hangt evenzeer samen met de manier waarop Nederlanders net als de meeste andere burgers van westerse landen in de wereld staan. Zij stellen zichzelf centraal. Zij beschouwen zich als vrije individuen. Tegenover de 'ik' staan de anderen. Er is een hoogst particuliere binnenwereld en een buitenwereld. Je gaat met die anderen tal van relaties aan, soms van hoogst intieme aard. Je kunt je heel vertrouwd voelen in delen van die buitenwereld. Maar je blijft toch allereerst jezelf. Je 'ik' is de oorsprong van je wezen.

Dat is alles behalve vanzelfsprekend. In grote delen van de wereld liggen deze verhoudingen geheel anders. En ook in Europa is deze vorm van individualisme in het licht van de totale geschiedenis een vrij recent verschijnsel. Onze voorouders van enkele eeuwen geleden stelden hun individualiteit helemaal niet centraal. Er was allereerst een omgeving, waarvan zij een onlosmakelijk onderdeel uitmaakten. Die omgeving had tastbare en niet tastbare elementen. God en alle heiligen maakten er net zo'n geïntegreerd onderdeel van uit als de bomen en de akkers en de medemensen. Je plek bepaalde wie je was. Je 'ik' was onderdeel van het grote geheel, dat je rol en je wezen bepaalde: boer of ridder, priester of ambachtsman. Misschien is het met zo'n visie wel een stuk gemakkelijker om je voor te stellen, hoe de wereld er van bovenaf uitziet. Je bent er tenslotte niet aan gewend om je heen te kijken. Je weet je niet omringd door anderen en een buitenwereld. Je stelt je eerder voor, hoe jij zelf oogt van buitenaf gezien. En hoe je dan past in dat organische geheel. En dat kon op allerlei niveaus: van het dorp tot aan het imperium.

De Byzantijnen van vijftienhonderd jaar geleden hadden een duidelijke opvatting van hun plaats in het grote geheel. Hun rijk was de aardse afspiegeling van de hemel met de keizer in Constantinopel in de rol van Christus. Zij waren er tegelijkertijd van overtuigd, dat deze afspiegeling mensenwerk was. Om die reden was zij onvolmaakt. Dat kon niet anders. Men kon zich voorstellen hoe God vanuit de hoogte neerzag op de akkers en de weiden, op de steden en de vergulde koepels van de kerken. Onder de Byzantijnen leefden uiteenlopende opvattingen over de conclusies die God vervolgens trok, over wat goed was in zijn ogen en wat kwaad. Zij verschilden sterk van mening over theologische kwesties. Omdat de afspiegeling van de hemel zo getrouw mogelijk moest zijn, omdat men ondanks alle onvolmaaktheid toch naar een zo goed mogelijk resultaat mocht streven, namen die geschillen regelmatig heftige vormen aan tot en met de heftige burgeroorlogen, waarin geen kwartier werd gegeven. Dat kon ook niet, want de overwinning van de verkeerde opvatting betekende, dat het kwaad de essentie zou vormen van het rijk. Dan was het geen menselijke afspiegeling meer van de hemel op aarde. De stelling dat godsdienstige kwesties gewetenszaken zijn en dus behoren tot de competentie van het individu, is met zo'n wereldvisie volstrekt onbegrijpelijk.

Wij beschouwen onze samenleving als de som van onze individuele inspanningen. Wij zijn bereid geweest om onze persoonlijke vrijheden op tal van punten aan banden te laten leggen, opdat we elkaar niet tegen zouden werken, zodat uiteindelijk niemand zijn persoonlijke ambities kon realiseren. Die beperkingen hebben te maken met daden, niet met daden en met woorden. Aan het ontwikkelen van individuele opvattingen worden nauwelijks grenzen gesteld. Dat kan ook niet anders in een maatschappij, waar ieder zijn 'ik' stelt tegenover de anderen en de buitenwereld. Dan heb je recht op je eigen opvattingen en je eigen visie. Het is zelfs zover gekomen, dat alle politieke ideologieën in het westen zeggen een samenleving na te streven, waarin afzonderlijke mensen hun eigenheid optimaal kunnen beleven: de persoonlijke ontplooiing van het individu is een centrale waarde. Verschil van mening bestaat slechts over de beste manier om de samenleving zo te organiseren, dat dit het resultaat is. Ook dit leidde nog in het recente verleden tot bloedige conflicten, tot koude en hete oorlogen. Maar tegenwoordig is in het westen geweld zeldzaam: de individuen van het westen hebben geleerd beschaafd van mening te verschillen, terwijl minderheden zich neerleggen bij het primaat van meerderheden. Omdat mensen zich ontwikkelen en steeds van mening veranderen, veranderen die meerderheden van samenstelling. Iedereen krijgt regelmatig zijn zin. Zo kan het individu rustig dromen van zijn particuliere hemel op aarde. Met geluk en werkkracht valt dit ook aardig te realiseren. De ideale samenleving is een combinatie van al die private hemels op aarde. Het is een hemel met zeer veel gezichten, bewoond door pretentieuze zaligen, want de Byzantijnse gedachte dat alle mensenwerk onvolmaakt is, heeft sterk aan populariteit ingeboet. Wie vanuit zichzelf denkt, ziet minder gauw grenzen dan iemand die zich de uitdrukking weet van een groter geheel en niet méér. God is intussen voldoende op de achtergrond geraakt om geen rol van betekenis te spelen als de maat van alle dingen.

Wie luchtfoto's naast elkaar ziet, wordt echter met een groter geheel geconfronteerd. Die ontmoet als het ware de Byzantijnse visie op de mensen en hun werken. De verbanden op zo'n opname die hoog boven het land is gemaakt, zijn immers duidelijker dan de afzonderlijke componenten. Er zit toch meer eenheid in al dat geploeter om individuele hemeltjes te creëren dan je denkt, als je vanaf de grond recht de wereld in kijkt. Je denkt terug aan de ideologieën met hetzelfde doel: individuele ontplooiingsmogelijkheden scheppen voor iedereen. Misschien is daar toch meer samenwerking voor nodig dan de algemeen aanvaarde uitgangspunten doen vermoeden. Wie weet, is het allemaal toch een stuk holistischer. Deze foto's, denk ik, zijn niet alleen de moeite van het bekijken waard op esthetische gronden. Zij zijn meer dan kunstwerken. Zij vertellen afzonderlijk en in hun onderlinge samenhang een verhaal. Dat verhaal gaat over de kwaliteit van een samenleving. En over de manier waarop zij tot stand gekomen is. Want door ons uitzicht op het grotere geheel zien we ook sporen van vroe-

ger, blijken van hoe het zo is gegroeid. Het is goed om te leren vanuit de hemel naar beneden te kijken. Al was het maar om te kunnen voorstellen, of we betere uitgangspunten hebben dan de Byzantijnen. Althans of die een hemelser wereld opleveren.

Wonen

Het Nederlandse bijvoeglijk naamwoord 'huiselijk' heeft een zeer positieve klank. Tegelijkertijd is het net als het verwante 'gezellig' onvertaalbaar. Je kunt er hoogstens een uitvoerige omschrijving van geven. Huiselijk hangt samen met vrede, harmonie en veiligheid. Die sfeer komt het best tot uiting, als het gezin verenigd is, terwijl buiten de regen tegen het raam klettert. Als de wind een beetje loeit, is het helemaal mooi. Je weet, dat het vreselijk weer is, maar mensen die van elkaar houden zitten bij elkaar. Ze hoeven zich niets aan te trekken van alle gevaren die buiten dreigen. Als de sfeer huiselijk is, staat de televisie dan ook af. En de gesprekken gaan niet over politiek of misstanden die moeten worden rechtgezet. Het gaat over tijdloze onderwerpen, liefst van geringe betekenis. Want een discussie over filosofie zou de huiselijkheid verstoren.

Zoals het woord zegt, speelt het huis zelf een centrale rol in het scheppen van deze atmosfeer. Het is niet zomaar een onderkomen, het is een plek van oorsprong, een plek waar je steeds terugkeert om liefde en geborgenheid te ervaren. Het huis heeft iets van een moeder.

De gevoelens die Nederlanders ten opzichte van hun huis koesteren lijken dan ook op die van de relatie tussen moeder en kind. Die kan heel mooi zijn. Maar als zich fricties voordoen, leidt dat tot zeurende zielenpijn. Je kunt je benauwd voelen in de omarming van een overheersende moeder. Ze kan je verwaarlozen. Ze kan zelfs je liefde afwijzen. Maar een moeder zet je niet zo gemakkelijk aan de dijk...

Enquêtes leren, dat de Nederlanders het onderling tamelijk eens zijn over het ideale huis, waar je van kunt houden. In de jaren dertig van de vorige eeuw bracht de populaire zanger Bob Scholten die consensus onder woorden in een van de grootste nationale schlagers aller tijden. 'Ik heb een huis met een tuintje gehuurd'.
Het refrein zegt alles:

Ik heb een huis met een tuintje gehuurd
Gelegen in een gezellige buurt
En als ik zo naar mijn bloemetjes kijk
Voel ik me net als een koning zo rijk

Het is een bescheiden wens, maar in het dichtbevolkte Nederland valt die niet zo gemakkelijk te realiseren. De grond is duur. Stichtingskosten zijn hoog, omdat de slappe bodem in het grootste deel van het land een stevige fundering en/of onderheiing noodzakelijk maakt. Dat dwingt architecten en stadsplanners tot het vinden van andere oplossingen behalve voor wie het echt kan betalen: maar dan nog is in ieder geval de illusie van dat tuintje aanwezig. Misschien, dat het modernistische gestapelde flatgebouw om die reden in Nederland pas gemeengoed werd na de Tweede Wereldoorlog: niet omdat men het zo prachtig vond, maar omdat een arm, kapotgeschoten land tegen zo laag mogelijke kosten haar bevolking onderdak moest brengen. En nog: die flatgebouwen stonden niet pal naast elkaar, maar werden omgeven door groene weiden met speelwerktuigen: je woonde weliswaar in een blokkendoos aan een trap, maar je kon deelhebben aan een gigantische, van gemeentewege onderhouden tuin die voor ieder toegankelijk was. Na de bevrijding maakten allerlei idealistische denkbeelden opgang over een geplande economie en een saamhorige bevolking die zich inzette voor het algemeen belang. Daar pasten die

tot goed nabuurschap dwingende trappenhuizen en grote collectieve tuinen bij. Deze vorm van bouwen overheerste dan ook tot aan het eind van de jaren zestig, toen een culturele revolutie van jongeren andere uitgangspunten naar boven bracht. De wilde jaren zestig hadden twee aspecten: aan de ene kant eiste een nieuwe generatie, die alleen maar welvaart gewend was, het recht op individuele keuzes en individueel genot. Aan de andere kant maakten allerlei utopische denkbeelden opgang over een radicaal gedemocratiseerde samenleving, waarin niet langer hebzuchtige mensen samenwerkten aan een vredige wereld en een vredige leefomgeving. Daarin pasten de strakke lijnen van de naoorlogse flatgebouwen – nu aangeduid als blokkendozen – niet langer. Gelijkvormigheid was immers tot norm verheven. De radicale breuk met het verleden, die in de opzet van de wijken tot uitdrukking kwam, sneed elke band door met een gedroomd verleden van harmonische dorpsgemeenschappen en kleine stadjes, waar de mensen elkaar nog kenden en bijstonden in tijden van nood. En juist daarin vonden de revolutionairen van de jaren zestig inspiratie. Ze voerden dan ook overal in het land actie tegen gemeentelijke plannen om oude binnensteden te saneren en drastisch te moderniseren: daar tegenover stelden zij een model van restauratie, renovatie en herstel. Niet alleen van het oude, maar ook van het overzichtelijke. Maar als puntje bij paaltje kwam, was het allemaal heel herkenbaar: deze vernieuwers eisten een nieuwe variant van een huis met een tuintje.

Ook in de nieuwbouw kwam dit tot uitdrukking. De Amsterdamse Bijlmermeer was de laatste grote hoogbouw- en flatgebouwenwijk. De nieuwbouw van de jaren zeventig van de vorige eeuw bestond voor een belangrijk gedeelte uit doolhofachtige wijken, waarin deze huizen gerealiseerd waren. Het schuine dak was terug, de bochtige straat, het kleine pleintje ook. Nog geen tien jaar na voltooiing werd deze bouwstijl uitgekreten voor 'nieuwe truttigheid', maar het principe heeft toch stand gehouden tot op de huidige dag. Al is de stijl van de complexen wat modernistischer geworden, wat strakker en soms wat monumentaler. De flatwijken van de eerste periode na de oorlog zijn de grote uitzondering in het Nederlandse bouwen. Daarna keerde de continuïteit terug.

Hoe komt dat? De Nederlanders hebben nooit ruimte gemaakt voor echte metropolen. Steden oefenden vergeleken met andere Europese landen wel een veel grotere invloed uit op het reilen en zeilen van de natie – zo zetten plaatselijke regentenfamilies de culturele toon en niet het hof van de Oranjes -, maar dat was wel de toon van kleine, overzichtelijke steden. Het land heeft nooit een grote alleenheerser gekend die trotse paleizen bouwde en in één enkele hoofdstad alles wat van betekenis was, verenigde. Dat is nog steeds zo. Amsterdam is de hoofdstad van Nederland, maar de regering zetelt te Den Haag en de elektronische media hebben zich te Hilversum gevestigd. Dat de directies van grote bedrijven zich in Amsterdam vestigen, is alles behalve een automatisme. Nederland kende nooit een centrale plek, waar het monumentale tot uitdrukking kon komen als symbool voor de hele natie. Een Parijs heeft het nooit gekend, zelfs geen Parijs op een bescheiden schaal. In het monumentale zag de stedelijke elite eerder grootheidswaan en geldverspilling dan visie en durf.

Je ziet dat aan de opzet van die steden en aan de dorpen. Tot diep in de negentiende eeuw was de middeleeuwse stadskerk – waar meestal gedurende meer dan honderd jaar aan gebouwd was en waar elke generatie letterlijk zijn stenen aan bijdroeg – verreweg het grootste gebouw. Het stelde het naburige stadhuis – waar de regentenfamilies in waardigheid of zaken van de gemeenschap bedisselden – volledig in de schaduw. Voor het overige bestond de stad uit panden, waarin meestal tegelijkertijd gewoond en gewerkt werd. Want de economie van zo'n stadje was gebaseerd op ambachtelijke productie, handel en vaak ook visserij. Je had je werkplaats aan huis. Of je hield er kantoor.

In zo'n samenleving wil je eerder degelijkheid uitstralen dan zwier, pracht en praal. Dan zijn je criteria voor de vormgeving van het dagelijks leven bescheiden. De voorgevel legt getuigenis af van welstand, niet meer. Daarachter bevinden zich geriefelijke vertrekken, waarin een gezin zich werkelijk thuis kan voelen. Om zich op even bescheiden en degelijke wijze te vermeien is er achter het huis de tuin. Dat is vol-

doende: je hebt geen behoefte aan parken of jachtterreinen. Als er in Nederland parken werden aangelegd – vanaf de achttiende eeuw – dan waren die bestemd voor gezamenlijk gebruik. Men scheidde dan een stuk land af, waar paden een getemde en goed bijgesnoeide natuur doorsneden. Tegenwoordig heet zo'n gebied in het ambtelijk jargon een groenvoorziening.

Huis, tuintje, gezellige buurt. Alles geheel overzichtelijk en je mag je niet geïmponeerd voelen. Dat leidt tot gevoelens van benauwdheid. Een Nederlander heeft niet zoveel nodig om zich als een koning zo rijk te voelen. Als het maar overzichtelijk blijft: huiselijk, gezellig, knus.

Industrie en milieu

Ooit, driehonderd jaar geleden, was Nederland, of liever gezegd het westelijk gedeelte ervan, het meest gemechaniseerde gedeelte van de wereld. Dat kwam door de molens die overal met hun wieken boven de daken uitstaken. Windkracht dreef de pompen aan die ervoor zorgden dat de boeren in de polders de voeten droog hielden. Daarnaast had bijna elk dorp minstens één molen die voor bakkers allerlei granen tot meel maalde.

Maar rond steden vond je vaak een hele molenkrans. Houtzagen, koper pletten, olie persen, windkracht liet zich voor heel veel aanwenden. Dat was het duidelijkst zichtbaar in de Zaanstreek, waar de molens het panorama volledig beheersten. Het was het mondiale hoofdkwartier van de houtzagerij en de daar nauw mee verbonden scheepsbouw. Het gaat te ver om Zaandam en de omliggende dorpen als 's werelds vroegste industriegebied aan te duiden. Maar het kwam er wel dicht bij.

Pas tegen het eind van de achttiende eeuw leek zich een alternatief aan te bieden. Steven Hoogendijk, gefortuneerd instrumentmaker te Rotterdam en beoefenaar van de natuurwetenschappen, bestelde tot tweemaal toe in Engeland een stoommachine om daarmee het monopolie van de windenergie concurrentie aan te doen. Hij zette ze in voor het droogmalen van de Blommensteinse Polder. Iedereen was diep onder de indruk van dit curiosum en zelfs Stadhouder Willem V legde met zijn gevolg een officieel bezoek af. Maar met de vertrouwde molens ging het ook goed en die – zo constateerden de zuinige tijdgenoten van Hoogendijk – draaiden op de gratis wind en niet op dure steenkool. Het moest tot diep in de negentiende eeuw duren, voor de stoommachine de traditionele molens serieus concurrentie aan kon doen. Maar toen ging het ook hard. Had de dichter Da Costa, een vriend van de orthodoxe godsdienst en de oude tijd (compleet met slavenhandel in de koloniën) nog geklaagd over de smook, die de muren zwart 'verfde', nu werd de rokende fabrieksschoorsteen een blijk van welvaart en vooruitgang. Het was een toren die hoog uitstak boven het paradijs, dat een nijvere bevolking vestigde.

Een paradijs? Zo'n anderhalve eeuw geleden bestond het dieet van de gemiddelde Nederlander voornamelijk uit aardappelen met azijn en een beetje reuzel. Brood was eigenlijk te duur, vlees een luxe. Van de drie miljoen inwoners die het land toen telde, hadden ongeveer honderdduizend welgestelde mannen het stemrecht. Zij konden zich een voedingspatroon veroorloven, dat heel vergelijkbaar is met wat iedere Nederlander nu eet. De rest van de bevolking bleef daar ver onder en de gemiddelde levensverwachting bedroeg een jaar of zevenendertig.

Nu heb je een goede kans, dat je tachtig wordt. Als de wind om het huis huilt, als de temperatuur beneden het vriespunt zakt, heerst er toch in elke kamer van het huis een behaaglijke warmte. Je hoeft niet met zijn allen rond de kachel bij elkaar te kruipen om te proberen je te verwarmen aan turf of – als je het kunt betalen – aan met zuinigheid en beleid gestookte steenkolen.

Nederland kent een vergeleken met vroeger ongehoorde welvaart. Die wordt niet door drie maar door zeventien miljoen Nederlanders gedeeld. Om dat allemaal in stand te houden, moet in een ongehoorde energiebehoefte worden voorzien. Daar maalt geen molen tegenop.

Ze zijn dan ook al een eeuw geleden massaal gesneuveld. De weinige exemplaren die de grote afbraak overleefden, zijn verheven tot de status van monument. Ze blijven in stand dankzij de onversneden liefde van stichtingen en verenigingen en vrijwilligers die in deze bouwwerken niet het economisch nut, maar de schoonheid erkennen, die gedreven worden door heimwee naar de goede kanten van de oude tijd, de kanten die niet te maken hebben met een dieet van aardappelen en azijn.

Vaak ook worden zij gedreven door angst voor de toekomst. Want de machines en de fabrieken vernietigen zelf het paradijs, dat zij in eerste instantie mogelijk leken te maken. De rook uit de schoorstenen vervuilt de atmosfeer. Er zijn tal van aanwijzingen, dat de CO_2-uitstoot – die nauw met het opwekken van energie samenhangt – een bijdrage levert aan een klimaatverandering: de wereld wordt warmer. De poolkappen smelten. De waterstand stijgt en dat is een bedreiging voor Nederland met zijn polders en zijn dijken. Waren, denkt de huidige generatie, de grondvesters van die industrieën, de bouwers van die machines, tovenaarsleerlingen die hun eigen magie uiteindelijk niet kunnen beheersen?

En ze richt opnieuw molens op. Overal in Nederland verrijzen windmolenparken. De nieuwe molens lijken in niets op die uit vorige eeuwen. Het zijn lange staken met daarop twee wieken. Het lijkt wel, of op de achterkant een dynamo zit. Dat klopt ook. De nieuwe windmolenparken wekken elektriciteit op. En de milieubewuste consument kan tegenwoordig kiezen voor groene stroom.

Maar zelfs in Nederland blaast de wind niet hard genoeg om een maatschappij aan te drijven die al zijn burgers zonder enige uitzondering een minimum aan welstand garandeert. Ook al plant je elke weide, elke heide, elke stukje vrije grond vol met windmolens van de nieuwe snit.

Toch wemelt het in het land van de eigentijdse Da Costa's die bezwaar maken tegen de rook die de muren dan misschien niet meer zwart verft, maar op andere manieren de kwaliteit van de atmosfeer aantast. Dat heeft geleid tot een hele nieuwe bedrijfstak: die van het milieu. Wetten, controle en verantwoordelijkheidsbesef dwingen ondernemingen ertoe hun vuil af te vangen, voor het lucht of water kan bereiken. Daar bestaan tegenwoordig technieken voor en die worden allerwegen toegepast.

Maar het lukt in de meeste gevallen niet voor de honderd procent. Bovendien: waar moet je met dat vuil naar toe? Is het trouwens onschadelijk te maken? En wie moet daarvan de kosten betalen?

Want het is niet goedkoop om het industrieel paradijs met al zijn producten in stand te houden. Dat merken alle burgers, als zij een ijskast aanschaffen, een televisie of enig ander apparaat. Zij moeten een speciale bijdrage betalen waaruit de milieuvriendelijke verwerking van zo'n ding moet worden betaald, als het versleten is.

Zijn al dat soort maatregelen voldoende? Bij wolkenloze nachten stuurt de hemel vooral in stedelijke gebieden een duidelijke waarschuwing: de maan schijnt nog helder boven de daken. Maar van een uitspansel vol sterren is geen sprake meer. Alleen het licht van de helderste dringt nog door het stofgordijn boven de steden heen. En vaak worden dan hun stralen nog overspoeld door de onvoorstelbare hoeveelheden kunstlicht zonder hetwelk de moderne mens niet meer kan leven.

Het stralend paradijs lijkt zijn grenzen te hebben bereikt.

Recreatie

'Zo zij het aardrijk om uwentwil vervloekt; en met smart zult gij daar-
van eten al de dagen uws levens. Ook zal het u doornen en distelen
voortbrengen, en gij zult het kruid des velds eten. In het zweet uws
aanschijns zult gij brood eten', verklaarde God bij de verdrijving van
Adam en Eva uit het paradijs. Het was een aardige omschrijving van
het menselijk bestaan. Althans voor zover dat niet was gebaseerd op
jagen, verzamelen en vissen, maar op het boerenbedrijf. Pas de moder-
ne industriële samenleving heeft de mensen van hun eindeloze en deels
vruchteloze zwoegen verlost. Aan het begin van de eenentwintigste
eeuw bedraagt de officiële Nederlandse werkweek 38 uur. Een dikke
eeuw geleden schommelde die nog rond de 72 uur met uitschieters
naar boven. Dat is bijna een halvering.

Nu moet daar iets bij gezegd worden: de Nederlanders maken
tegenwoordig een scherp onderscheid tussen werk en vrije tijd. In de
tijd van het kleine ambachtelijke bedrijf – vaak ook nog aan huis beoe-
fend – lag dat verschil niet zo duidelijk. Behoorlijke klokken bestonden
nog niet. 's Avonds prikte alleen een olie- of een kaarsvlammetje door
de duisternis. De bedrijfstijd bleef beperkt tot uren met zonlicht. De
mensen werkten voor zichzelf en hadden een grote greep op hun
tempo. De industrialisering met zijn grote bedrijven heeft daar een
einde aan gemaakt. Voortaan moest iedereen precies op tijd beginnen,
als de machines, die het tempo bepaalden, werden aangezet, en ook op
een nauwkeurig moment weer ophouden. Dankzij productiviteitsgroei
was het terugbrengen van de werktijden tot de huidige 38 uur econo-
misch haalbaar. Maar in die uren moet wel worden gepresteerd. Dan is
grote toewijding noodzakelijk. Dat maakt het des te noodzakelijker om
de geest na afloop van zo'n werkdag te verzetten. Daarvoor staat de
Nederlander een zee van tijd ter beschikking. Zijn voorouders gingen
nog vroeg naar bed, omdat er in de duisternis toch niet veel te doen
was. Tegenwoordig gaat het elektrisch licht de nacht met doorslaand
succes te lijf. De nacht is overwonnen en alleen een niet meer te stui-
ten behoefte aan slaap dwingt de tegenwoordige Nederlanders om hun
slaapkamers op te zoeken. Dat is steeds vaker tegen middernacht.

Die niet-werk-uren – in totaal 130 per week – heten 'vrije tijd'.
Die kun je invullen naar eigen zin.

Het merkwaardige is, dat dit gegeven leidt tot een koortsachtige
activiteit. Achterover leunen is er zelden bij. Recreatie en ontspanning
zijn uitgegroeid tot serieuze activiteiten en de daarvoor ingerichte
gebieden maken een groeiend onderdeel uit van het nationaal grond-
gebied.

De vorm die deze recreatie aanneemt, wekt de indruk, dat de
gemiddelde Nederlander zijn moderne welvaartssamenleving niet als
natuurlijk ervaart. Natuurlijk, je kunt voor de televisie gaan hangen of
aan een of andere toog. Maar dit leidt toch tot een zekere gewetens-
wroeging. De media en de opiniemakers bezien dergelijk gedrag met
bezorgdheid. De wetgeving rond de horeca – zowel op landelijk als op
plaatselijk vlak – geeft blijk van een zeker wantrouwen ten opzichte
van deze bedrijfstak. Ze is aan strenge regels gebonden, waarvan in
het algemeen sluitingstijden een belangrijk onderdeel uitmaken. De
verkochte genotmiddelen zijn met accijnzen zwaar belast. En als de
boel eens uit de hand loopt, leidt dat tot veel bezorgde publiciteit en
kritische vragen van volksvertegenwoordigers. Ook het geduurig naar de
televisie kijken staat in een kwade reuk. Het zou op den duur tot
afstomping leiden, zo ontdekken de lekenpredikers van elke generatie
opnieuw.

Neen, werkelijke recreatie staat in het teken van activiteit. Men
dient er een hobby op na te houden bijvoorbeeld. Die hobby draagt
meestal de kenmerken van een ambachtelijke bedrijfsuitoefening. Men
vervaardigt iets. Of anders zijn er nauwe banden met het voormalige
boerenbedrijf: men heeft een volkstuin. Steeds meer Nederlanders
beschikken over een boot, waarmee zij voor hun plezier uit varen gaan.
Ook dat sluit aan bij een oude traditie. Tot in de twintigste eeuw ging
het meeste vervoer per schip. Zeer velen verdienden een schrale boter-
ham in de visserij. Het land beschikte over een grote koopvaardijvloot

en in tegenstelling tot nu was zeeman een heel gebruikelijk beroep.

Nu ga je uit varen, uit timmeren, uit vissen of uit tuinieren in
het kader van de recreatie. Of je beoefent actief een sport. Daarbij
gaat het om het ontwikkelen van lichamelijke kracht, ooit, maar niet
langer, een voorwaarde tot overleving.

Zo grijpen de Nederlanders terug op het verleden om zich
senang te voelen. En vaak is die band heel terecht. In oude vissers-
en handelshavens rijen zich nu de jachten aaneen. In de schuur
bevindt zich de uitstekend ingerichte werkplaats van vader, waar hij
met de precisie van de vakman en in zijn eigen tempo en op zijn
eigen manier die hobby beoefent.

Wanneer men vraagt, waar dit allemaal goed voor is, dan krijgt
men veelal ten antwoord: 'Zo kom ik weer tot mezelf'. Dit is een
veelzeggende reactie: als puntje bij paaltje komt, is het de recreatie
die tot zelfidentificatie leidt en niet de functie, waarmee men in het
zweet zijns aanschijns brood verdient.

Je ziet dat ook bij de beoefenaren van de passieve recreatie – let
op: in het Nederlands heeft het woord 'passief' een ongunstige klank.
De fans die liever voetbalwedstrijden aanschouwen dan zelf deel uit
te maken van een team, identificeren zich meer met 'hun' club dan
de spelers zelf, die altijd bereid zijn zich aan de meestbiedende te
laten verkopen. Levensstijlen en subculturen – vooral van de jonge-
ren - hebben vrijwel altijd te maken met de specifieke wijze waarop
de aanhangers hun vrije tijd besteden. Dat bepaalt hun identiteit.

En misschien wordt de identiteit van Nederland en de Neder-
landers uiteindelijk wel bepaald door de manier waarop zij recreëren.
Zeker nu dat van het zweet des aanschijns zo is teruggedrongen.

Landbouw

Nederlanders kunnen zich land in eigendom verwerven. Dat is zelfs
een belangrijke ambitie van de gemiddelde burger: niet alleen de
bezitter zijn van zijn woning, maar ook van de grond waarop die
gebouwd is. Die overtuiging heeft zelfs zo krachtig postgevat, dat
geen centimeter van het nationale grondgebied niet in het bezit is
van een particulier of van de overheid. Nederlanders kunnen zich
zelfs niet voorstellen, dat er zoiets zou kunnen bestaan als vrije
grond, grond die van niemand is en daardoor ook een beetje van
allemaal, net zoals de lucht die wij inademen.

Toch is dat helemaal niet zo vanzelfsprekend. Maya-boeren in
Guatemala bijvoorbeeld voelen zich niet de bezitter van hun akker,
maar een onderdeel daarvan. Zij maken deel uit van hun land, net als
de dieren en het gewas dat erop groeit. Dat geeft je een heel andere
visie op wat je met grond allemaal mag doen. En voor rondzwerven-
de nomaden is de aarde, waarop wij staan, inderdaad een levens-
voorwaarde, die niemands bezit kan zijn.

Ook in Nederland bestonden tot diep in de negentiende eeuw
sporen van die denkwijze. Vooral in het oosten van het land beheer-
den dorpsgemeenschappen grote stukken hei, waar de lokale boeren
allemaal hun schapen lieten grazen. Die hei was tegelijkertijd van
niemand en van iedereen en daarom was de gemeenschap er verant-
woordelijk voor. In de negentiende eeuw zijn die 'meenten' stuk
voor stuk netjes onder de dorpelingen verdeeld.

Eigendom geeft een gevoel van macht. Je kunt je eigendom vol-
ledig naar je hand zetten. En dat is wat de Nederlandse boeren
gedaan hebben. En hun zelfbewustzijn is in de loop der eeuwen
alleen maar toegenomen. Moest je in het verleden nog eerbied heb-
ben voor genadeloos weer, voor misoogst en plotseling opdoemende
epidemieën, waren er grenzen gesteld aan het effect van je ingrijpen,
de moderne landbouwtechnologie heeft de invloed van deze factoren

sterk beperkt. Akkers en weiden zijn steeds beheersbaarder gewor-
den. Kunstmest in overvloed stelt een boer in staat de kwaliteit van
zijn grond op peil te houden. Met verdelgings- en bestrijdingsmid-
delen gaat hij de biologische vijanden van zijn gewas te lijf. De
veeartsenijkunde heeft een antwoord gevonden op de gevaarlijkste
dierenkwalen. Rasveredeling heeft het avontuur en het onvoorspel-
bare uit plant en dier weggefokt – althans dat is de bedoeling – en
de opbrengsten zijn dan ook spectaculair toegenomen. Ondanks
zijn geringe omvang is Nederland de derde voedselexporteur ter
wereld.

Wie het platteland van bovenaf bekijkt, ziet dan ook de grote
macht van de boeren. Overal doen zich blijken voor van een radica-
le ordening. Elk beschikbaar stukje grond is in gebruik precies voor
wat het meeste oplevert. Het enige wat ontbreekt, zijn mensen.
Een eeuw geleden nog was de landbouwsector verreweg de groot-
ste werkgever in Nederland. Nu zijn de landarbeiders van weleer
verdrongen door machines en geautomatiseerde systemen. Maar
ook het aantal boeren is drastisch afgenomen. Het moderne land-
bouwbedrijf vergt grote investeringen, waarvoor de agrariërs een
beroep doen op hun eigen coöperatieve RABO, die inmiddels tot de
rijkste bankinstellingen ter wereld behoort. Om de geleende tonnen
en miljoenen terug te verdienen is een grote opbrengst noodzake-
lijk. Een zo intensief mogelijke exploitatie van de grond is daarvoor
een basisvoorwaarde. Maar zelfs dan moeten bedrijven voor het
blote overleven steeds groter worden. Wie het tempo niet bijbeent,
dient te verdwijnen. Sinds de jaren vijftig is het aantal boeren
drastisch afgenomen. Dankzij allerlei maatregelen van de overheid
kan men een bedrijf zonder al te zware pijn opgeven, betekent dat
niet verarming en faillissement. Maar er blijft toch een soort ver-
drijving van de kleintjes en van de zwakken plaatsvinden, die zwaar
psychisch leed veroorzaakt bij wie het op het land niet kan volhou-
den.

En dan nog, en dan nog is het maar de vraag, of de Neder-
landse boeren het zouden overleven, als het zorgvuldig uitgewerkte
stelsel van tariefmuren, productsubsidies en prijsgaranties, door de
EU in het leven geroepen, zou worden afgebroken. Op een echt
vrije wereldmarkt zou het grootste deel van de Nederlandse land-
bouwsector de prijsconcurrentie hopeloos verliezen. Er gaan dan
ook in het land stemmen op om maar te stoppen met de commer-
ciële landbouw en de laatste boeren een bestaan te bezorgen als
landschapsbeheerders. Alle grond krijgt dan een recreatief doel.
Akkers en weiden worden in stand gehouden, opdat de stedeling
er kan bekomen van zijn urbane vermoeienissen.

Het is een radicaal idee, waar bij lange na geen politieke
meerderheid voor te vinden is. Toch lijken de aanhangers van deze
gedachte er een opmerkelijke bondgenoot bij te hebben: de natuur
zelf die in opstand komt tegen zijn overheersers. De afgelopen
jaren zijn varkensboeren en rundveehouders geteisterd door zware
epidemieën, waarvan men dacht dat ze allang overwonnen waren.
Het platteland kampte bovendien met allerlei milieuschade die de
nieuwe landbouwmethodes met zich mee brachten. Er was een
mestoverschot. Bestrijdingsmiddelen moesten worden verboden,
omdat zij niet alleen schadelijke insecten of onkruid verdelgden.
De boeren werden steeds vaker geconfronteerd met de vraag of
hun heerschappij over de grond niet was ontaard in een genade-
loze tirannie, in een wrede dictatuur, die zich vroeg of laat tegen
de heersers zelf moest keren.

Die vraag lééft inmiddels in landbouwkringen. Veel boeren zijn
bezig hun chemische bestrijdingsmiddelen te vervangen door bond-
genoten uit het dierenrijk – sluipwespen bijvoorbeeld – die schade-
lijke insecten aanvallen. Zij experimenteren met biologische teelt-
methodes, die voor een gedeelte zijn gebaseerd op traditionele
landbouwtechnieken van eeuwen her.

Gaan zij zich net als hun collega's in Guatemala deel voelen
van het landschap in plaats van de absolute heersers daarvan? En
zal daardoor het beeld van Nederland uit de lucht veranderen?
Over honderd jaar zien we verder.

Volland

Een mens kan zich in Nederland buitengewoon benard voelen. Er bestaat zelfs een heel oude uitdrukking voor die wijst op het vissersverleden: 'wij zaten als haringen in een ton'. Die ervaring doen Nederlanders vooral op tijdens de ochtendspits, als de trams, treinen en bussen nauwelijks het passagiersaanbod kunnen verwerken. Ondertussen loopt op de snelwegen rond de grote steden het verkeer genadeloos vast. Op zulke momenten denkt men wel, dat Nederland vol is, dat er geen kip meer bij kan. Dat de uitvinding van de anticonceptiepil een zegen was voor dit land, want anders was het allemaal nog veel erger geweest.

Tegenwoordig telt Nederland een dikke vijftien miljoen inwoners. Na de Tweede Wereldoorlog groeide hun getal van tien naar elf miljoen. Toch bestond er ook toen al grote zorg over de volte van het land. Niet dat men zich zorgen maakte over gebrek aan ruimte, het ging om het pure overleven. Nederland had tijdens de oorlog zware schade opgelopen. De levensstandaard bleek na het lenigen van de ernstigste nood zo ongeveer gehalveerd en de regering vreesde oprecht, dat bevolkingsgroei een werkelijke groei van de volkswelvaart op het niveau van het individu teniet zou doen. Daarom voerde zij een actief beleid ter bevordering van de emigratie. Wie met zijn gezin het land verliet om in Canada, Australië, Nieuw Zeeland of zelfs Brazilië een nieuwe toekomst te zoeken, gold als een vooruitziende held. Er bestonden zelfs subsidies om het vertrek te bevorderen en regelmatig lieten de filmjournaals zien, hoe de trossen werden losgesmeten van weer een emigrantenschip.

Tegenwoordig kom je zulke landverhuizers nu en dan tegen. Ze zijn oud en grijs en welvarend geworden. En zij tonen zich veelal geschokt door het hedonisme en het onbeschaamde genieten dat het hedendaagse leven in Nederland kenmerkt. Want de voorspellingen van na de Tweede Wereldoorlog zijn niet uitgekomen. De welvaart op het niveau van het individu is explosief toegenomen. Nederland is een samenleving, waarin telefoon, wasmachine en televisie tot de eerste levensbehoeften worden gerekend die geen mens kan missen. En ook een substantiële vakantie die niet thuis wordt doorgebracht.

Het is bovendien geen emigratieland meer, maar een immigratieland.

Als het spitsuur is afgelopen – zo rond negen uur – is het abrupt afgelopen met de volte. De snelwegen maken hun naam weer waar. Alleen in de binnensteden blijft het passen en meten, want daar is onvoldoende parkeergelegenheid voor auto's, waarvan de Nederlanders er miljoenen hebben gekocht. In de treinen en het openbaar vervoer zijn ook weer zitplaatsen in overvloed. Nederland is ineens niet vol meer.

Dat komt allemaal door een andere beslissing van de regeringen die het land na de Tweede Wereldoorlog opbouwden. Zij kozen er bewust voor om wonen en werken van elkaar te scheiden. Vroeger had je buurtwinkels op elke straathoek. Zij werden steeds meer geconcentreerd in speciale centra, waarvan de belangrijkste zich aanvankelijk in de binnenstad bevonden. Tegenwoordig neemt naar Amerikaans voorbeeld het aantal shopping malls in de buurt van snelwegen toe. Voor andersoortige bedrijven werden speciale wijken gereserveerd, meestal aan de rand van de bebouwde kom. Daarom moeten de meeste Nederlanders een reis maken om hun werkplek te bereiken. Op dezelfde tijd gaan ze massaal naar dezelfde bestemmingen. Dat gebeurt ook als ze gaan winkelen.

Hetzelfde geldt voor recreatie in het weekeinde. Als de zon schijnt in de zomer en men constateert dat het strandweer is, komt een massale volksverhuizing tot stand.

Is dat alles? Dat is nog lang niet alles. Naarmate de welvaart toenam, gingen de Nederlanders hogere eisen stellen aan de hoeveelheid woonruimte, waarover ze minimaal dienden te beschikken om geen last te krijgen van claustrofobie. Nog geen eeuw geleden was het helemaal niet vreemd, als je met zes kinderen in een driekamerwoning huisde. Dat is nu ondenkbaar. Elk kind heeft recht op zijn eigen kamer.

Wie carrière maakt, wenst buiten het gewoel van de grote stad te komen in een omgeving van rust, ruimte en groen (huis met een tuintje) die alleen maar te vinden is in verre buitenwijken of afgelegen dorpen, waar dan ook naast de oude kern nieuwe woonwijken zijn verrezen van wisselende omvang. Sinds de jaren negentig van de vorige eeuw worden er weer nieuwe satellietsteden gebouwd die luisteren naar de bureaucratische naam Vinex-lokaties. Dat brengt allemaal geweldige drukte en verkeersstromen teweeg.

Wie oude plaatjes en schilderijen bekijkt van eeuwen her, wordt overigens getroffen door de grote rust op het platteland en in de straten. Dat komt, omdat de bevolking wel degelijk is gegroeid. Rond 1500 deden de toenmalige autoriteiten tweemaal een groot onderzoek naar de toestand in de meeste gebieden die tegenwoordig Nederland vormen om zo een betere grondslag te scheppen voor belastingheffing. Uit die gegevens kan men afleiden, dat de bevolking toen ongeveer een miljoen bedroeg. Rond 1830 waren dat er drie miljoen geworden. Tal van ziektes decimeerden de bevolking. Kindersterfte was een normaal verschijnsel. Een zeer lage levensstandaard maakte de meeste mensen vatbaar voor allerlei ziektes en kwalen, zoals tuberculose.

Maar vanaf ongeveer 1850 deden nieuwe medische ontdekkingen hun invloed gelden. Het ging niet eens zozeer om middelen tegen nieuwe kwalen, het ging om de invoer van allerlei nieuwigheden, zoals waterleiding en riolering, die ervoor zorgden dat hygiëne gemeengoed werd. Daardoor kregen ziekteverwekkers minder kansen.

Ook nam door de industrialisering de welvaart toe. De mensen aten beter en hun gezondere lichamen konden zich beter tegen aanvallen van buitenaf verweren. De kindersterfte nam af en is tegenwoordig zeer uitzonderlijk. Een dood kind is geen onderdeel meer van het leven, maar een zware tragedie die de ouders nauwelijks te boven kunnen komen.

En zo vervijfoudigde de bevolking zich in iets meer dan anderhalve eeuw. Het waren er nog veel meer geweest, als de pil niet was uitgevonden. Anticonceptie is onderdeel van het dagelijks leven. Kinderen zijn geen geschenk Gods meer die je dankbaar moet accepteren. Hun komst wordt zorgvuldig gepland en in hun aantal binnen de perken gehouden. Anders krijgen zij in hun leven onvoldoende ruimte.

Maar datzelfde leven en de organisatie van het ruimtegebruik zorgen ervoor, dat de Nederlanders bijna elke dag minstens een keer op een kluitje moeten zitten.

Waterland

Het is niet zo zichtbaar meer door al die dijken, sluizen en waterkeringen, maar uiteindelijk wordt Nederland beheerst door grote rivieren. Dat zijn de Schelde, de Maas en de Rijn met de Eems in een niet te onderschatten bijrol. Met hen heeft de Nederlandse maatschappij een soort samenwerkingsverband gesloten. De rivieren stromen in gereguleerde beddingen, maar de waterafvoer moet altijd gegarandeerd zijn. Want de brute natuurkracht van Maas, Rijn, Eems of Schelde valt niet te verslaan. Je moet er om zo te zeggen een compromisvrede mee sluiten, die beider belangen garandeert. Op dat principe is de Nederlandse waterstaat gebaseerd. De gedachte, dat Nederland strijdt tegen het water, is eigenlijk verkeerd. Het probeert er richting aan te geven.

Niet altijd gaat dat goed. In 1993 nog voerden de rivieren zo ontzettend veel hemelwater aan, dat een aantal dijken dreigde te bezwijken. Hele gebieden werden voorzorgshalve geëvacueerd, maar een overstroming kon op het nippertje worden voorkomen. Toch komt het nog wel voor, dat rivieren buiten hun oevers treden en woonwijken onderlopen die te dicht bij de oevers zijn gebouwd. Op zulke plekken is het water dan te weinig ruimte gegeven.

Want het water heeft ruimte nodig. Als je het die niet gunt, dan volgt een onverbiddelijke wraak.

De Noordzee vangt uiteindelijk al dat rivierwater op. Maar die heeft ook zo zijn nukken en kuren, die haar niet af te leren zijn en waar je als menselijke gemeenschap op een intelligente manier mee om moet springen. Het is een verraderlijke waterplas vol krachtige stromingen die allerlei effecten teweeg brengen. Een van die effecten is het feit, dat de Noordzee uit het zuiden zand meevoert en die in noordelijker gebieden op de kust werpt. Zo zijn in een proces van millennia de duinen ontstaan die een voortreffelijke bescherming vormen tegen de krachten van eb en vloed. Alleen schuurt de Noordzee die duinen nu langs de kust van Zuid-Holland weg om ze naar het noorden weer neer te werpen. Zo kon in de buurt van Den Helder uit een zandplaat een heel eiland ontstaan, dat de ominueze naam draagt 'Razende Bol'. En op oude kaarten staan de namen van dorpen en steden die het slachtoffer werden van capricieuze waterkrachten, zoals Reimerswaal, Bommenede en Griend. Ook zie je op de kaart aanduidingen als 'Verdronken land van Zuid-Beveland' en 'Verdronken Land van Saeftinge'. Dat zijn door grillige geulen doorsneden kletsnatte gebieden, die bij hoge vloed onderlopen.

Ook de Waddenzee in het noorden van Nederland is zo'n gebied. Bij eb staat deze zee goeddeels droog, zodat het mogelijk is om onder leiding van een deskundige gids op lieslaarzen een wandeling te maken van het vasteland naar een van de reeks eilanden die de Waddenzee van de Noordzee scheiden. Alleen bij eb natuurlijk, want bij vloed stroomt de Waddenzee vol. Dit zogenaamde wadlopen is uitgegroeid tot een erkende sport voor mensen met zin voor avontuur en beheersbare ontberingen.

De Waddenzee, de verdronken landen, de Biesbosch ten zuidoosten van Dordrecht, spelen een belangrijke rol als uitlaatklep voor de kracht van het water. Maar in de twintigste eeuw kregen zij er een nieuwe rol bij: als reservaten van wat Nederlanders noemen vrije natuur. Dat zijn gebieden, waar plant en dier vrij spel krijgen. Onder deskundig toezicht, dat wel. Want aan menselijk optreden ontbreekt het niet. Zo werden er in de Biesbosch bevers uitgezet, omdat die daar vroeger ook voorkwamen. De Waddenzee is een paradijs voor zeehonden, dankzij de effectieve zorg van milieuactivisten, die in Pieterburen aan de kust zelfs een recuperatiecentrum voor deze dieren hebben ingericht.

Vrije natuur? Nederland, zoals het ooit was, toen de mens het nog niet waagde om richting te geven aan de krachten van het water? Je kunt zelden zeggen, dat een gebied een jaar of tweeduizend hetzelfde is gebleven. De Biesbosch was ooit een bloeiend landbouwgebied, dat in 1421 door het water werd verzwolgen, precies in een periode van burgeroorlog, toen het geld en de organisatiekracht ontbraken om het gebied weer te ontwateren. En latere generaties keken er niet meer naar om.

Maar het lijkt er wel op. Rivieren voeren grote hoeveelheden slib met zich mee. Aan het eind van hun loop, als de stroom breed is geworden en rustig, werpen ze dat neer. Zo ontstaan delta's en Nederland is voor een belangrijk gedeelte zo'n delta. Water en slib gehoorzamen aan de wetten van de natuur en het resultaat ziet er van bovenaf gezien uit als anarchie en chaos, het tegendeel van ordening. Kreken en geulen slingeren zich wild door het landschap. De grens tussen vaste bodem en rivierarm valt moeilijk te trekken. Verraderlijke moerasgebieden lokken met een rijke vegetatie. En voor je het weet, sta je tot je middel in de modder. Nu en dan verleggen de stromen hun loop. De oorspronkelijke monding van de Rijn bevond zich in de Romeinse tijd bij Katwijk. Als souvenir aan die tijd kronkelt zich een romantisch stroompje door het polderland, dat terecht de naam draagt 'Oude Rijn'. De stad Rotterdam zag zijn toegang tot de zee, de Brielse Maas steeds meer verzanden, zodat het zijn relevantie als overslaghaven dreigde te verliezen. Toen besloot een visionair ingenieur, Pieter Caland, dat je de krachten van de zee en de rivier anders kon richten, zodat juist wel een brede doorgang voor de scheepvaart ontstond. Met een stelsel van dammen en kribben lukte het hem de richting van de stroming zo te veranderen, dat een smalle tot dan verwaarloosde uit-

gang naar zee, het Scheur, zich verbreedde tot de diepe nog steeds voor de grootste schepen toegankelijke Nieuwe Waterweg. Zee en rivier deden er wel jaren langer over hun werk te voltooien dan hij had berekend. Maar het lukte wel. Zo werd Rotterdam geen dode stad, maar de grootste haven van de wereld.

De wilde creativiteit van rivier en zee, die ooit heerste in de hele delta, is vandaag de dag nog maar op een paar plekken zichtbaar. Maar daar toont het water zich op zijn mooist door bizarre patronen te trekken door het land en de modder. Het resultaat is overweldigend. Het blijft boeien en je ziet steeds nieuwe aspecten aan een kunstwerk, dat continu aan verandering onderhevig is. Want het water maakt nooit iets af. Het gaat door. Het biedt steeds nieuwe verrassingen.

Groen land

De Nederlandse cultuur draagt een stedelijk karakter. Dat heeft niet zoveel te maken met het feit, dat de grote meerderheid van de bevolking in urbane gebieden woont. Die ontwikkeling dateert pas uit de twintigste eeuw. Het stedelijke element in de Nederlandse beschaving hangt met iets anders samen: dat het land eigenlijk nooit grote landheren gekend heeft en dat de adel zeker sinds de Tachtigjarige Oorlog bijna overal op het tweede plan terechtkwam. In de Gouden Eeuw kenden de Staten, het bestuur van het machtigste gewest Holland, dat veel meer dan tweederde bijdroeg in de kosten en de Republiek der zeven Verenigde Provinciën, 20 stemmen. Slechts één enkele daarvan was toebedeeld aan de 'ridderschap', zoals de adel daar officieel heette. De overige negentien werden uitgebracht door vertegenwoordigers van de zogenaamde 'stemhebbende' steden. Zij werden aangewezen door belangrijke plaatselijke families die onderling de macht verdeelden. Het kwam er op neer, dat zittende stadsbestuurders hun opvolgers zelf aanzochten, zodat er een soort lokale burgerlijke oligarchie ontstond. Die drukte het stempel van haar normen en waarden op de hele samenleving.

Ook al hadden heel wat van die stemhebbende steden hoogstens een paar duizend inwoners, toch heerste daar een heel andere sfeer dan ten plattelande. Grachten, wallen en stadspoorten grensden het stedelijk gebied zeer duidelijk af van de streek eromheen. De al uit de Middeleeuwen stammende torens van de stadskerken legden niet alleen getuigenis af van vroomheid, maar vooral ook van stedelijke trots en rijkdom. In de schaduw daarvan bevond zich het stadhuis, waar de plaatselijke aristocraten op voet van onderlinge gelijkheid de zaken bedisselden. Als boerengemeenschappen hun belangen verdedigd wilden zien in de Staten van Holland, moesten zij beleefd hun zaken bepleiten bij het bestuur van de dichtstbijzijnde stad, in de hoop dat dit ondersteuning zou geven.

Wie het werk ziet van de grote landschapsschilders uit de Gouden Eeuw, moet beseffen, dat dit een stedelijke visie betreft op het leven in de dorpen en de boerderijen. Dat kon ook niet anders, want ze vonden hun opdrachtgevers op een paar uitzonderingen na bij de stedelijke burgerij. Wij kunnen dan vaststellen, dat in die kringen – net als nu – een grote sympathie bestond voor het groene land buiten de steden, waar de boeren gehoorzaam voortzwoegden en aldus hun akkers en vooral weiden op de meest gelukkige wijze stoffeerden. Dit met hun vee en hun bedoeningen. Het hoorde zelfs bij de levensstijl van financiële magnaten om er op dit gezegend platteland een buitenplaats op na te houden, waar men het warme seizoen kon doorbrengen. Ook kochten welvarende bur-

gers en stedelijke overheden op betrekkelijk grote schaal de heerlijke rechten van gesjochten edellieden die uit armoe het laatste moesten versjacheren, wat hen uit de erfenis van de familie nog restte. Het was ook bon ton – en vaak minder lucratief dan men hoopte – om mee te investeren in de polders die overal met windmolens werden drooggemalen. Bij de burgerlijke cultuur hoorde nadrukkelijk een grote waardering voor het groen en die heeft tot op de huidige dag stand gehouden.

Maar het *soort* groen, dat op bewondering en waardering kon rekenen, is wel veranderd. De burgers van vroeger hadden weinig op met vrije natuur, met moerassen en wilde bossen. Die associeerden zij met gevaar, met chaos, met gebrek aan beschaving. Het ging hen er juist om de invloed van mensenhanden voor ogen te hebben: weiden met weldoorvoed vee, kaarsrechte sloten, een stevige dijk op de achtergrond en molens in zicht die het grondwaterpeil op de gewenste hoogte hielden. Zij genoten niet van korenbloemen of vogels die overal nestelden, maar van de goede oogst die in het verschiet lag. Het ging hen om opbrengsten, niet om schoonheid pur sang. En als ze zogenaamde wilden ontsnappen aan de omgangsvormen, de intriges en de decadentie van het leven in de stad – dat wilden ze pas in de achttiende eeuw – dan maakten zij een uitstapje naar het nabije Arcadië, waar de eenvoudige bevolking eerlijk en ongedwongen was, maar ook – en bovenal – ijverig.

De boeren hebben die droom in de meest letterlijke zin des woords waar gemaakt. Tegenwoordig laat vrijwel al het Nederlandse platteland de krachtige hand van het menselijk ingrijpen zien. En niet zo zuinig ook. Elke boerderij is een strak georganiseerd bedrijf. Ruilverkaveling heeft allerwegen de fantasie uit het landschap gehaald. De regenten uit vroeger tijd zouden hun adem inhouden van bewondering, als ze deze realiteit mochten aanschouwen.

En zij zouden zich hogelijk verbazen over de houding van hun nakomelingen. Want de huidige Nederlanders hebben heel andere opvattingen over 'groen'. Zij zijn niet bang meer voor moerassen, wilde bossen en onbebouwd terrein. Integendeel: zij hebben hun waardering grotendeels verplaatst naar wat hun voorouders afdeden als onland of woeste gronden, waar nodig eens een ordenende mensenhand aan te pas moest komen. Die regenten zouden verbijsterd zijn over vergevorderde plannen om hier en daar allang drooggelegde polders weer aan de krachten van het water prijs te geven, zodat 'de natuur' er zijn gang kan gaan.

De huidige waardering voor het groen wordt gesymboliseerd door het grote succes van verenigingen als 'Das en Boom', die zich inzetten voor de redding van bepaalde diersoorten en die zich verzetten tegen de herstructurering van traditionele landschappen.

Misschien heeft dat met de razendsnelle technologische ontwikkelingen van de laatste twee eeuwen te maken, met het groeiend gevoel van onkwetsbaarheid dat de burger in een welvarend en ontwikkeld land in hoge mate kenmerkt.

De elite uit de zeventiende eeuw wist nog, dat de mensen vrij machteloos stonden tegenover allerlei natuurverschijnselen. Ze ervoeren persoonlijk, dat de dingen vreselijk mis konden gaan. Als de oogst mislukte en er honger heerste in het land, bijvoorbeeld. Als geheimzinnige ziektes grote delen van de veestapel de dood in sleepten. Men was vrij machteloos en voelde zich dan ook op zijn gemak daar waar mensen een treffend staaltje van hun kunnen hadden gezien.

Maar de mensen van nu zijn niet zo bang meer. Zij nemen hun welvaart en hun voedselveiligheid voor onaantastbaar aan, een fout die hun voorouders nooit zouden hebben gemaakt. Zij zijn zo zeker van hun zaak, dat zij van tijd tot tijd aan hun levensstijl en aan die sfeer van grote zekerheid willen ontsnappen. Dat kan in de vrije natuur, in het 'goede' groen van onze tijd. Zij herkennen daarin juist de oorspronkelijke onbevangenheid van de planeet. Daarom nemen zij het op voor de das en zijn bomen. Daarom ondersteunen zij de daadwerkelijke schepping van 'vrije natuur'. Dat ook dit door mensenhand geschiedt, is geen reden tot trots meer. Integendeel, je zou het liever niet weten.

Eigenlijk zijn al die akkers en weiden eerlijker, is dat het ware groen van Nederland.

Infrastructuur

Nederland, dat wil zeggen vooral het westen ervan, was al in de Gouden Eeuw bekend om zijn voortreffelijke infrastructuur. Reisde men overal in Europa te paard over modderige, door struikrovers bedreigde paden – vaak nog het tracé van de oude Romeinse weg – in die gelukkige natie aan de Noordzee kende men de trekschuit. Ondernemende lieden trokken kaarsrechte kanalen door het land van de ene stad naar de ander. Men nam plaats in de overdekte schuit, waar het 's winters behaaglijk warm was. Een zwoegend paard op het jaagpad ernaast deed de rest.

Snelheid was niet het sterke punt van de trekschuit. Wel betrouwbaarheid. Ze vertrokken precies op tijd en voeren nauwkeurig volgens dienstregeling. Grote steden beschikten over drukke kades, waar tal van lijnen vertrokken en er gelegenheid was tot overstappen. De reis was ook veilig en er bestonden geen griezelverhalen over trekschuiten die onderweg door onverlaten waren overvallen.

De trekschuit gold twee eeuwen lang als een doorslaand bewijs voor de ontwikkeling en het hoge beschavingspeil van Nederland. Dat je voor een reis van Leiden naar Amsterdam – nu een half uurtje op een snelweg zonder files – niet veel minder dan een dag moest uittrekken, was geen bezwaar. Reizen was in het verleden nu eenmaal een moeizame en uiterst tijdrovende onderneming. Alles ging trouwens in het algemeen veel langzamer en de mensen hadden een ander begrip van verspilde tijd. Ze waren geduldiger en ze hoefden niet onmiddellijk het resultaat van hun ondernemingen te zien. En aan boord ontmoette je nog eens iemand. De trekschuit was ook een voertuig van de publieke opinie. In het roefje hadden de reizigers alle kans van de wereld om 's lands welvaren aan een kritisch onderzoek te onderwerpen en van de gezagsgetrouwe admiraal Michiel de Ruyter wordt verteld, dat hij eens een wel buitengewoon vuilbekkend tegenstander van de gevestigde orde kortweg overboord zette. Heel veel politieke pamfletten en zelfs kranten voerden de woorden 'schuitpraatje', 'trekschuit' of 'snelschuit' in hun naam. Ja ja, je had ook snelschuiten...

Tegenwoordig is dat anders. Tegenwoordig is 'mobiliteit' bijna een mensenrecht. Het is nauw verbonden met het vrijheidsbegrip van de Nederlanders. Zij moeten in staat zijn overal te komen en wel snel. Reizen is niet langer een onderneming van betekenis, die je onttrekt aan je dagelijkse verplichtingen en je de kans geeft eens over jezelf na te denken of over de diepere dingen des levens of om desnoods door te kaarten tot je er bij neervalt. Nee, het is een hinderlijke onderbreking geworden, die dan ook zo kort mogelijk moet duren. Anders staat stress voor de deur. Alleen excentrieke globetrotters reizen nog om tot rust te komen. De anderen zijn op zoek naar de meest efficiënte verbinding. De allereerste sporen daarvan vinden we in de eerste helft van de negentiende eeuw. Koning Willem I had een stelsel verharde wegen aangelegd, de zogenaamde rijkswegen, waarover postkoetsen zich voortbewogen. De schrijver Hildebrand constateerde al, dat de reizigers in zulke voertuigen een zekere zenuwachtigheid ten toon spreidden. Zij rookten sigaren, wat toen gevoel voor moderniteit tot uitdrukking bracht. Zij hadden het graag over zaken. En ze kenden het begrip haast. Overigens: wie in die dagen de nachtkoets nam van Zwolle naar Leeuwarden kwam pas in de vroege morgenuren aan.

Resten van Willem I's rijkswegen kom je hier en daar nog tegen. Ze zijn smal en rustig. In de berm staan populieren. Ze schuwen de wijde bocht niet en op het asfalt, dat de steenslag van weleer heeft vervangen, kunnen auto's elkaar nauwelijks passeren. En uit de verte hoor je, zoals bijna overal op het Nederlandse platteland, een aanhoudend gezoem. Dat komt van de vier- of zesbaans snelweg die de oude koninklijke rijksweg heeft vervangen. Wie Nederland van boven bekijkt, ontdekt, dat veel, heel veel in dienst is gesteld van de razende mobiliteit. Het water van de oude, kaarsrechte trekvaarten glinstert nog in het zonlicht, maar van scheepvaart is geen sprake meer. Steeds meer steden echter zijn omgeven door een razenddrukke rondweg, die gevoed wordt door de genummerde heerbanen die haar vanuit verschillende richtingen bereiken. Op die wegen is behalve een breed

genegeerde maximumsnelheid een minimumsnelheid ingesteld. Daarnaast is er het railnet, dat tegenwoordig ook alles op snelheid zet. De reisduur per trein is de afgelopen decennia spectaculair afgenomen. De mobiliteit heeft ervoor gezorgd, dat grote infrastructurele werken, die tot doel hebben kort en efficiënt reizen te garanderen, dat zulke werken het nationale landschap meer en meer beheersen. Want ze hebben prioriteit. Ze doorsnijden bijvoorbeeld natuurgebieden. En ook al worden er voor de dieren des velds tunneltjes onder aangelegd, toch is duidelijk, wat hier het zwaarst weegt. Nederlanders moeten zich snel kunnen verplaatsen en niets mag dat in de weg staan.

Dit alles komt voort uit de veranderde infrastructuur van de geest. De oude liberalen vochten vroeger voor de vrijheid, omdat alleen dan de mensen zich naar hun eigen inzicht konden ontplooien. Dat zou uiteindelijk leiden tot heil van de hele samenleving. Want daardoor zou iedereen met voldoende pit, talent en doorzettingsvermogen zijn ambities kunnen verwezenlijken, zodat een gezapigheid niet langer het kenmerk zou zijn van het land.

De liberalen zijn geslaagd. Ze hebben een tomeloze activiteit losgemaakt. Ze hebben de horizon van de Nederlanders op een spectaculaire wijze verbreed. En zo trad behalve ambitie de haast, de tomeloze haast de maatschappij binnen. Want wie veel wil, wil dat ook snel. Anders kan het programma niet worden afgemaakt: Nederland heeft zijn geduld verloren.

Dat blijkt steeds vaker, nu de gigantische infrastructuur er steeds meer moeite mee heeft om de groeiende verkeersstromen te verwerken. De spoorwegen kwamen met vertragingen en gebrek aan materieel. Het aantal auto's is zodanig toegenomen, dat er geen wegen tegenop te bouwen zijn. Wie het ene knelpunt wegneemt, schept een nieuw enkele kilometers verderop. En zo komen de verkeersstromen dan ook regelmatig tot stilstand. File heet dat. De hele dag door laat een bezorgde stem op de radio weten, waar zij zich voordoen, zodat de haastige reizigers nog tijdig een andere route kunnen kiezen.

Maar wie uiteindelijk toch aan moet sluiten bij de file, wordt teruggeworpen in de tijd van de trekschuit. Het reisdoel is plotseling een onduidelijk aantal uren ver weg. Je staat stil. Of je ziet het landschip niet meer voorbijflitsen, maar je hebt ineens tijd om de kruinen van de bomen één voor één te bestuderen. Je ziet de weidevogels. Je stelt vast, hoe een koe een trage beweging met haar kop maakt om de file in ogenschouw te nemen. Dat leidt dan niet tot een geluksgevoel, tot de gedachte eindelijk alle tijd aan je zelf te hebben, tot de ingeving om met medepassagiers eens een eindeloze boom op te zetten, bijvoorbeeld over een onderwerp dat er eigenlijk niet toe doet. Of dat het wezen van het menselijk bestaan raakt, wat soms bijna hetzelfde is.

Nee, je wordt nerveus en agressief. De hemel op aarde lijkt verder dan ooit, net als die ineens zo moeilijk bereikbare eindbestemming, waarvan je de contouren al in het vizier hebt. Je bent gehaaster dan ooit. Je bent geprikkeld. Je vraagt je af, wie je straks zal afrekenen op het feit dat je te laat komt. En hoe. Je staat op openbarsten.

De vernieuwde geestelijke infrastructuur van de Nederlanders kan het tempo van de trekschuit niet meer aan. Dat leidt tot innerlijk conflict, als mensen er toch toe veroordeeld worden.

Die eenzijdigheid is misschien een zwakte van de huidige maatschappij.

Geordend land

Wie door Nederland reist, stelt onmiddellijk vast, dat de begrenzingen duidelijk zijn. Nergens is er bijvoorbeeld een vage overgang van stad naar platteland. Het is of bebouwde kom, of landbouwgrond. Je weet ook op de centimeter nauwkeurig, wanneer je het natuurgebied betreedt. En menig oud kronkelbeekje van weleer is ten offer gevallen aan wat kanalisatie heet. Ook heeft er na de Tweede Wereldoorlog in menig landelijk gebied ruilverkaveling plaatsgevonden. Zo kregen de boeren aaneengesloten akkers en weiden rond hun hoeve in plaats van de verspreide lappen in de wijde omtrek die zij totnogtoe bebouwden, omdat het Nederlandse erfrecht tot versnippering van landbezit leidt. Niet de oudste zoon krijgt alles, alle kinderen hebben recht op een deel.

In de politiek is de zogenaamde 'ruimtelijke ordening' een zaak van groot gewicht, vooral op het gemeentelijke vlak. Dit woord is nauwelijks vertaalbaar. Je kunt het alleen maar uitleggen. Ruimtelijke ordening betekent, dat de Nederlanders voor orde zorgen in de ruimte die ze met elkaar bewonen. Dat gaat zeer ver. Vrijwel het hele land valt onder een of ander bestemmingsplan, dat door de gemeenteraad na veel delibereren en soms het winnen van talrijke bezwaarprocedures, aangespannen door de belanghebbenden, is vastgesteld. Een bestemmingsplan geldt voor een wijk, een dorpskom, een stuk platteland. Het bepaalt, waarvoor het gebruikt mag worden. Als een buurt een woonbestemming heeft, mag je daar geen bedrijf uitoefenen. Omgekeerd zal het niet woorden toegestaan, als iemand de door hem gekochte kruidenierszaak wil verbouwen tot een prachtige woning, wanneer er een winkelbestemming op rust. Gemeentes die willen uitbreiden moeten zien bepaalde bestemmingsplannen te veranderen, want als er een landbouwbestemming op een gebied rust, mag je daar geen rij doorzonwoningen neerzetten. De waarde van huizen en grond wordt dan ook mede door bestemmingsplannen en vastgelegde bestemmingen bepaald. Een verandering daarvan kan voor de eigenaars grote gevolgen hebben. Je kunt er ineens rijk van worden, maar ook arm.

Om die reden maakt Nederland zo'n geordende indruk en de inwoners zouden dat niet willen veranderen, ook al klagen ze steen en been, als ze er zelf door in hun ambities worden gefnuikt, bijvoorbeeld in het geval dat zij hun woning – hun eigen woning – in een kleur willen schilderen die de gemeentelijke schoonheidscommissie niet passend acht. Of wanneer zij geen toestemming krijgen om hun tuin met een schuurtje te verrijken.

Dit zijn allemaal gevolgen van de nationale zucht naar ruimtelijke ordening.

Je zou denken, dat dit alles Nederland maakt tot een natie van zich herhalende patronen. Tenslotte ontwierpen de Romeinen al hun steden van Britannia tot Mesopotamië exact volgens hetzelfde schaakbordpatroon. Alleen de schaal waarop dat gebeurde, kon verschillen. Maar in Nederland zie je juist diversiteit. In de binnensteden wordt het chaotisch plan van kromme straten – in de Middeleeuwen nog voor de komst van de ruimtelijke ordening ontstaan – gewoon gehandhaafd. De rechtlijnigheid die de nieuwbouwwijken van na de Tweede

Wereldoorlog kenmerkte, is verlaten en men plant zorgvuldig kromme straten in nieuwbouwwijken, omdat alles er anders zo gelijkvormig uitziet. Die illusie van toevallig ontstaan zijn en organische groei maakt dan deel uit van een visie op ruimtelijke ordening. Aan de andere kant is er ineens weer sprake van een zucht naar gelijkvormigheid. Zo trachten verschillende gemeentes caféhouders exact voor te schrijven, welk model terrasstoelen zij mogen gebruiken, omdat de slordige plastic exemplaren, door sommige horecaondernemers uit overwegingen van kostenefficiency geprefereerd, kennelijk ergernis gaven.

Misschien raken we hier aan de diepste culturele wortel van de collectieve Nederlandse wens om de ruimte te ordenen: de vaste wil om ergernis te voorkomen en het effect daarvan, door protesterende burgers en woedende buren steevast aangeduid als 'overlast'.

Nederland is de laatste eeuwen een natie geweest van minderheden, die elkaar de ruimte moesten gunnen om de vrede en de nationale eenheid te bewaren. Uiteenlopende godsdienstige overtuigingen en levensstijlen moesten naast elkaar kunnen bestaan, zonder dat dit tot conflicten leidde. Eigenheid en privacy zijn in zo'n samenleving een hoog goed. Maar het is gevaarlijk om die eigenheid zo ver door te voeren, dat een ander er last van heeft en gehinderd wordt bij zijn of haar pogingen om volstrekt zichzelf te zijn. Dat leidt tot conflict. Dat leidt tot een doorbreking van de vrede, die in feite maar heel broos is en lang niet zo sterk en diep verankerd dan je zou denken in het op zijn tolerantie stoffende Nederland. Ruimtelijke ordening is dan ook uiteindelijk bedoeld om het geven van ergernis en het lijden onder overlast te voorkomen. Daarom mag je niet zomaar een garage beginnen in een woonwijk. Daarom liggen er al die bestemmingsplannen. Je hoeft ze maar in te zien als nieuwkomer en je weet precies tot hoever je kunt gaan. Ruimtelijke ordening betekent conflictbeheersing.

En zo ontstaat een zeer geordend land met overduidelijke afgrenzingen. Problemen ontstaan pas, als aan die afgrenzingen dreigt te worden gemorreld. Dan dienen personen die alles bij het oude willen houden, hun bezwaarschriften in. Dat moet kunnen. Een land waarin minderheden het onderling eens moeten blijven op bepaalde punten, dient garanties te scheppen tegen willekeur. Elk dictatoriaal gedrag kan tenslotte het vol overtuiging geven van ergernis provoceren. Daarom is er vrijwel geen enkele beslissing, die je niet door een hogere instantie of door een onafhankelijk college op haar rechtvaardigheid kunt laten toetsen. En tenslotte is er dan altijd nog de officiële rechtsgang. Je legt de zaak dan voor aan, zoals het heet 'de onafhankelijke rechter'.

Zulke procedures kunnen jaren duren en daarom is de ruimtelijke ordening van Nederland vrij onwrikbaar. Veranderingen komen langzaam tot stand en vaak zijn zij niet meer dan een voor alle partijen acceptabel compromis. Daarom wordt het grootste en geweldige in dit gezegende land altijd getemperd. Daarom zal er nooit een Eiffeltoren verrijzen. Daarom vind je weidse boulevards en wolkenkrabbers eigenlijk alleen in Rotterdam. Daar zorgde in 1940 een Duits bombardement voor een heel radicale ruimtelijke ordening: tabula rasa. Het is de enige stad van Nederland met een serieuze sky line.

Veel mensen vinden het er niet gezellig.

Want de ordening van het land moet wel een menselijke maat houden. Het mag allemaal niet te veel imponeren. Anders voel je je klein en onbelangrijk en wordt je eigenheid te veel in elkaar gedrukt.

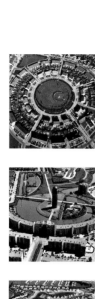

p8
Circular housing
development, Wychen

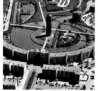

p9
Old water tower
surrounded by homes,
Zoetermeer

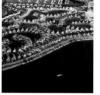

p9
Holiday homes along
the River IJssel, Lattum

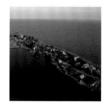

p10
Uitdam, IJsselmeer

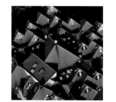

p10
Cube houses, Helmond

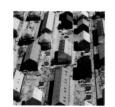

p11
'Vinex' homes,
The Hague

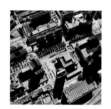

p12
Rotterdam city centre

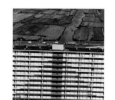

p13
High-rise flats,
motorway and wetland
landscape, Zaanstad

p16
The Flevocentrale
power station on the
IJsselmeer

p17
Storage depot
for concrete building
blocks

p17
Cable reel depot

p17
Wooden building
beams in the River
De Zaan

p18
Smoking chimney
stacks along the River
Amer

p19
Tower crane sections

p20
Ore storage site,
Botlek, Rotterdam

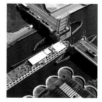

p21
Boat passing the
Prince Claus Bridge on
the River De Zaan

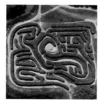

p24
Maze

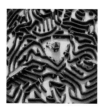

p25
Maze

p26
Beach on the coast of
Zuid-Holland

p27
Footsteps in the sand
at a passage through
the dunes in Zeeland

p29
Horses in frozen field

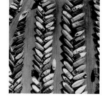

p30
Pleasure boats in
marina

p31
The same marina in
the winter

p32
Golf course

p33
Islets in the Vossemeer

p34
Football match

p35
A gaggle of geese on
foot

p38
Shadow of a bridge on
the water, Culemborg

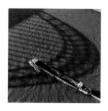

p39
The shadow of the
Waal Bridge, Nijmegen

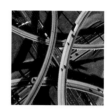

p40
Prince Claus
intersection, The
Hague

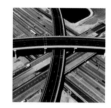

p41
Intersection at
Ridderkerk

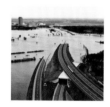

p42
Flooding at
's-Hertogenbosch,
1995

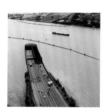

p43
Zeeburger Tunnel,
Amsterdam

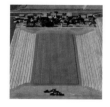

p46
Harvesting flax in
Zeeuws-Vlaanderen

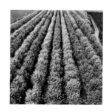

p47
Orchard in blossom
in Zuid-Limburg

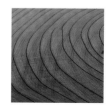

p48
Field mown in circles

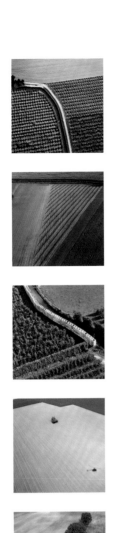

p48
Track through orchard

p56
Scheveningen beach,
The Hague, on a
Sunday in summer

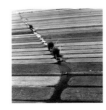

p66
River Beerze, Noord-
Brabant

p71
Fast-flowing currents
at the Eastern Scheldt
Barrage, Zeeland

p49
Field mown in
straight lines

p57
Campsite at a pop
festival

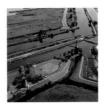

p67
Kinderdijk,
Zuid-Holland

p72
Dredging operations,
Limburg

p49
Stacks of empty apple
crates

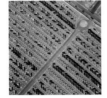

p58
New cars awaiting
transportation, Botlek,
Rotterdam

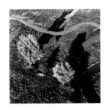

p67
River Beerze, Noord-
Brabant

p73
Sandbank, Haringvliet

p50
Lone tree in
blossom in empty field

p59
Wrecked cars

p68
Tracks left by dragnets
visible at low tide

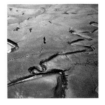

p74
Searching for cockles
at low tide, Wadden-
zee

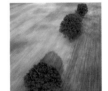

p51
Trees on bare ground

p60
Houses, Almeerderhout

p69
Sandbank at low tide

p75
Bicycles near a beach
marker, Zeeland

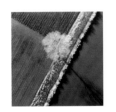

p52
Trees along the water
in winter

p61
Old cemetery,
Amsterdam

p70
Sand embankments,
Ketelmeer

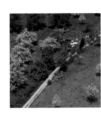

p78
Orchard in spring,
Zuid-Limburg

p52
Ploughed field

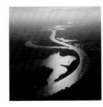

p64
River Maas, Limburg

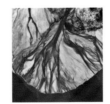

p70
Water channels in the
sand

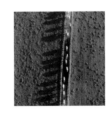

p79
Cows returning to the
stall

p53
Field of yellow flowers

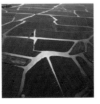

p65
Jisp en Neck polder,
Noord-Holland

p70
Algae in a warm
summer, IJsselmeer

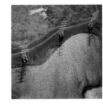

p80
Power lines on the
waterside, Gelderland

p53
Field of red flowers

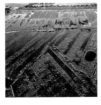

p66
Campina nature
reserve, Noord-Brabant

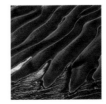

p70
Sandbank after a
storm, Zeeland

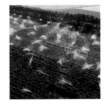

p81
Irrigation, Flevoland

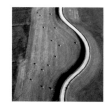

p82
Winding dyke, Vianen

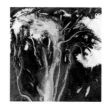

p87
Het Zwin, Zeeland

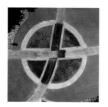

p96
Park under
construction

p100
Frozen tank tracks on
army training ground

p82
Flooded river meadows

p90
Building with glass
roof, The Hague

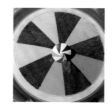

p97
Roundabout with
artwork, Oosterhout

p101
Horses on the beach

p83
The River De Mark
winds through snow-
covered fields.

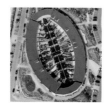

p91
Homes, The Hague

p97
Fort Hagestein, Utrecht

p102
Wind turbines cast
their shadows across
the snow-covered
polder

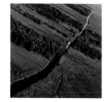

p84
Lone sailor, Weerribben

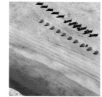

p92
Windbreaks on the
beach

p97
Roundabout with
pond, Nijmegen

p103
Landfill site under
construction, Limburg

p85
Horses grazing in the
Biesbosch

p92
Deserted jetty in
marina

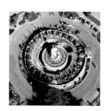

p97
Carousel at Efteling
theme park,
Kaatsheuvel

p104
Picking fruit under
parasols

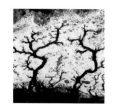

p86
Frozen sandbank,
Waddenzee

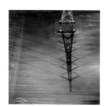

p92
A pylon casts its
shadow across a
ploughed field

p98
Ajax ArenA stadium,
Amsterdam

p105
Market gardening
under plastic tunnels

p87
Mini icebergs in the
frozen IJsselmeer

p93
Trees in an artificial
lake

p98
Stacked crates at soft
drinks storage depot

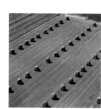

p106
Corn harvest

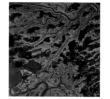

p87
A small marsh on the
Frisian island of Texel

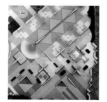

p94
Decorative paving on
show

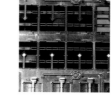

p98
Water purification
plant

p107
Floating oil drums used
as markers for aquatic
sport

p87
Verdronken Land van
Saeftinge, Zeeland

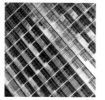

p95
Flower nursery

p99
Crates at storage
depot

p108
Snow-covered
cemetery, Tilburg